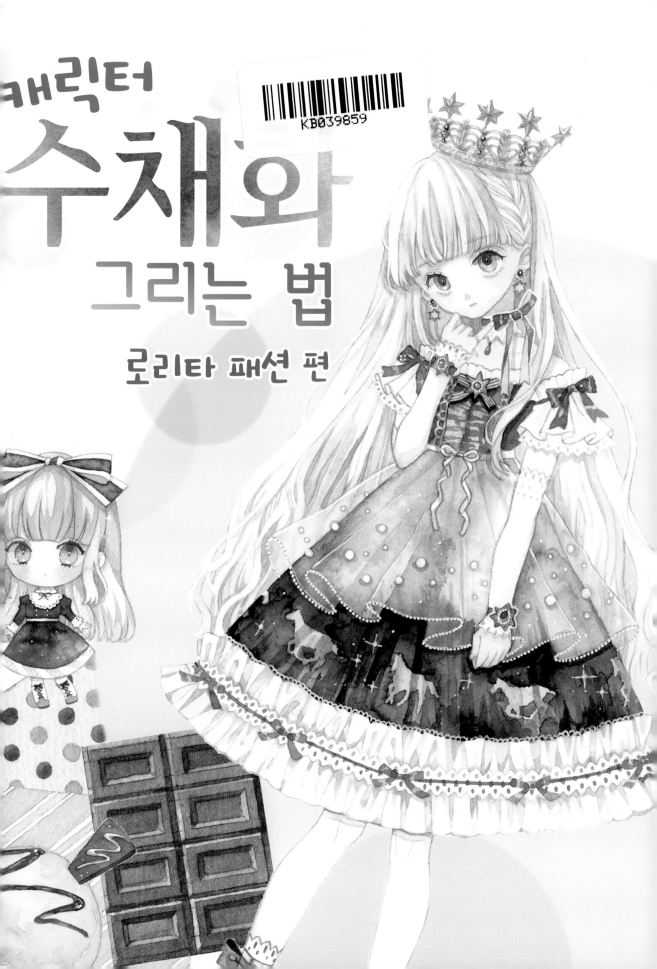

캐릭터
수채와
그리는 법
로리타 패션 편

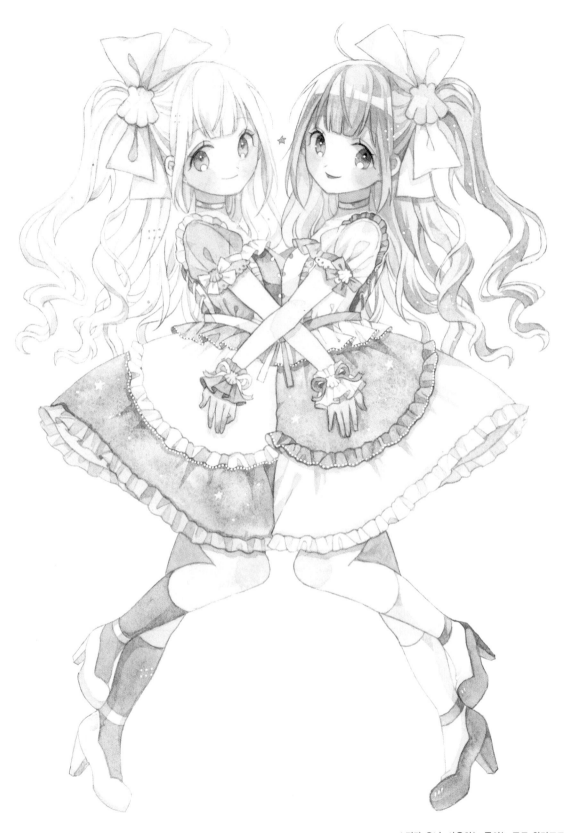

『marin twins』 워터포드 수채화지 F4(33.3×24.2cm)
이 수채화지는 발색도 좋고 부드러운 그러데이션 표현이 가능해서 애용하고 있습니다.

* 저자 우니. 사용하는 종이는 주로 워터포드 수채
화지(또는 수채패드) 백색 300g 중목 F4(33.3×
24.2cm). 실제 일러스트 자체 크기는 A4 사이즈가
많다. 이후 본문에서는 예외적인 경우를 제외하고
용지 종류와 크기에 대한 표기를 생략한다.

투명 수채화 기법으로 청순한 의상을 입은 캐릭터 그리기 ― 우니(雲丹。)

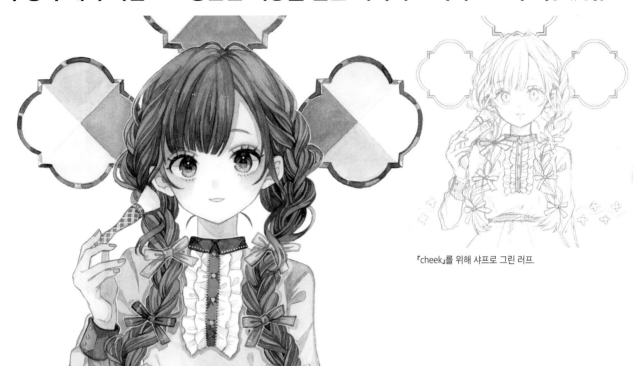

『cheek』를 위해 샤프로 그린 러프.

『cheek』 20×20cm
화장을 테마로 한 일러스트집(yupo 작가와 공동작품)에 게재. 캐
릭터에 어울리는 화장이나 헤어스타일도 「로리타」를 그리는 데
있어 필수적인 요소입니다.

『Mulberry』를 위해 샤프로 그린 러프.

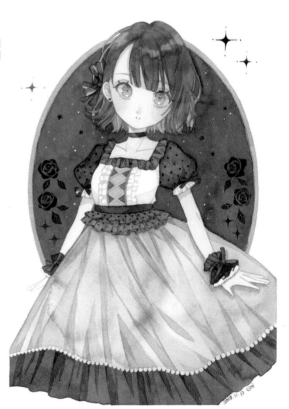

『Mulberry』
다과회에 참석하기 위한 드레스 분위기의 로리타 옷을
이미지해서 그렸습니다.

3

클래시컬 로리타를 이미지해서 그리기 ──── 사타 하토코(佐田鳩子)

클래식한 의상을 입은 섬세하고 우아한 매력의 캐릭터를 위주로 작품을 제작하고 있습니다. 이번에는 의상을 보이기 위해 전신 모습과 확대한 얼굴 모습을 그렸습니다. 로리타 패션에서는 착용하는 의상도 중요하지만, 표정이나 헤어스타일로부터 전해지는 우아하고 탐미적인 분위기도 중시하려 노력합니다.

사타 하토코

니가타현 거주. 2014년부터 활동. 투명 수채화 기법으로 소녀화를 제작하고 있습니다.

pixiv https://www.pixiv.net/users/16702369
Instagram https://www.instagram.com/satahatoco/
Tumblr http://satahatoco.tumblr.com/

『클래시컬 로리타 1』를 위한 컬러 러프.
PC의 그래픽 소프트로 그린 것.

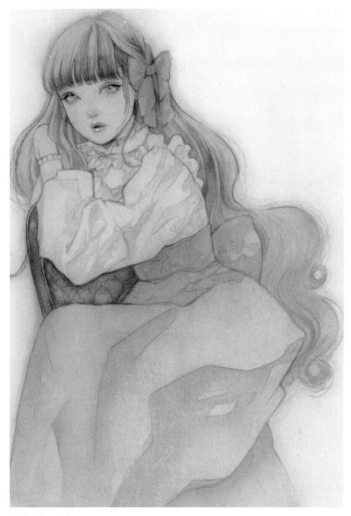

『클래시컬 로리타 1』
견목絹目 아트 클로스 B5(25.7×18.2cm)

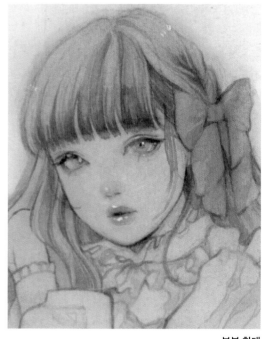

부분 확대

의자 등받이는 샙 그린Sap Green(H)으로 윤곽을 잡고, 윈저 그린 블루 쉐이드WINSOR GREEN BLUE SHADE(W)와 페인즈 그레이(또는 페인즈 그레이)Payne´s Gray(W) 색을 섞어 그림자를 더했다. 물만 묻힌 붓으로 색을 씻어내고 마르면 다시 칠하기를 여러 번 반복하다보면 쿠션 부분의 볼록함이 드러나게 된다. 전체적으로 존 브릴리언트Jaune Brilliant No. 1(H) 색을 배게 하여 마무리하였다.
*제작 과정은 112~115페이지

* 견목 아트 클로스 … 폴리에스테르 천 뒤에 종이를 붙인 회화용 천으로, 수채 물감, 아크릴 물감 등으로 그림을 그릴 때 쓴다. 표면을 강하게 문질러도 일반 종이처럼 보풀이 일지 않아서 반복적인 그러데이션이나 겹칠을 잘 버틴다. 물을 먹이고 패널에 붙여서 사용한다.

『클래시컬 로리타 2』를 위해 PC의 그래픽 툴로 그린 컬러 러프. 눈과 입술, 속눈썹과 헤어스타일의 형태와 색 조합에 중점을 두어 러프화를 검토. 수채화 일러스트를 그릴 때에는 화장, 헤어스타일 등에 무게를 두고 그림을 그리고 있다.
*제작 과정은 116~119페이지

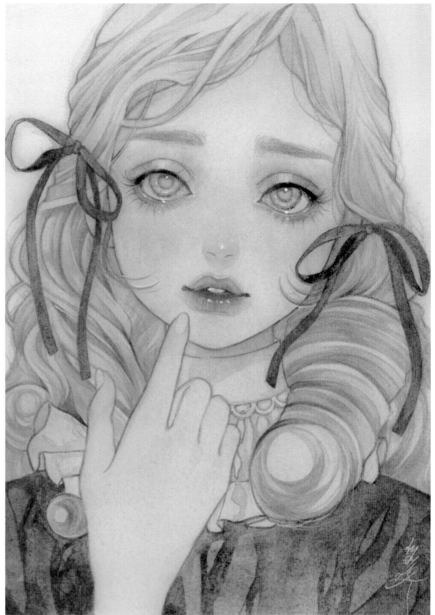

『클래시컬 로리타 2』견목絹目 아트 클로스 B5(25.7×18.2cm)

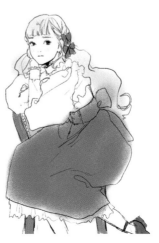

『클래시컬 로리타 1』의 러프는 세 가지의 배색안 중에서 가장 왼쪽의 검은 머리 작품을 선택했다. 회색 계열 스커트에 흰 블라우스, 포인트 컬러로 리본에 붉은색을 넣은 청초한 인상의 스타일을 제작용으로 골랐다.

밀리터리 로리타를 이미지해서 그리기 ─── 호시아카리 아코(星灯アコ)

항상 모티브나 테마를 통해 캐릭터를 구상합니다. 이번에 그린 작품은 이하 세 가지 요소를 검토하면서 캐릭터 디자인을 진행하였습니다.

1) 1개의 테마와 2~3개의 서브 테마를 설정
테마 : 노블리스 오블리주(프랑스어로 고귀한 신분의 인물이 그 지위에 부응하는 책임과 의무를 갖춘다는 뜻). 제 안에서 밀리터리 로리타에 관한 이미지는 고귀함과 결백함이어서 이 단어를 의식하였습니다.

서브 테마 : 흰 비둘기, 무기, 리본. 테마에 맞추어 하얀 비둘기를 선택하였습니다. 무기를 들게 하여 늠름한 분위기를 주면서, 로리타 패션의 귀여움을 돋보이게 하려고 가늘고 평평하며 긴 리본을 악센트로 삼았습니다.

2) 외관과 성격
약속된 희망과 미래를 현실에 가져다줄 것만 같은, 의연함과 강한 심지가 있는 소녀.

3) 테마 컬러 1색과 서브 컬러 2~3색을 설정
*색의 세부 설명은 122페이지를 참조

『기사 공주의 맹세』를 위한 컬러 러프. PC의 그래픽 소프트로 배색을 검토한다.

호시아카리 아코
아이치현 출신. 스토리를 가진 캐릭터를 등장시키는 독특한 세계관을 아름다운 번짐과 겹칠을 살린 수채 표현으로 창작하고 있습니다.

pixiv: https://www.pixiv.net/users/6272560
twitter: @platonicdoll

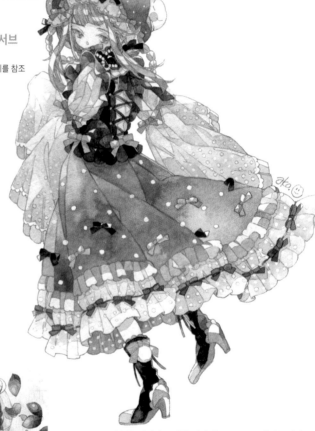

『수중 정원의 고귀한 아가씨 Lunetta(르네타)』 워터포드 수채화지(미색/내추럴, 중목) SM 사이즈(22.7×15.8cm)

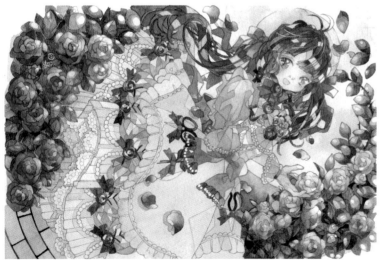

『도원경을 만드는 소녀 정원사 Rosalie(로잘리)』 워터포드 수채화지(미색, 중목) SM 사이즈(22.7×15.8cm)

*두개 작품의 출처는 일러스트집 『Fortuna(포르투나)』.

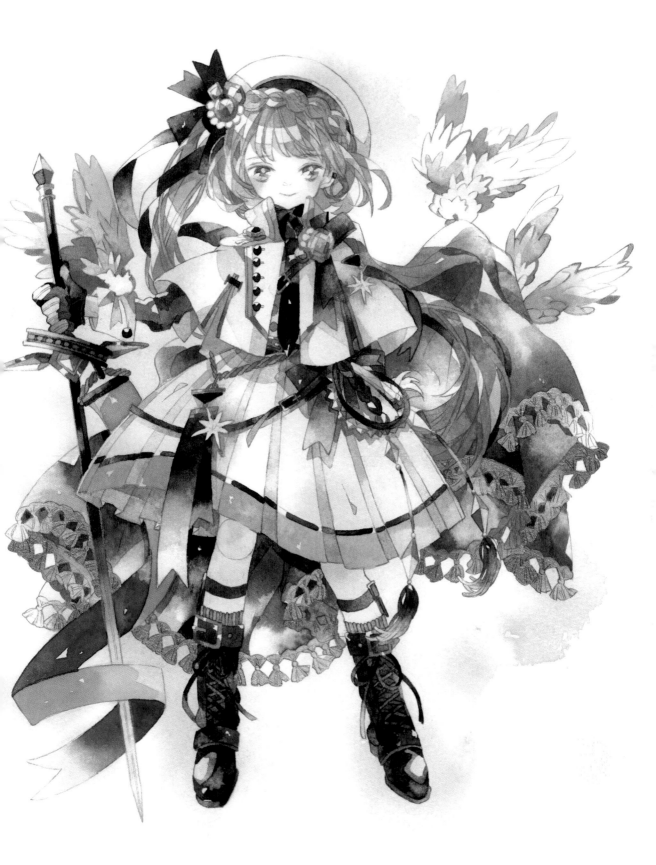

『기사 공주의 맹세』 워터포드 수채화지(미색, 중목) F4(33.3×24.2cm)
*제작 과정은 120~127페이지

중화풍 로리타를 이미지해서 그리기 ——— 하루노 에코(はるの えこ)

『푸와송 루주poisson rouge와 꿈』을 위해 그린 컬러
러프.PC용 그래픽 툴로 그린 것.

차이나 드레스나 한족의 복식 등 중국식 민족의상을 기초로 자유롭게 발상의 범위를 넓혀 이국적이면서도 귀여움을 더한 의상을 만들어냈습니다. 중국식 의상에 맞춘 고풍스러운 헤어스타일로 분위기를 내면서 동시에 이번에는 의상을 잘 드러내기 위해 머리 모양을 크게 강조하지 않도록 신경을 썼습니다. 머리 위에 두 개의 원을 넣고, 머리칼의 흐름과 베일의 흐름이 서로 어울리도록 디자인하였습니다.

하루노 에코

오사카 출신, 오사카 거주. 예술계 대학을 졸업한 후, 작가 활동을 시작했습니다. 꽃이나 보석 등 메르헨적인 모티브를 다채롭게 사용한 드레스를 입힌 소녀 일러스트를 중심으로 칸사이와 칸토 지역권의 전시회나 이벤트에 참가하고 있습니다.

pixiv https://www.pixiv.net/users/2002074
twitter @eco_logy

『별의 수호자, 르나르』
화이트 왓슨white watson 용지 29.7×21cm

『꽃과 왈츠』 화이트 왓슨 용지 18×22cm

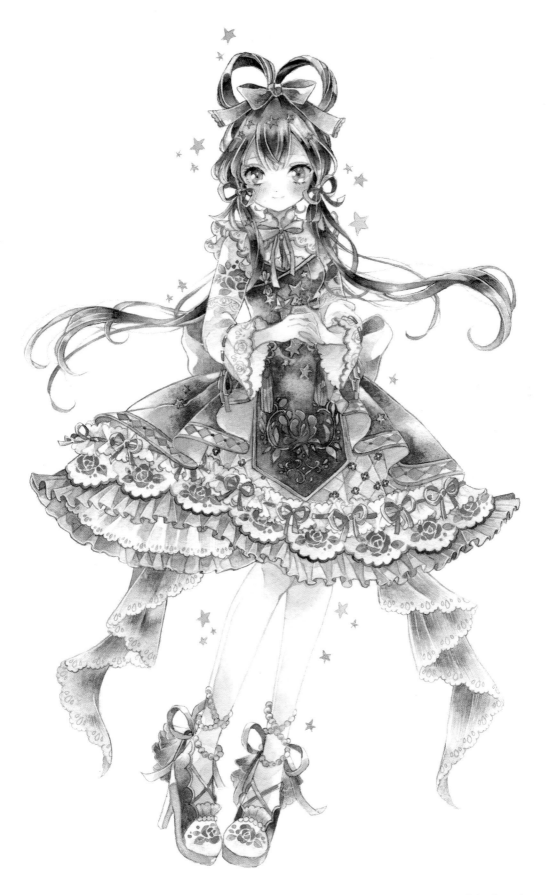

『푸와송 루주poisson rouge와 꿈』 화이트 왓슨 용지 29.7×21cm
제작 과정은 128~135페이지

빅토리안 로리타를 이미지해서 그리기 ——— 사카노 마치(さかの まち)

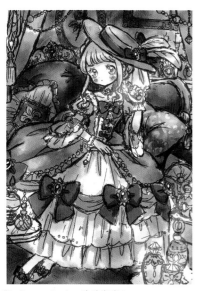

이번에 제작 과정용 그림의 테마로 앤틱한 분위기의 차분한 색채의 일러스트를 선택하였습니다. 영국 빅토리안 시대(19세기경)의 우아하면서 기품이 넘치는 패션에 착상하여 『앤틱 소품과 소녀』를 그렸습니다.

빅토리안 로리타이기에 고급스러움과 중후한 느낌에 신경을 썼습니다. 배경용으로 소품을 몇 종류 그려 넣었는데, 메인 소품은 「향수병」입니다. 작품의 콘셉트와 설정을 확정지은 다음 세계관을 확장시킵니다. 소녀는 공주님으로, 외출도 쉽지 않은 신분입니다. 몸에 뿌리기만 해도 여러 세계로 여행을 떠날 수 있는 향수를 모으는 걸 정말 좋아하지요. 반짝이는 형태의 향수병도 눈을 즐겁게 해주기에 방 안 이곳저곳에 장식해 두고 있다는 설정입니다.

『Perfume collection』의 컬러 러프.

사카노 마치

아오모리현 출신, 도쿄 거주. 메르헨주의 작가이자 일러스트레이터. 2015년부터 작가 활동 개시. 주로 투명 수채화 기법과 수채화 연필을 사용하여 리본, 인형, 꽃 등 메르헨적 모티브를 중심으로 설탕 과자처럼 달콤하고 섬세한 작품을 그리고 있습니다.

pixiv https://www.pixiv.net/users/12805355
twitter/Instagram @sakano_machi

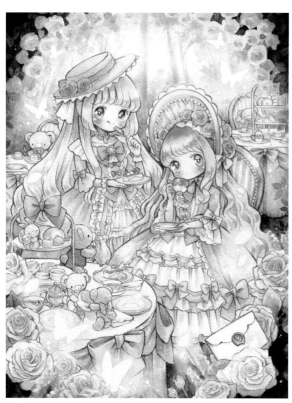

『미혹의 숲의 티 파티』
워터포드 수채화지(미색, 중목) 25.6×18.6cm

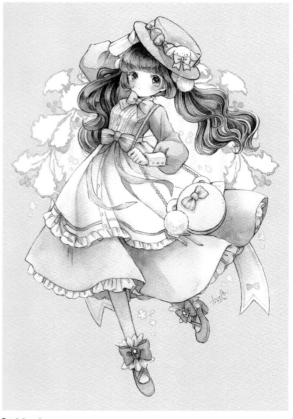

『Holiday date』
워터포드 수채화지(백색, 중목) 25×17.5cm

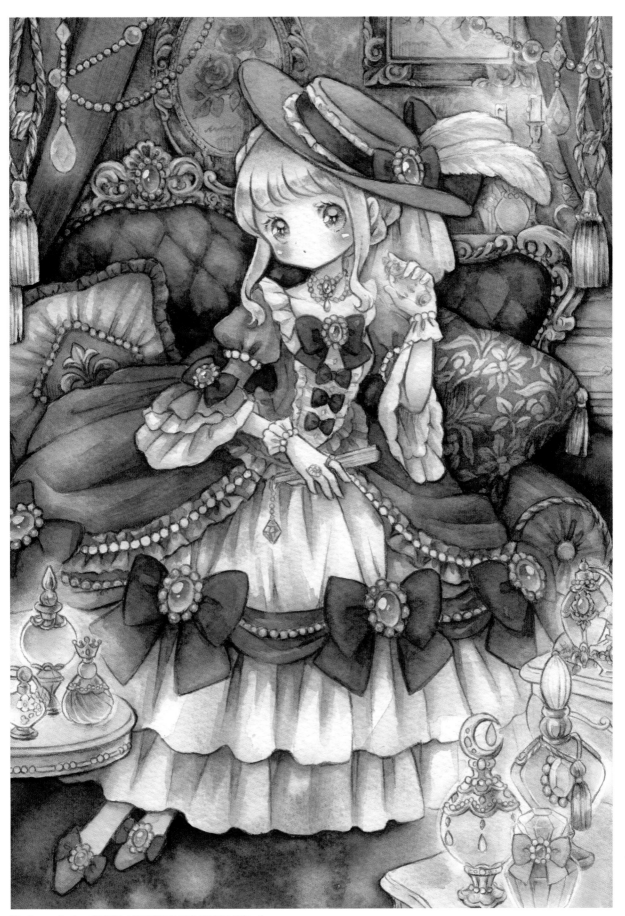

『Perfume collection』 워터포드 수채화지(미색, 중목) B5(25.7×18.2cm)
°제작 과정은 136~144페이지

목차

투명 수채화 기법으로 청순한 의상을 입은 캐릭터 그리기 우니 2
클래식한 로리타를 이미지해서 그리기 사타 하토코 4
밀리터리 로리타를 이미지해서 그리기 호시아카리 아코 6
중화풍 로리타를 이미지해서 그리기 하루노 에코 8
빅토리안 로리타를 이미지해서 그리기 사카노 마치 10

시작하면서 14

제 1 장 투명 수채화의 기본 15

도구에 관해서 16

그림물감과 팔레트 16 / 팔레트의 색깔 이름과 컬러 차트 17 / 붓과 용지 18 /
그 외의 보조 도구 20

투명 수채화 기법에 관해서 22

[A] 팔레트 위에서 옅은 색깔 만들기 22 / [B] 종이 위에서 옅은 색깔 만들기 23 /
기본기법 (1) 평칠 24 / 기본기법 (2) 바림칠(그러데이션) 25 /
기본기법 (3) 번짐 26 / 기본기법 (4) 겹칠 27

『금발 미니 캐릭터, 니지미』 그리기 28

그러데이션과 번짐을 살린 예 28

『붉은 머리 미니 캐릭터, 카사네』 그리기 36

평칠과 겹칠을 살린 예 36

붓질 연습하기 ··· 패턴을 그리는 테크닉 44

깅엄 체크의 예 45 / 초콜릿 블록의 예 46 / 패턴을 일러스트 작품에 활용하기 48

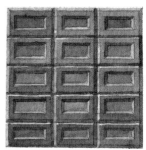

제 2 장 귀여운 캐릭터와 의상 그리기 49

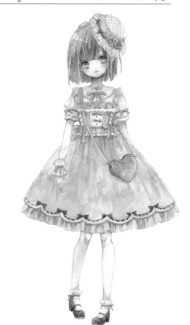

일러스트를 그리기 위한 발상법 ··· 「단어」와 「색」에서 생각하기 50

1. 「단어」에서 아이디어를 얻은 작품의 예 50 / 2. 「색」에서 아이디어를 얻은 작품의 예 51

일러스트 러프 그리기 52

1. 「단어」에서 아이디어를 얻는다면 52 / 2. 「색」에서 아이디어를 얻는다면 53

「도넛」이라는 단어에서 아이디어를 얻은 캐릭터 그리기 54

「옷의 색」에서 아이디어를 얻은 캐릭터 그리기 62

「단어」와 「색」에서 아이디어를 얻은 일러스트 작품 70

「단어」에서 발상한 예 ··· 「밸런타인데이」 70 /
「색」에서 발상한 예 ··· 메인 컬러가 「청자색」 71

「단어」의 이미지와 「색」의 이미지가 융합된 독특한 일러스트 72

아이스크림의 배색안을 스케치북에 메모하기 72

제 3 장　여러 가지 로리타 패션

로리타 패션 아이템의 기본　74

A 블라우스와 옷깃 형태에 관하여 74 / B 다양한 스커트의 형태 76 / C 다양한 원피스의
형태 77 / D 다양한 점퍼스커트의 형태 78 / E 다양한 액세서리의 형태 79

로리타 패션의 캐릭터 포즈　80

4가지 서 있는 포즈 표현 80 / 포즈 실전 연습 … 다리 움직이기 81 /
포즈 실전 연습 … 팔과 손 움직이기 82 / 포즈 실전 연습 … 표정 움직이기 83

1 스위트 로리타　84

미니 캐릭터로 살펴보기 85 / 러프에서 힌트를 86

2 클래시컬 로리타　87

미니 캐릭터로 살펴보기 88 / 러프에서 힌트를 89

3 고딕 로리타　90

미니 캐릭터로 살펴보기 91 / 러프에서 힌트를 92

4 「단어」에서 아이디어를 얻은 스위트 로리타　93

미니 캐릭터로 살펴보기 94 / 러프에서 힌트를 95

5 「단어」에서 아이디어를 얻은 공주님 로리타　96

미니 캐릭터로 살펴보기 97 / 러프에서 힌트를 98

6 「색」에서 아이디어를 얻은 엘레강트 로리타　100

미니 캐릭터로 살펴보기 101 / 러프에서 힌트를 102

7 「색」에서 아이디어를 얻은 청색 로리타　104

미니 캐릭터로 살펴보기 105 / 러프에서 힌트를 106

8 「단어」에서 아이디어를 얻은 초콜릿 로리타　108

미니 캐릭터로 살펴보기 109 / 러프에서 힌트를 110

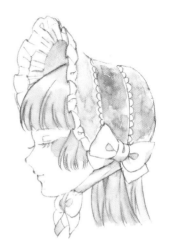

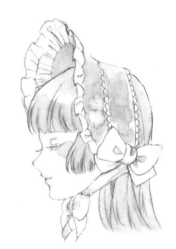

제 4 장　게스트 작가의 작품 제작 과정

클래시컬 로리타를 이미지해서 그리기 (1) 의자에 앉은 자세　사타 하토코 112

클래시컬 로리타를 이미지해서 그리기 (2) 얼굴 확대　사타 하토코 116

밀리터리 로리타를 이미지해서 그리기　호시아카리 아코 120

중화풍 로리타를 이미지해서 그리기　하루노 에코 128

빅토리안 로리타를 이미지해서 그리기　사카노 마치 136

수채화지에 선화를 옮겨 그리는 방법　145

러프 보디 그리는 법　146

아이디어 러프집　150

시작하면서

이 책은 일본 특유의 문화로 발전한 화려한 「로리타」 의상을 입은 캐릭터를 통해 기본적인 수채화 기법, 인물과 의복 그리는 법, 소품 어레인지법 등을 자세히 설명합니다.

「로리타 패션」이라는 개념은 실제 패션 업계에서의 위치, 역사적인 관점 등 보는 사람의 입장과 견해에 따라 해석에 큰 차이를 보입니다. 이 책에서는 「로리타 패션」을 다양한 회화 일러스트 표현 양식 중 하나로 두고, 그 특유의 표현 방식에 대해 해설합니다. 현실과 판타지가 자연스럽게 공존하는 세계관을 무대로 소녀 같기도 하고 인형 같기도 한 독특한 분위기를 자아내는 캐릭터가 붓끝에서 탄생합니다. 물의 양을 어떻게 조절하느냐에 따라 색이 다채롭게 변화하는 수채화는 섬세한 아름다움을 품은 각종 의상과 헤어스타일, 투명감 있는 피부를 표현하기에 더없이 잘 어울립니다.

이 책을 보며 일러스트를 그리는 여러분 모두가 각자 자신만의 방식으로 꿈처럼 아름다운 의상과 캐릭터를, 여러분 나름의 「로리타 패션」을 완성하고 마음껏 표현할 수 있게 되기를 희망합니다. 그러기 위해 필요한 각종 힌트를 이 책에 담았습니다.

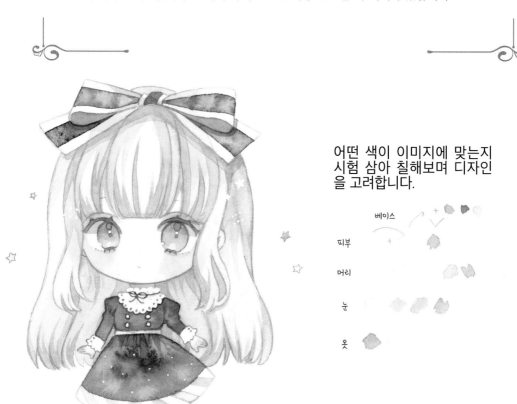

어떤 색이 이미지에 맞는지 시험 삼아 칠해보며 디자인을 고려합니다.

베이스

피부

머리

눈

옷

21페이지의 제작 과정에서 해설할 「니지미」의 시안 일러스트입니다. 제작 과정 촬영 전에 집에서 미리 그린 이 일러스트도 매우 귀엽게 완성되었습니다! 우연한 번짐에 의한 표현이 매우 아름답습니다. 수채화의 매력이 어떤 것인지 한껏 보여주고 있습니다.

*물감 색 뒤에 붙은 괄호 안의 알파벳 약칭은 제품 제조사명입니다. H는 홀베인, K는 쿠사카베, W는 윈저&뉴튼, S는 시넬리에, D는 다니엘 스미스, G는 겟코소月光荘의 약칭입니다. 게재한 각종 물감색 견본은 참고색입니다. 2020년 1월을 기준으로 나온 각종 제품을 게재하고 있지만, 각 작가의 물감류는 그 이전의 제품도 포함되어 있습니다. 따라서 색깔 이름, 제품의 명칭이나 패키지 등에 차이가 있을 수 있습니다. 또한 게재한 인터넷상의 정보에 대해서는 예고 없이 변경될 경우가 있습니다.

제1장
투명 수채화의
기본

1

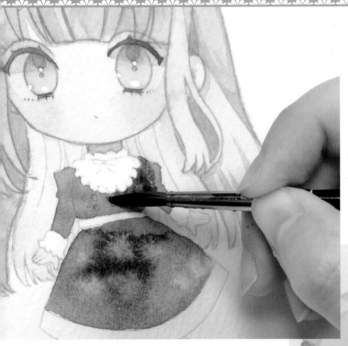

번짐과 그러데이션을 사용하여
수채화의 매력을 끌어올리자.

먼저 칠한 색이 다 마르기를 기다리면서
수채화의 겹칠을 즐겨보자.

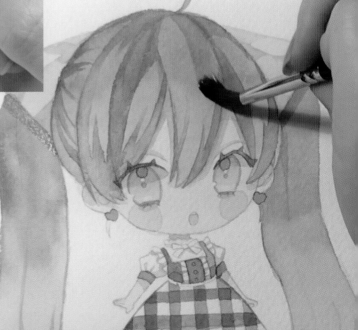

도구에 관해서

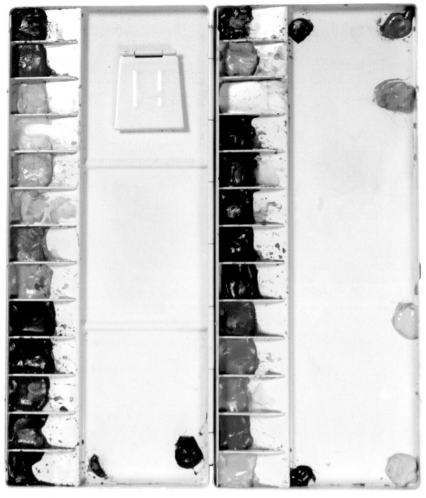

우니 작가의 팔레트. 금속제(알루미늄)로 26색의 작은 칸으로 나뉜 것을 애용.

그림물감과 팔레트

튜브에 든 투명 수채화 물감은 팔레트에 가지런히 짜두면 바로 사용할 수 있어 매우 편리합니다. 물기를 머금은 붓으로 부드럽게 쓰다듬으면 굳어버린 물감을 녹일 수 있습니다. 튜브 물감 이외에도 고체 물감도 있는데 팬Pan(홀 팬과 1/2 사이즈인 하프 팬)이라고 불리는 말랑한 반죽 상태로, 잘 녹는 타입이 사용하기 좋습니다.

좋아하는 물감들

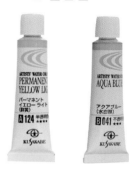

우니 작가가 즐겨 쓰는 물감들. 쿠사카베 전문가용 투명 수채화 물감인 퍼머넌트 옐로 라이트(왼쪽), 아쿠아 블루(오른쪽).

왼쪽에서부터 홀베인 투명 수채화 물감인 로열 블루와 라벤더, 윈저&뉴튼 프로페셔널 워터컬러인 옐로 오커와 로즈 매더 제뉴인. 특히 로즈 매더 제뉴인은 장미 향기까지 나서 애용자들도 많은 물감이다.

시넬리에 투명 수채화 물감 웜 그레이(하프 팬) 색. 1.5cm 정도의 용기에 들어가 있는 고체 물감(123페이지 참조). 독특한 색조로 인기가 많은 물감이다.

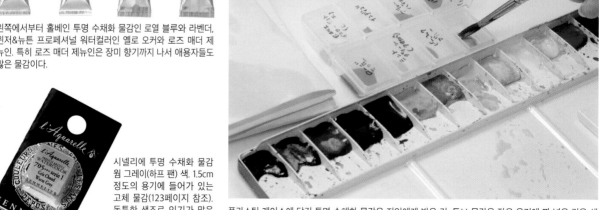

플라스틱 케이스에 담긴 투명 수채화 물감은 지인에게 받은 것. 튜브 물감을 작은 용기에 짜 넣은 것을 샘플로 선물 받았다.

팔레트의 색깔 이름과 컬러 차트(색상표, 발색표)

홀베인
피롤 루빈

홀베인
카드뮴 레드 퍼플

쿠사카베
프레시 핑크

홀베인
셸 핑크

홀베인
죤 브릴리앙 No.1

홀베인
죤 브릴리앙 No.2

쿠사카베
퍼머넌트 옐로 라이트

윈저&뉴튼
옐로 오커

홀베인
리프 그린

홀베인
후커스 그린

홀베인
샙 그린

홀베인
그린 그레이

홀베인
번트 엄버

윈저&뉴튼
로즈 매더
제뉴인

홀베인
피치 블랙

홀베인
세피아

홀베인
퍼머넌트 바이올렛

홀베인
라일락

윈저&뉴튼
뉴트럴 틴트

홀베인
코발트
바이올렛
라이트

홀베인
라벤더

홀베인
페인즈 그레이

쿠사카베
인디고 블루

홀베인
로열 블루

홀베인
프러시안 블루

홀베인
울트라 마린 딥

홀베인
그레이
오브 그레이

홀베인
코발트 블루

홀베인
세룰리안 블루

홀베인
컴포즈 블루

홀베인
망가니즈 블루 노바

쿠사카베
아쿠아블루

홀베인
호라이즌 블루

위의 컬러 차트에 기재한 물감의 색깔 이름은 16페이지에 실린 우니 작가의 팔레트와 동일한 위치임.

시넬리에
웜 그레이

34색의 색깔 이름 일람(왼쪽 위부터)

피롤 루빈(H), 카드뮴 레드 퍼플(H), 셸 핑크(H), 죤 브릴리앙 No.1(H), 죤 브릴리앙 No.2(H), 퍼머넌트 옐로 라이트(K), 옐로 오커(W), 리프 그린(H), 후커스 그린(W), 샙 그린(H), 그린 그레이(H), 번트 엄버(H), 세피아(H), 프레시 핑크(K), 로즈 매더 제뉴인(W), 피치 블랙(H), 퍼머넌트 바이올렛(H), 라일락(H), 라벤더(H), 페인즈 그레이(H), 인디고 블루(K), 로열 블루(H), 프러시안 블루(H), 울트라 마린 딥(H), 코발트 블루(H), 세룰리안 블루(H), 컴포즈 블루(H), 망가니즈 블루 노바(H), 호라이즌 블루(H), 뉴트럴 틴트(W), 코발트 바이올렛 라이트(H), 그레이 오브 그레이(H), 아쿠아블루(K), (차트 바깥) 웜 그레이(S)

17

붓과 용지

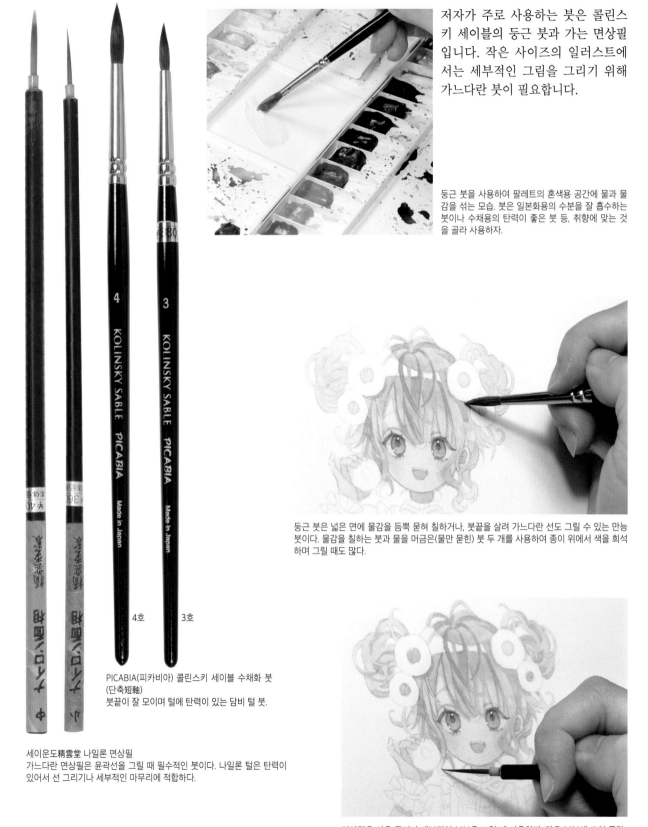

저자가 주로 사용하는 붓은 콜린스키 세이블의 둥근 붓과 가는 면상필입니다. 작은 사이즈의 일러스트에서는 세부적인 그림을 그리기 위해 가느다란 붓이 필요합니다.

둥근 붓을 사용하여 팔레트의 혼색용 공간에 물과 물감을 섞는 모습. 붓은 일본화용의 수분을 잘 흡수하는 붓이나 수채용의 탄력이 좋은 붓 등, 취향에 맞는 것을 골라 사용하자.

둥근 붓은 넓은 면에 물감을 듬뿍 묻혀 칠하거나, 붓끝을 살려 가느다란 선도 그릴 수 있는 만능 붓이다. 물감을 칠하는 붓과 물을 머금은(물만 묻힌) 붓 두 개를 사용하여 종이 위에서 색을 희석하며 그릴 때도 많다.

4호 3호

PICABIA(피카비아) 콜린스키 세이블 수채화 붓
(단축短軸)
붓끝이 잘 모이며 털에 탄력이 있는 담비 털 붓.

세이운도精雲堂 나일론 면상필
가느다란 면상필은 윤곽선을 그릴 때 필수적인 붓이다. 나일론 털은 탄력이 있어서 선 그리기나 세부적인 마무리에 적합하다.

면상필은 선을 긋거나 세부적인 부분을 그릴 때 사용한다. 작은 부분에 고인 물감을 빨아들여 조정할 때도 활용한다.

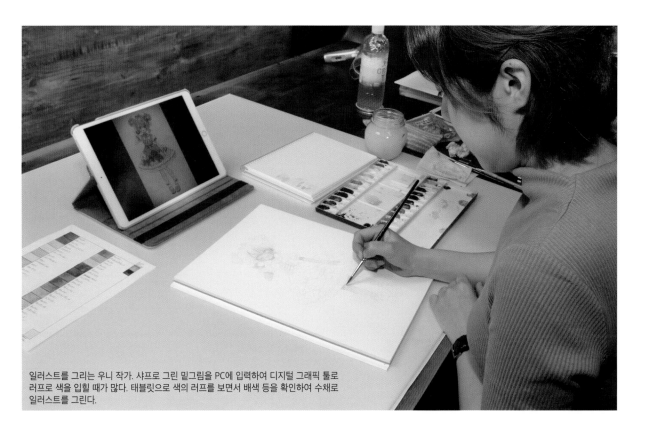

일러스트를 그리는 우니 작가. 샤프로 그린 밑그림을 PC에 입력하여 디지털 그래픽 툴로
러프로 색을 입힐 때가 많다. 태블릿으로 색의 러프를 보면서 배색 등을 확인하여 수채로
일러스트를 그린다.

물이 담긴 병과 붓을 닦을 때 사용하는 키친 타월.

종이 위의 물감을 닦아낼 때는 키친
타월이나 티슈 등을 사용한다.

아이디어 스케치나 밑그림을 그
릴 때는 도화지나 복사용지가 편
리하다.

화이트 왓슨 용지 … 가격대가
적당한 초보자~전문가용 중목
수채화지다. 흰 타입의 용지를
사용하면 투명 수채화의 색감
이 선명해진다.

워터포드 수채화지(또는 수채패드) … 백
색의 중목 고급 수채화지. 일러스트 원화
를 깔끔하게 그릴 수 있다. 우니 작가는
F4 사이즈의 블록을 사용한다. 일러스트
의 실제 사이즈는 A4 크기로 그린다.

색을 섞거나 물을 더했을 때 색의
농도를 시험 삼아 칠할 때는 화이트
왓슨 용지를 사용해 보았다.

그 외의 보조 도구

플라스틱 지우개. 쉽게 구할 수 있고 잘 지워지는 것이면 된다.

러프나 수채화지에 그리는 밑그림, 일러스트를 마무리할 때 사용하는 도구들을 소개합니다. 저자가 애용하는 도구와 그 사용법을 살펴봅시다.

분포우도文房堂의떡지우개를 애용한다. 지나치게 달라붙지 않아서 쓰기 쉽다.

밑그림이나 표시를 넣을 때 사용하는 것

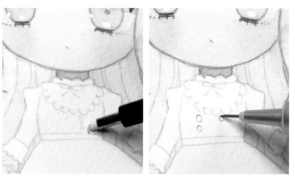

홀더형의 가느다란 지우개는 작은 부분을 수정할 때 사용한다(32페이지 참조). 지우고 나서 0.3mm의 샤프로 단추 위치를 다시 표시하는 모습.

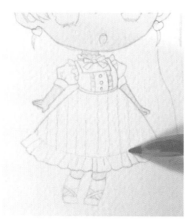

수성 색연필은 무늬 등의 위치를 정해 표시할 때 사용한다. 수채로 그리면 표시한 선은 녹아서 거의 사라진다. 선을 남기고 싶을 때는 유성 색연필을 사용하는 것이 좋다.

홀더형 지우개(톰보우 MONO zero)

샤프(0.3mm 펜텔 그래프기어 500)

수성 색연필(스테들러 카라트 아쿠아렐)

떡지우개 사용법 1

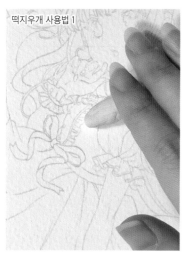

떡지우개는 자유자재로 형태를 변형할 수 있는 하얗고 말랑한 지우개다. 원통형으로 만들어 수채화지에 트레이싱하여 그린 샤프의 선화를 흐리게 만들고 있는 모습.

떡지우개 사용법 2

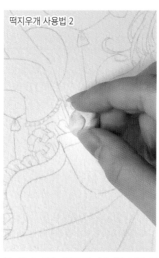

동그랗게 만든 네리고무 지우개를 선화 위에 눌러서 샤프로 그린 선을 흐리게 만들수도 있다.

복사용지에 샤프로 그린 『Heart balloon』의 러프. 러프를 그리면 PC로 조정한 다음, 수채화지에 트레이싱한다(145페이지 참조).

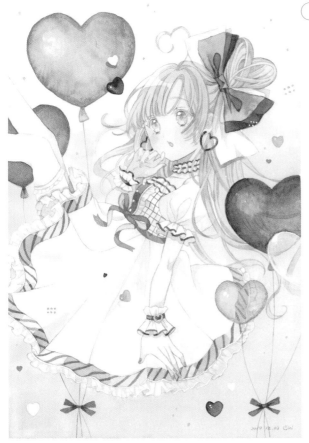

완성된 일러스트. 『Heart balloon』

흰색 젤 잉크 볼펜(유니볼 지그노 엔젤릭 컬러 0.7mm AC 화이트)
가느다란 선이나 점을 그린다.

수성 마커펜(유니 포스카, 극세, 흰색)
불투명한 색으로 마르면 내수성이 생긴다.

마스킹 잉크(드로잉 검 마커 0.7mm)
마커 타입으로 가느다란 선 상태의 마스킹이 가능하다.

눈의 하이라이트에는 포스카 흰색을 사용.

흰색 볼펜은 마무리로 화이트로서 사용. 적당한 불투명감이 있어 일러스트에 잘 어울린다.

수채화 물감을 칠하기 전에 마스킹을 해둔다. 드로잉 검 마커는 가느다란 선 형태로 그릴 수 있어서 사용하기 쉽다.

마스킹 테이프를 이용해 임시로 고정한다.

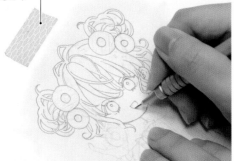

샤프로 수채화지에 트레이싱을 하는 모습(145페이지 참조).

마스킹한 곳에 수채화 물감을 칠한 상태.

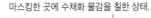

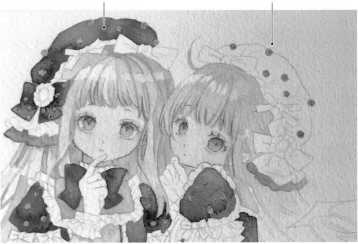

포스카 흰색은 불투명하여 눈에 하이라이트를 주는 데 효과적이다.

흰색 무늬로 남기고 싶은 부분에 미리 펜 형태의 마스킹 잉크를 발라둔다. 잘 마른 후, 그 위에 수채화 물감을 칠한다. 종이를 충분히 말린 후에 마스킹을 벗겨낸다(완성 일러스트는 71페이지).

물병 가장자리에 붓끝을 대고 훑으면 물의 양을 줄일 수 있습니다. 콜린스키 세이블의 둥근 붓 4호를 사용.

투명 수채화 기법에 관해서

투명 수채화 물감의 농담濃淡은 물의 양으로 조절할 수 있습니다. 붓에 물을 얼마나 머금어야 하는지 세 단계로 표시하였습니다. 녹인 물감을 팔레트 위에서 물을 더해 조절하는 방법, 종이에 칠한 색을 붓에 묻힌 물로 그러데이션하는 방법을 소개합니다.

붓에 묻힌 물의 양 3단계

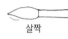 살짝 적당히 듬뿍

[A] 팔레트 위에서 옅은 색깔 만들기

듬뿍

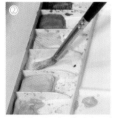

① 붓에 물을 머금게 하여 물병 가장자리에 대고 가볍게 붓을 훑는다. ② 줄줄 흘러내리지는 않을 정도로 듬뿍 묻힌 물로 팔레트 위에 있는 존 브릴리앙 No.1(H) 물감을 녹인다. ③ 팔레트의 혼색용 공간에 잘 섞는다. 칠하고 싶은 부분의 크기에 맞추어 녹이는 물감 양을 조절한다.

④ 시험 삼아 존 브릴리앙 No.1(H)만 녹여 칠해보았다. 피부의 밑칠을 하는 물감으로 이 색깔은 약간 진한 인상을 준다.

적당히

⑦ ← 처음에 칠한 것.

⑤ 물감을 찍은 붓에 물을 살짝 묻혀서 색을 옅게 만들기 위해 팔레트로 물을 옮긴다.
⑥ 물을 적당히 찍은 붓으로 혼색용 공간에 있는 존 브릴리앙 No.1(H)을 섞어 옅게 한다.

⑦ 물을 더해 색을 옅게 하여 시험용으로 칠한 것. 처음 칠했던 바로 위의 색과 비교해 본다. 한 가지 색으로는 좀 붉은 기가 부족하기에 셸 핑크(H)를 섞어본다. 이 두 색을 섞어서 피부색을 만들어 나간다.

듬뿍

셸 핑크(H)

⑩

⑪

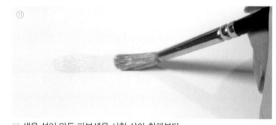

⑧ 물감을 찍은 붓끝에 물을 묻혀 물병 가장자리에서 가볍게 훑는다. ⑨ 셸 핑크(H) 물감을 녹인다.

⑩ 혼색 공간에 있는 존 브릴리앙 No.1(H)과 셸 핑크(H)를 잘 섞는다.

⑪ 색을 섞어 만든 피부색을 시험 삼아 칠해본다.

적당히

⑭ 두 색을 섞어 칠한 것.

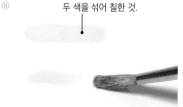

⑫ 좀 더 옅은 색조로 만들기 위해 물감을 찍은 채 붓에 살짝 물을 묻혀 물병 가장자리에 대고 살짝 훑는다. ⑬ 아까 사용한 혼색 공간의 옆 부분에 붓의 물과 물감을 섞어 옅은 색을 만든다.

⑭ 물을 더한 피부색을 시험 삼아 칠해본다.

시험 삼아 칠한 색조 비교

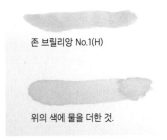

존 브릴리앙 No.1(H)

위의 색에 물을 더한 것.

존 브릴리앙 No.1(H)과 셸 핑크(H)를 섞은 피부색

위의 색에 물을 더한 것.

가장자리에 물감이 고여서 수채 경계가 생긴다.

마르기 전에 물을 묻힌 붓으로 그러데이션 효과를 내보자

마르기 전에 물을 묻힌 붓으로 그러데이션 효과를 내보자

컴포즈 블루(H)를 종이에 칠해 옅은 색조로 만든 것.

[B] 종이 위에서 옅은 색깔 만들기

① 듬뿍

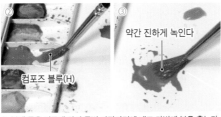

컴포즈 블루(H)

약간 진하게 녹인다

① 붓에 물을 머금게 하여 물병 가장자리에 대고 가볍게 붓을 훑는다.
② 붓에 물을 듬뿍 묻혀 파란 물감을 녹인다.
③ 두 번 정도 붓으로 물을 떠서 물감을 많이 녹인다.

④ 우선 가로 방향으로 칠한다.

듬뿍

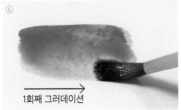

1회째 그러데이션 →

⑤ 물감을 찍은 붓끝에 물을 묻혀 물병 가장자리에서 가볍게 훑는다. ⑥ 먼저 칠한 부분 아래쪽에 겹치는 것처럼 붓을 움직인다.

듬뿍

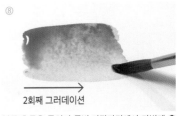

2회째 그러데이션 →

⑦ 같은 붓끝에 물을 묻혀서 물병 가장자리에서 가볍게 훑는다. ⑧ 물로 그러데이션한 부분 아래쪽에 더욱 겹칠하듯 붓을 움직인다.

⑨ 처음에 칠한 물감이 마르기 전에 붓에 물을 더하면서 쓰다듬듯 칠하면 옅은 색조가 나온다.

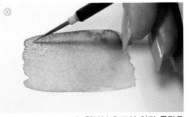

살짝

⑩ 윗부분에 고여 있던 물감은 수분을 잘 뺀 가느다란 면상필로 빨아들인다.

칠한 부분이 마르면 그러데이션을 하기 어렵다

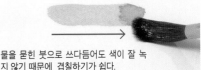

물을 묻힌 붓으로 쓰다듬어도 색이 잘 녹지 않기 때문에 겹칠하기가 쉽다.

그러데이션은 물감이 마르기 전에 빨리하자. 마르면 수채화지에 정착하여 물감이 녹기 힘들어진다. 사용한 워터포드 수채화지는 잘 착색하는 성질이 있어서 붓으로 문질러 씻어내는 방법에는 적합하지 않다.

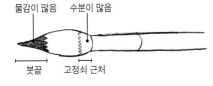

물감이 많음 수분이 많음

붓끝 고정쇠 근처

팔레트에서 녹인 물감은 붓끝에 많이 모인다. 붓털 고정쇠 부분에는 수분이 많다.

붓에 묻은 물감은 그대로 남겨두고 수분만 제거하는 방법

붓끝을 닦으면 팔레트에서 묻힌 물감이 빠져나오게 된다. 붓털 뿌리가 모인 고정쇠 근처 부분에 키친 타월을 갖다 대는 방법을 써보자. 묻힌 물감을 가능한 흡수해 버리지 않도록 키친 타월로 수분만 빨아들인다.

기본기법 (1) 평칠

콜린스키 세이블 둥근붓(4호) 사용

우선 붓에 물을 머금게 합니다. 이 붓으로 팔레트 위의 물감을 쓰다듬으면 굳어 있던 물감이 녹습니다.

투명 수채화 물감을 물로 녹여, 색의 면을 균등하게 칠하는 것을 「평칠」이라고 합니다. 이 평칠에서 「바림칠(그러데이션)」이나 「번짐」「겹칠」로 그리기 연습을 발전시켜 나갑니다. 평칠은 넉넉한 양의 물로 녹인 물감을 빠르게 펼쳐 칠하는 기법입니다.

한 색으로 평칠

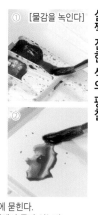

① [물감을 녹인다]
②

① 피롤 루빈(H)를 붓에 묻힌다.
② 팔레트의 혼색 공간에서 물과 섞는다.

살짝 진한 색의 평칠

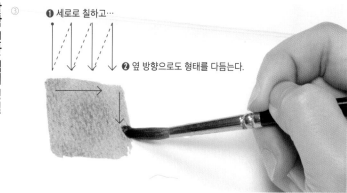

③
❶ 세로로 칠하고…
❷ 옆 방향으로도 형태를 다듬는다.

③ 위에서 아래로 지그재그로 붓을 움직여 칠하는데, 마르기 전에 붓으로 물감을 흡수하는 것처럼 움직여 형태를 다듬는다.

붉은색(피롤 루빈)에 물을 더해서 아주 옅은 색을 만듭니다. 붓에 물을 머금게 하여 팔레트 위에 처음으로 녹인 붉은색을 옅게 합니다. 이번에는 작은 면을 칠해야 하므로 팔레트 위에 색을 녹였습니다.

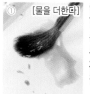

① [물을 더한다]

① 물과 물감을 팔레트 위에서 잘 섞는다.

연한 색의 평칠

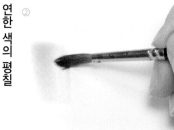

②

② 위에서 아래로 지그재그로 칠한다.

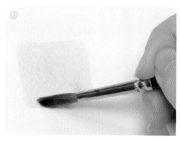

③

③ 마르기 전에 형태를 다듬으면 색 얼룩이 생기지 않는다.

두 색으로 평칠

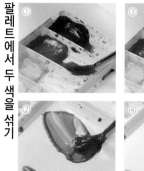

팔레트에서 두 색을 섞기

① ③
② ④

① 물을 머금은 붓으로 카드뮴 레드 퍼플(H)을 묻힌다.
② 팔레트의 혼색 공간에서 마음에 드는 색조가 나오도록 녹인다.
③ 다음에 피롤 루빈을 붓에 묻힌다.
④ 녹여둔 ②와 잘 섞어 혼합된 붉은색을 만든다.

진한 색의 평칠(혼합된 붉은색)

⑤

⑤ 위에서 아래로 붓을 움직여 평행하게 칠한다.

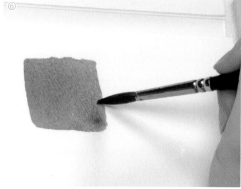

⑥

⑥ 진한 색은 얼룩이 지기 쉬워서 세로로만 칠했다. 종이 화면이 젖어 있는 상태라면 물감을 움직이기 쉬우므로 조정도 할 수 있다.

세 가지 평칠

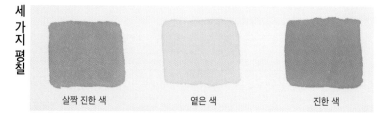

살짝 진한 색 옅은 색 진한 색

기본기법 (2) 바림칠(그러데이션)

진한 색에서 옅은 색으로

① 혼합된 붉은 색을 가로 방향으로 듬뿍 칠한다.

② 색칠하던 붓끝에 물을 머금게 한다.

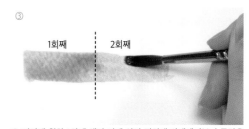

③ 진하게 칠한 1회째 색의 면에 살짝 겹치게 아래에서부터 물감을 희석하는 것처럼 칠한다.

④ 붓에 물을 머금게 한다.

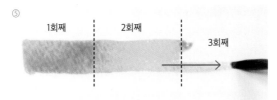

⑤ 2회째 색의 면에 살짝 겹치게 하여, 색을 희석하는 것처럼 붓을 움직인다.

바림칠(그러데이션)은 진하게 녹인 물감을 사용합니다. 붓 하나만 사용하여 중간에 물을 머금게 하여 종이 위에 그러데이션을 만드는 색칠법입니다. 색이 잘 희석되지 않으면 붓끝에 물을 살짝 묻힙니다.

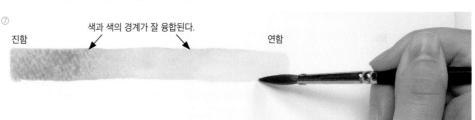

⑥ 물병 가장자리에 붓끝을 훑어서 수분을 조절한다.

⑦ 붓에 물을 묻히면 종이에 칠한 물감이 마르기 전에 물로 희석하여 그러데이션을 완성한다.

실전 예시 : 미니 캐릭터의 머리칼

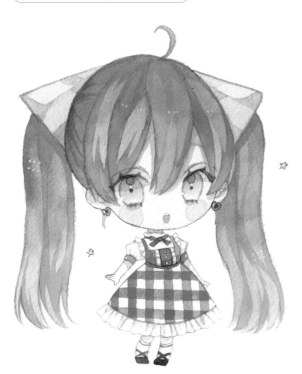

『붉은 머리 미니 캐릭터, 카사네』 제작 과정은 36~43페이지

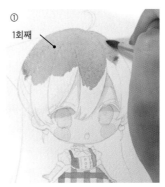

① 머리 위쪽에 약간 진한 색을 평칠한다.

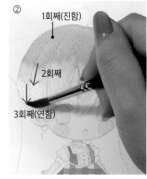

② 붓에 물을 묻혀서 색을 희석하면서 그러데이션한다.

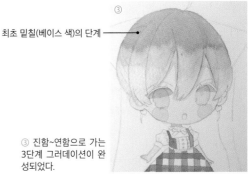

③ 진함~연함으로 가는 3단계 그러데이션이 완성되었다.

① 팔레트 위에서 아주 옅은 색을 만들어 가로 방향으로 칠한다.

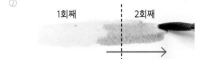

1회째　2회째

② 1회째로 칠한 색에 겹치도록 2회째의 색을 칠한다. 살짝 진한 색이 되도록 색을 만들어 아래에서부터 칠한다.

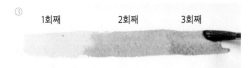

1회째　2회째　3회째

③ 3회째의 진한 책을 칠한다.

④ 붓끝에 물을 묻힌다.

⑤ 매끄러운 그러데이션이 되돌고 색과 색의 경계를 조정한다.

옅은 색에서 진한 색으로 변화하는 그러데이션의 경우, 미리 3단계의 색을 만들어둡니다. 옅은 색을 칠하면 마르기 전에 살짝 진한 색을 칠합니다. 화면이 젖어 있는 사이 3회째의 진한 색을 칠해 색깔끼리 자연히 이어지도록 만듭니다.

기본기법 (3) 번짐

연함　　　　　진함

⑥ 그러데이션 완성

① 페인스 그레이(H)로 평칠을 해둔다. 살짝 진하게 평칠한다.

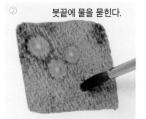

붓끝에 물을 묻힌다.

② 붓에 수분을 듬뿍 머금게 하여 점 상태로 물을 떨어뜨린다.

③ 떨어뜨린 물이 자연히 퍼져 나간다.

④ 시간이 지나면서 번짐이 커진다. 자연히 마르는 것을 기다린다.

① 아주 옅은 색으로 평칠을 해둔다. 물만 칠해도 된다.

② 진한 색을 붓끝에 묻혀 물감을 톡톡 떨어뜨린다.

③ 떨어뜨린 물감이 번진다.

④ 색이 퍼진 모습. 먼저 칠한 물감(물)의 건조 상태에 따라 번짐의 상태가 변화한다. 여러 가지 방법을 시험해 보자.

실전 예시 : 미니 캐릭터의 리본과 옷

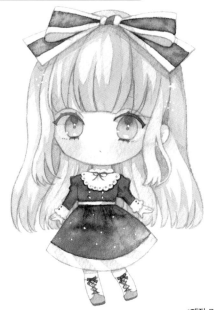

『금발 미니 캐릭터, 니지미』

*제작 과정은 28~35페이지

기본기법 (4) 겹칠

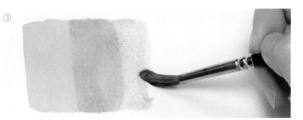

① 평칠하여 마르기를 기다린다. 여기서는 샙 그린(H)를 살짝 진하게 사용. 마를 때까지 기다린다.

② 다음 색은 아주 옅은 세룰리안 블루 (H). 겹치듯 평칠을 한다.

③ 파란색을 통해 녹색이 보이도록 색이 겹치므로, 두 가지 색조가 섞여 진해진다.

실전 예시 : 미니 캐릭터의 피부와 눈 등

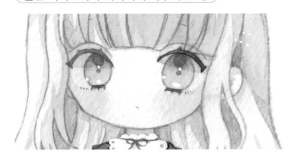

투명 수채화를 그릴 때는 갑자기 진한 색을 칠하기보다 조금씩 겹칠을 반복하며 그림을 그립니다. 평칠, 그러데이션, 번짐으로 밑칠한 다음, 그 위에 평칠이나 그러데이션을 반복하여 부분을 자세히 그려 나갑니다. 구체적인 미니 캐릭터의 제작 과정 예를 살펴봅시다(순서에 관해서는 28페이지에서 자세히 해설).

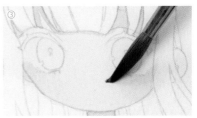

① 피부를 아주 연한 색으로 평칠하여 밑칠한다. 존 브릴리앙 No.1(H)과 셀 핑크(H)를 팔레트 위에서 섞은 후, 물을 많이 넣은 색이다.

② 평칠이 다 마르면 뺨 부분에 붉은 기가 있는 색을 겹칠한다.

③ 물을 약간 묻힌 붓으로 칠한 색을 희석하여 그러데이션한다.

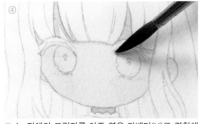
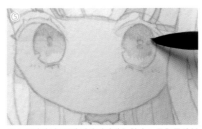
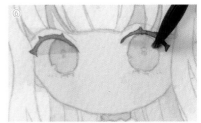

④ 눈 전체의 그림자를 아주 옅은 라벤더(H)로 겹칠해 둔다.

⑤ 눈동자의 약 1/2에 진한 파란색을 칠하고, 물을 묻힌 붓으로 희석하여 그러데이션한다. 파란색은 컴포즈 블루(H).

⑥ 눈동자의 그러데이션이 마르면, 눈 그림자를 좀 더 진하게 한다. 옅은 라벤더(H)로 겹칠한다.

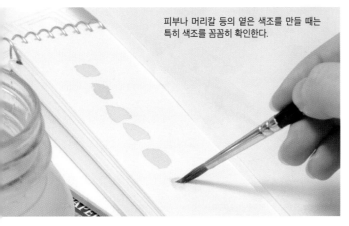

피부나 머리칼 등의 옅은 색조를 만들 때는 특히 색조를 꼼꼼히 확인한다.

시험 삼아 칠한 후, 만든 색의 농담과 색조를 확인
일러스트를 색칠하기 전에 다른 종이에 시험 삼아 칠해보면, 색조의 차이나 진하기 등에서 실수를 줄일 수 있습니다. 여기서는 화이트 왓슨 용지에 시험 삼아 칠했지만, 그림에 사용하는 수채화지와 같은 종이를 사용하는 것이 좋습니다.

『금발 미니 캐릭터, 니지미』 그리기

복사용지에 러프화를 그리고, 수채화지에 트레이싱해서 그린 선화(트레이싱 방법은 145페이지). 윤곽선 등은 나중에 붓으로 그린다.

2 앞머리 틈새에 그림자 색으로 겹칠한다. 둥근 붓으로 색을 묻히고…

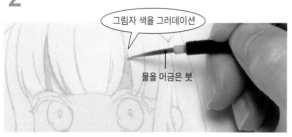

그림자 색을 그러데이션

물을 머금은 붓

3 면상필(소)에 물을 머금게 하여 붓으로 물감을 빨아들이는 것처럼 희석해 칠한다. 같은 방법으로 반복하여 칠해서 이마에 생기는 그림자를 칠한다.
피부의 그림자 색 : 피부색 + 존 브릴리앙 No.2(H)에 피롤 루빈(H), 라일락 (H), 퍼머넌트 바이올렛(H)을 각각 소량 섞는다.

 존 브릴리앙 No.2(H) 피롤 루빈(H)

 라일락(H) 퍼머넌트 바이올렛(H)

그러데이션과 번짐을 살린 예

27페이지에서도 소개한 미니 캐릭터의 리본이나 스커트 부분은 수채 특유의 번짐 효과를 사용하여 그렸습니다. 옷과 같은 커다란 면을 칠할 때, 확 퍼지는 번짐은 매우 효과적입니다. 물론 평칠이나 겹칠 등 기본기법도 사용하면서 옅은 색조를 조금씩 진하고 선명하게 만들면서 그립니다.

*물감 색의 이름 뒤에 붙은 알파벳 약칭은 메이커명이다. H는 홀베인, K는 쿠사카베.

① 피부의 밑칠

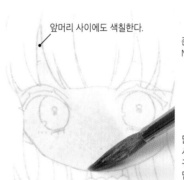

앞머리 사이에도 색칠한다.

존 브릴리앙 No.1(H) + 셸 핑크(H)

1 피부색을 평칠한다. 존 브릴리앙 No.1(H)와 셸 핑크(H)를 팔레트 위에서 섞고 물을 많이 넣어 아주 옅은 색을 만들어 사용한다. 눈 부분도 함께 칠한다. 귀, 목, 손과 다리에도 같은 색으로 밑칠한다.

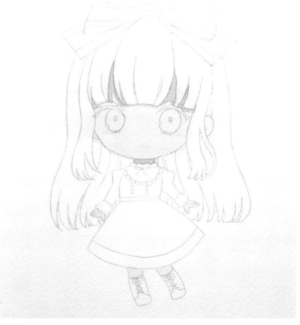

4 목 주변에도 그림자 색을 칠한다. 얼굴의 밑칠은 머리칼 주변까지 튀어나오도록 칠한다. 화면이 다 마를 때까지 잠시 기다린다.

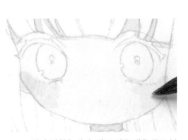

5 뺨에 겹칠을 한다. 아주 옅은 색을 둥근 붓으로 칠한다.
뺨의 색 : 존 브릴리앙 No.1(H) + 셸 핑크 (H) + 피롤 루빈(H)

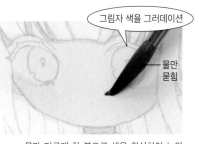

그림자 색을 그러데이션

물만 묻힘

6 물만 머금게 한 붓으로 색을 희석하여 눈의 절반 위치까지 그러데이션한다. 색이 너무 퍼지지 않도록 붓 수분을 조금 제거한 다음 사용한다.

7 눈 전체의 그림자를 아주 옅게 녹인 라벤더(H)로 겹칠해 둔다.

2 머리칼과 눈의 밑칠

1 뒤쪽의 머리칼에 그림자 색을 칠해둔다. 눈의 그림자 색과 똑같이 옅게 녹인 라벤더(H)를 사용한다.

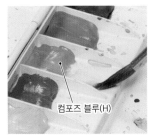

컴포즈 블루(H)

2 물을 머금은 붓으로 눈동자 색을 녹인다.

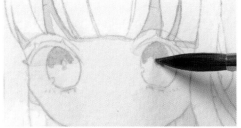

3 오른쪽과 왼쪽 눈동자의 약 1/2에 진한 파랑을 칠한다.

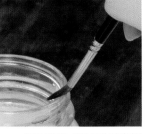

4 물만 머금은 붓을 물병 가장자리에서 붓털을 훑어 수분을 제거한다.

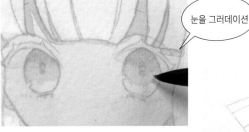

눈을 그러데이션

5 물만 머금은 붓으로 색을 희석하면서 눈동자 아래쪽 약 2/3까지 그러데이션한다.

눈의 밑칠

진한 파랑
물만 머금은 붓으로 희석 (1회째)
물만 머금은 붓으로 희석 (2회째)

6 한 번 더 붓에 물을 묻히고 나서 수분을 제거한 다음, 아래까지 희석하여 그러데이션한다.

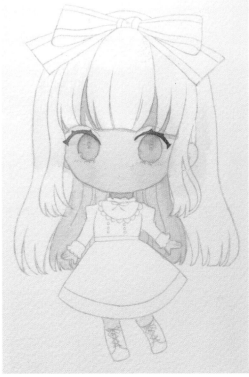

7 아이라인을 면상필로 그린다.
아이라인의 색 : 세피아(H) + 번트 엄버(H)

8 속눈썹 형태도 그려 넣는다.

9 머리칼의 그림자와 눈의 밑칠이 완성된 상태. 여기서 화면이 마르기를 기다린다.

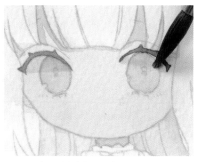

1 눈의 그러데이션이 다 마르면 눈의 그림자를 좀 더 진하게 한다. 옅은 라벤더(H)로 겹칠한다.

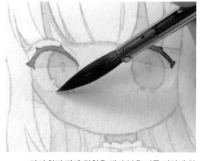

2 다시 한번 뺨에 겹칠을 해서 붉은 기를 진하게 한다. 뺨을 칠하자 눈동자의 형태가 또렷해졌다.

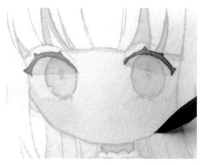

3 물기를 뺀 붓으로 뺨의 색을 턱까지 희석하여 부드럽게 칠한다.

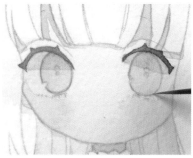

4 눈동자 안쪽에 혼합한 파란색으로 윤곽을 그린다. 면상필을 사용하여 가느다란 선으로 그린다. 윤곽선의 파란색 : 세룰리안 블루(H) + 컴포즈 블루(H)

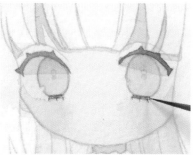

5 아래쪽 속눈썹을 넣는다. 눈동자를 따라 가로로 선을 두 줄 넣고, 세로로 속눈썹 선을 긋는다. 속눈썹의 색 : 인디고 블루(K) + 페인스 그레이(H)

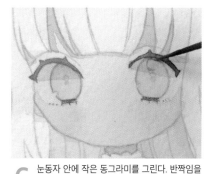

6 눈동자 안에 작은 동그라미를 그린다. 반짝임을 나타내는 동그라미를 하이라이트 뒤편에 그려 넣는다. 작은 동그라미의 파란색 : 코발트 블루(H) + 울트라 마린 딥(H)

눈동자와 윤곽 그리기

물만 머금었던 붓으로 물감을 빨아들여 색소를 뺀다.

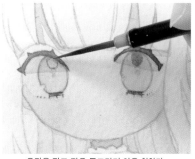

7 윤곽을 잡고 작은 동그라미 안을 칠한다.

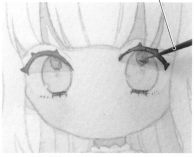

8 물감이 다 마르기 전에 물기를 잘 제거한 면상필로 동그라미의 중심을 살살 건드려 색소를 뺀다. 붓의 수분량을 최대한 줄이는 것이 요령이다.

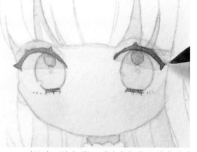

9 피부의 그림자 색(28페이지)을 물로 옅게 하여 눈꺼풀에 그림자를 넣는다. 눈꼬리 쪽이 살짝 진해지도록 한다. 앞머리, 귀나 목 부분의 그림자도 조정한다.

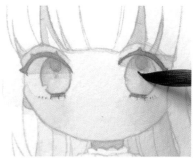

10 화면이 마르면 눈동자에 다시 그러데이션한다. 윗부분에서부터 컴포즈 블루(H)를 칠해 물이 묻은 붓으로 그러데이션을 넣는다. 잠시 눈 부분이 마르기를 기다린다.

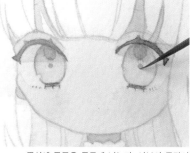

11 중심에 동공을 둥글게 넣는다. 여분의 물감이 고이면 붓을 빨아들인다. 동공의 색 : 로열 블루(H) + 프러시안 블루(H)

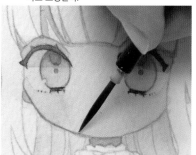

12 눈꺼풀과 윤곽선을 그리고 마르기를 기다린다. 윤곽선 색 : 번트 엄버(H) + 피롤 루빈(H)

13 눈동자가 다 마르면 하이라이트 부분에 포스카로 흰 점을 찍는다.

14 윤곽선 색으로 앞머리 사이에 보이는 눈썹과 입을 그린다. 입은 면상필 끝으로 톡 하고 점을 찍는다.

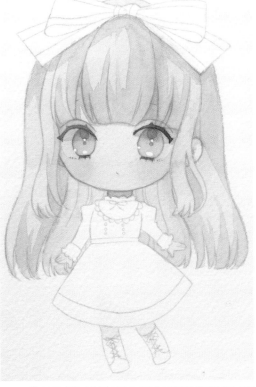

말풍선: 얼굴 부분이 거의 완성되었습니다!

④ 머리칼의 밑칠에서 겹칠로

1 머리색을 밑칠한다. 금발에 칠할 색을 섞어 둥근 붓(4호)로 평칠한다.
금발의 색 : 존 브릴리앙 No.1(H) + 번트 엄버(H)

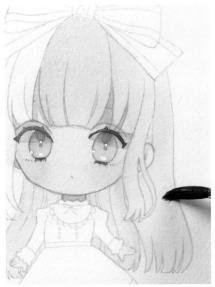

2 뒤편의 머리를 피해서 앞머리와 옆 머리를 칠한다. 전체적으로 옅은 베이스 색이 깔리면 마르길 기다린다.

15 중요한 눈 부분이 거의 다 완성되면, 다음은 머리칼을 칠한다. 제작 과정을 쉽게 파악할 수 있도록 각 부분을 구분하여 그리고 있다. 그려 넣은 눈의 상태를 기준으로 하여 다른 부분의 완성도를 높여보자.

1회째 그림자 칠하기

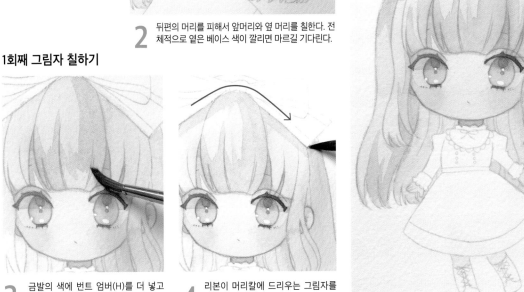

3 금발의 색에 번트 엄버(H)를 더 넣고 그림자 색을 만들어 앞머리 그림자부터 겹칠을 한다. 둥근 붓(3호)로 그림자 색을 칠하고, 물만 묻힌 붓(4호)로 희석하여 그러데이션한다.

4 리본이 머리칼에 드리우는 그림자를 칠한다. 그림자 색을 얹은 다음 물만 묻힌 붓으로 희석해 칠한다.

5 빛이 닿는 밝은 부분만 놔두고, 1회째 그림자를 전체적으로 칠한 상태. 머리 색이 다 마를 때까지 기다린다.

2회째 그림자 칠하기

6 금발의 색(31페이지 참조)에 번트 엄버(H)와 세피아(H)를 더 넣어 2회째 그림자 색을 만든다. 1회째 칠한 그림자에 좀 더 진한 그림자를 부분적으로 칠해 넣는다.

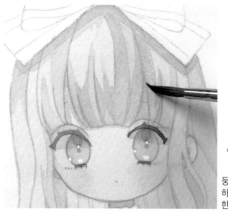

7 둥근 붓(3호)로 그림자 색을 칠하고, 물만 묻힌 붓(4호)로 희석한다.

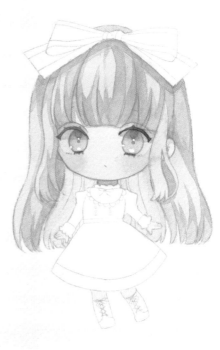

8 전후 관계가 잘 드러나도록 머리칼을 큰 묶음으로 나누어 그림자를 넣는다.

윤곽을 그리면 3회째 그림자 칠하기

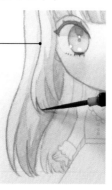

옆에 있는 머리칼의 형태를 알기 쉽도록 윤곽선을 그린다.

화면이 마르면 머리칼의 윤곽선을 넣는다.
윤곽선의 색 : 번트 엄버(H) + 세피아(H)

10 다 마를 때까지 기다렸다가 윤곽선과 같은 색으로 진한 그림자를 칠한다.

선화를 부분적으로 수정

홀더 형태의 지우개로 선화를 지우고, 샤프로 수정한다. 장신용 단추의 수는 6개였지만, 균형감을 맞추기 위해 4개로 수정했다.

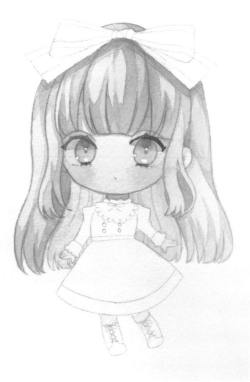

11 리본이 드리우는 그림자나 머리 틈새 등 어두워지는 부분만 겹칠한다.

1 리본에 살짝 진한 색을 평칠하고, 물을 머금은 붓으로 번짐을 넣는다.
리본과 옷의 색 : 인디고 블루(K) + 페인스 그레이(H)

2 리본에 물감이 고이도록 평칠한다.

3 평칠한 곳에 물만 묻힌 붓으로 훑듯 물을 떨구면 번짐 효과가 생긴다.

4 물이 퍼지면서 색이 옅어지면 다시 한번 물감을 칠해 번짐을 넣는다.

리본이 옆으로 번지면서 가장자리에 물감이 고여 수채 경계가 생겼다.

5 옷깃 부분을 희게 남겨두고, 허리에서 윗도리 부분을 색칠한다.

6 스커트 부분을 재빨리 칠한다.

7 옷자락 끝에 살짝 옅은 색조가 나오도록 변화를 주어 칠한다.

8 붓에 물기를 머금게 하고 물병 가장자리에 대어 붓을 훑어서 물의 양을 살짝 줄인다.

9 스커트 부분에 번짐을 넣는다.

10 윗도리의 평칠이 마르기 전에 살짝 진한 물감을 번지듯 겹칠한다. 신발도 옷과 같은 색조로 칠한다. 화면이 마를 때까지 잠시 기다린다.

*수채 경계 … 많은 양의 물로 녹인 물감을 색칠하거나 번지게 하면 가장자리에 물감이 고여 진한 경계가 생기게 되는 것을 일컫는다.

33

1 리본의 뒷부분 등 흰 부분에 옅은 라벤더(H)로 그림자를 넣는다. 윤곽선도 같은 색으로 그려 넣는다.

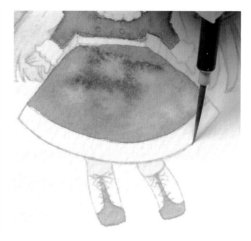

2 스커트나 소매의 커프스 윤곽선도 라벤더(H)로 그린다.

3 소매의 주름, 옷깃의 가느다란 리본 등은 옷 색깔(33페이지 참조)과 같은 혼합색으로 그린다. 살짝 진한 색을 사용한다.

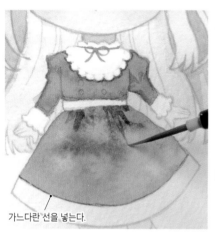

가느다란 선을 넣는다.

4 허리에서 아래로 스커트의 주름을 옷 색깔로 넣는다. 주름은 둥근 붓으로 칠한 다음, 물만 찍은 면상필로 색을 희석한다.

5 작은 리본 모양은 윤곽선을 그리고 안을 칠하듯 그리면 형태가 예쁘게 잡힌다.

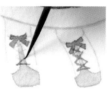

6 같은 색깔로 구두끈도 그린다. 세밀한 부분은 면상필로 선을 그린다.

7
옷깃의 레이스 부분에 면상필 끝으로 작은 점을 넣는다.

8 흰 구두의 윤곽선은 라벤더(H)로 그린다.

색을 살짝 겹칠한 부분.

9 스커트 색을 한 단계 진하게 한 다음, 화면이 마른 것을 확인하고 주름을 한 번 더 그려 넣는다.

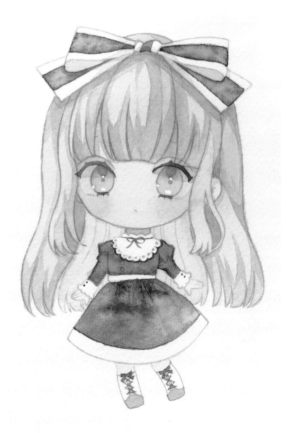

9 머리에 단 리본과 옷, 신발의 세부적인 묘사를 마친 상태. 소매의 커프스에도 작은 단추를 그려 넣었다.

전체 균형을 맞추어 완성하기

12 손의 윤곽을 그려 넣는다.
윤곽선의 색 : 번트 엄버(H) + 피롤 루빈(H)

11 옷자락의 흰 부분에 라벤더(H)로 스트라이프 무늬를 넣는다. 같은 색으로 허리 벨트, 옷깃이나 커프스의 흰 부분에도 그림자를 넣는다.

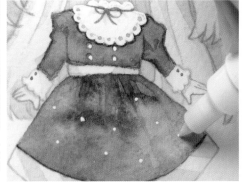

13 소매가 손에 드리우는 그림자를 그린다. 스커트 자락의 그림자를 다리에도 넣는다. 피부의 그림자 색(28페이지 참조)을 옅게 한 것을 사용한다.

14 화면이 다 마르면 포스카로 흰 점을 넣는다. 옷깃의 형태나 단추 부분에도 같은 흰색을 사용한다.

완성

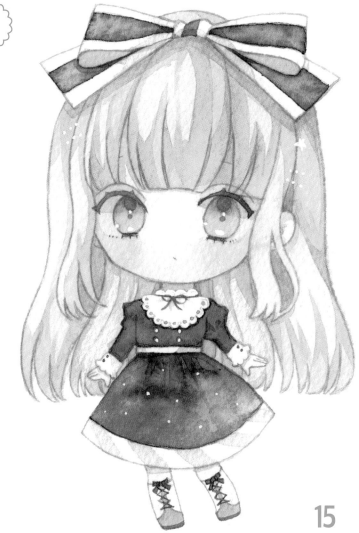

『금발 미니 캐릭터, 니지미』 실물 크기 (15×10.5cm)

15
뒷부분의 머리에 옷과 같은 인디고 블루(K)와 페인스 그레이(H)를 섞은 색으로 옅은 그림자를 넣어 화면 전체의 색조를 조화시키고 있다.

『붉은 머리 미니 캐릭터, 카사네』 그리기

사용한 색

ⓐ 존 브릴리앙 No.1(H)
ⓑ 셸 핑크(H)
ⓒ 피롤 루빈(H)
ⓓ 라벤더(H)
ⓔ 퍼머넌트 옐로 라이트(K)
ⓕ 옐로 오커(W)
ⓖ 번트 엄버(H)
ⓗ 세피아(H)

*물감 색의 이름 뒤에 붙은 알파벳 약칭은 메이커명이다. H는 홀베인, K는 쿠사카베, W는 윈저&뉴튼.

평칠과 겹칠을 살린 예

25페이지에서도 소개한 이 미니 캐릭터는 평칠과 겹칠 특유의 멋을 살려 완성하였습니다. 사용하는 색의 수를 줄여서 특히 눈이나 뺨, 리본이나 스커트 부분에는 겹칠 효과를 살리는 요령을 알기 쉽게 해설하고 있습니다. 머리칼 밑칠로는 그러데이션하고 말린 다음, 겹칠로 아름답게 보이도록 꾸몄습니다. 겹칠을 할 때는 앞서 칠한 색을 충분히 말리는 것이 중요합니다. 서둘러 그려야 할 때는 드라이어로 말립니다.

PC로 조정한 러프화를 옅게 인쇄하여, 수채화지에 트레이싱했다(트레이싱 방법은 145페이지). 복사용지의 러프화에서는 왼쪽으로 향한 캐릭터를 그렸다. 그리기 쉬운 방향으로 그린 다음에 PC에 입력하여 반전시켰다.

1 피부의 밑칠

평칠한다!

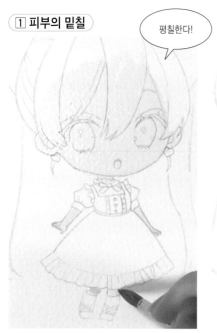

1 피부색은 28페이지의 캐릭터와 동일하다. 물을 많이 넣어 물감을 녹여서 얼굴과 목, 팔, 다리에 밑칠을 하여 베이스 색으로 한다. 피부색이 머리칼까지 튀어나오도록 칠한다.
피부색 : 존 브릴리앙 No.1(H) + 셸 핑크(H)

2 약 11분 정도 마르기를 기다린다. 그 사이에 옷의 밑칠도 진행한다. 붉은 수성 색연필로 가로세로로 선을 그어 체크무늬 표시를 넣는다. 표시선을 남기지 않을 때는 수성 색연필, 선을 살리려면 유성 색연필을 사용하는 게 좋다.

3 세로 라인부터 평칠한다. 칠하기 쉬운 방향부터 색칠해도 되므로 가로부터 칠해도 괜찮다. 둥근 붓으로 피롤 루빈(H)을 녹여 붉은 스트라이프를 그린다. 점퍼스커트의 가슴 부분도 칠한다.

② 눈과 피부의 겹칠

1 좌우 눈에 그림자를 넣는다. 옅게 녹인 라벤더(H)로 겹칠을 해둔다.

2 피부색에 피롤 루빈(H)을 섞어 뺨에 겹칠을 한다.

3 아주 연한 색으로 섞어 둥그스름한 모양으로 둥근 붓으로 은은하게 칠한다.

4 뺨은 겹칠의 효과를 내야 하므로 그러데이션하지 말고 그대로 말린다.

5 앞머리 사이나 머릿단 끝에 그림자 색을 겹칠한다. 둥근 붓(4호)으로 이마에 드리운 그림자를 그려 넣는다.
피부 그림자 색 : 피부색 + 존 브릴리앙 No.2(H)에 피롤 루빈(H)과 라벤더(H)를 각각 소량 넣어 섞는다.

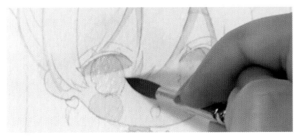

6 눈동자의 약 1/2에 노란색을 칠하고, 같은 붓에 물을 소량 더 찍어 그러데이션한다. 노란색은 퍼머넌트 옐로 라이트(K). 물을 묻힌 붓 사용하여 색을 희석해 칠해도 좋다.

7 눈의 베이스가 되는 노란색을 칠한 상태. 겹칠한 피부의 그림자나 눈 부분이 충분히 마를 때까지 기다린다.

③ 옷의 겹칠

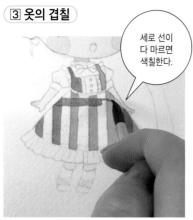

세로 선이
다 마르면
색칠한다.

1 옷의 체크무늬를 그린다. 둥근 붓으로 피롤 루빈(H)을 녹여 가로 방향으로 붉은 스트라이프를 겹칠한다.

2 둥근 붓(4호)의 붓끝을 사용하여 조심스럽게 평칠을 한다.

3 표시 선에 맞추어 두 줄째의 스트라이프를 칠한다.

4 붉은 깅엄 체크무늬는 가로세로가 포개진 부분의 색이 진해지기 때문에 수채 표현에 적절하다. 무늬와 겹칠 부분이 드러나도록 단순한 평칠 무늬를 선택했다.

④ 머리칼의 밑칠

1 머리 윗부분부터 살짝 진하게 녹인 피롤 루빈(H)을 평칠한다.

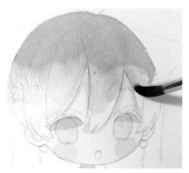

2 같은 붓에 물을 묻혀 색을 희석하여 그러데이션한다.

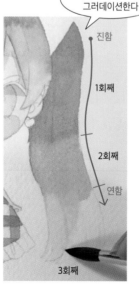

머리의 베이스 색을
그러데이션한다

진함
1회째
2회째
연함
3회째

3 25페이지에서 설명한 진한 색에서 연한 색으로 가는 그러데이션 기법으로 흘러내린 머릿단을 밑칠한다.

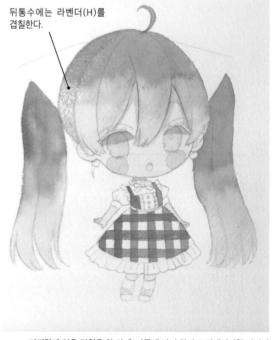

뒤통수에는 라벤더(H)를
겹칠한다.

4 머리칼에 처음 밑칠을 한 단계. 나중에 다시 한번 그러데이션할 것이기 때문에 여기서는 물감 얼룩을 신경 쓰지 않아도 된다. 뒤통수가 안쪽으로 위치하게 보이도록 한색(색을 봤을 때 차가운 느낌을 주는 색조) 계열의 색조를 사용했다. 옷의 색깔이 다 마르는 것을 기다리는 동안, 머리칼의 베이스 작업을 진행해 둔다.

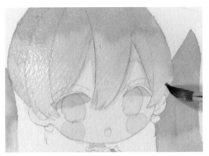

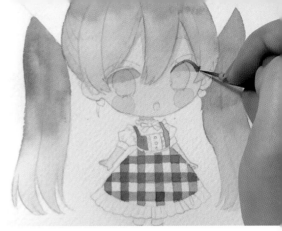

1 밑칠한 붉은색이 다 마르면, 밝은 노란색을 그 위에 칠한다. 처음에는 존 브릴리앙 No.1(H)을 녹여 칠하고, 머리칼 끝부분에는 퍼머넌트 옐로 라이트(K)를 넣어 그러데이션한다.

2 체크무늬가 포개지는 부분의 색은 피롤 루빈(H)으로 더욱 진하게 만든다. 면상필로 겹칠한다.

3 면상필로 아이라인을 그린다.
아이라인과 속눈썹의 색 : 세피아(H) + 번트 엄버(H)

4 눈 위의 아이라인과 속눈썹을 그리면, 아랫부분의 속눈썹도 넣는다. 눈동자를 따라 가로로 선을 두 줄 넣고, 세로로 속눈썹 선을 긋는다.

5 가슴께에 덧댄 천에도 같은 혼합색으로 갈색을 칠한다.

6 넉넉한 양의 물로 퍼머넌트 옐로 라이트(K를 녹여 리본을 밑칠한다.

7 피부 그림자 색(37페이지)으로 눈꺼풀과 목 부분의 그림자를 칠한다.

> 리본이나 머리 색이 마를 때까지 기다려야 하므로 이다음에는 눈의 겹칠을 진행합니다.

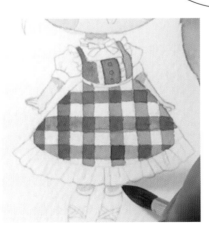

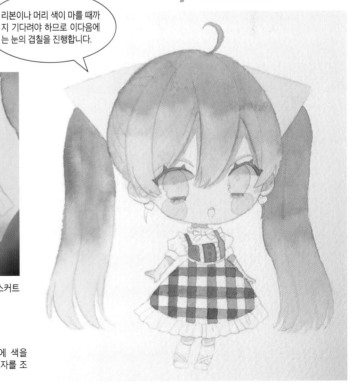

8 팔에 드리운 소매 그림자, 다리에 생기는 스커트 자락의 그림자를 겹칠한다.

9 옅게 보이는 곳에 색을 더해 피부의 그림자를 조정한다.

눈을 겹칠해서 그러데이션을 만든다!

1 눈동자 그림자 속에 옐로 오커(W)를 겹칠한다.

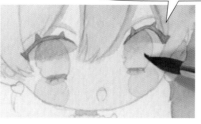

2 같은 붓에 물을 묻혀 색을 희석하여, 눈동자의 약 2/3까지 그러데이션한다. 아랫부분에는 베이스인 옅은 노란색을 남겨둔다.

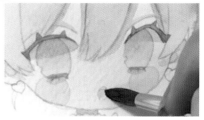

3 입 안쪽을 피부 그림자 색(37페이지)으로 칠한다.

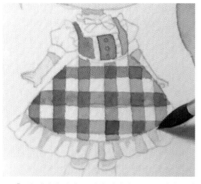

4 옷자락에 달린 프릴에 라벤더(H)로 그림자를 넣는다.

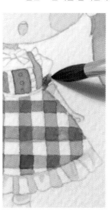

6 하트 모양의 귀걸이를 속눈썹과 같은 색인 세피아(H)와 번트 엄버(H)의 혼합색으로 그린다.

5 소매의 커프스 부분에 붉은색을 칠한다. 피롤 루빈(H)을 사용한다.

눈동자와 윤곽 그려 넣기

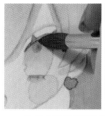

7 눈동자 안에 반짝임을 나타내는 작은 동그라미를 넣는다. 좌우 눈동자의 윗부분에 그려 넣는다.
작은 동그라미의 갈색 : 번트 엄버(H)

8 눈동자 안쪽을 같은 갈색으로 테두리를 그린다. 둥근 붓의 끝을 사용하여 가는 선을 그린다.

9 동공에 같은 갈색으로 점을 넣는다.

머리칼의 베이스 색을 진하게 하기

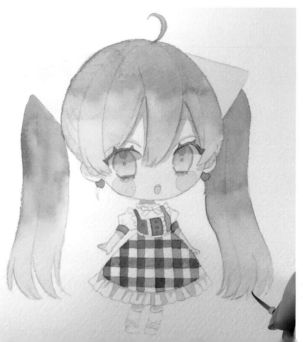

뒤통수는 남겨둔다.

11 피롤 루빈(H)으로 2회째 그러데이션한다. 머리칼의 그러데이션은 윗부분을 진하게, 아랫부분을 옅게 하여 매끄럽게 이어지도록 칠한다.

10 붉은 머리 부분에도 강약 조절을 하기 위해 윤곽선을 그린다.
윤곽선의 색 : 피롤 루빈(H)

테두리 선과 그림자로 형태 다잡기

12 작은 동그라미 안쪽을 번트 엄버(H)의 갈색으로 테두리를 그린다. 면상필을 사용한다.

13 스커트 자락은 피롤 루빈(H)의 붉은 선으로 테두리를 그린다. 가슴께에 덧댄 천 부분에도 붉은색을 겹칠해서 그림자를 만든다.

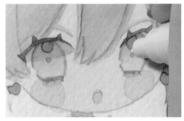

14 눈동자의 작은 동그라미에 접하도록 하이라이트를 넣는다. 포스카 흰색을 사용한다.

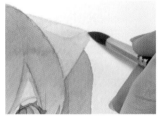

15 리본 그림자에 옅게 녹인 옐로 오커(W)를 겹칠한다.

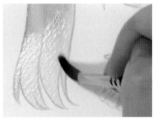

16 머리칼 끝은 퍼머넌트 옐로 라이트(K)를 겹칠하여 노란 기를 더한다.

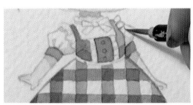

17 라벤더(H)로 옷의 흰 부분에 그림자를 넣는다. 블라우스의 소매, 점퍼스커트의 어깨 프릴을 면상필로 그린다.

18 목 아랫부분의 리본, 가슴께의 프릴에도 그림자를 넣는다.

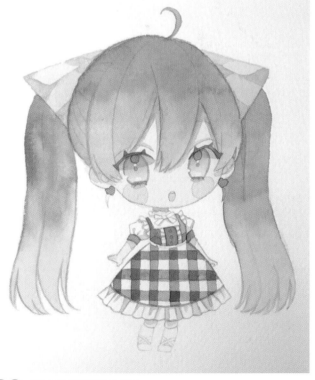

19 옷자락의 프릴에 테두리를 그린다. 색연필이나 가느다란 펜 등 취향에 맞는 도구로 윤곽선을 그려도 좋다.

20 뒤통수에 라벤더(H)를 겹칠한다.

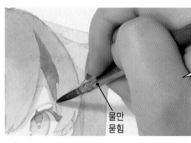

붓을 두 개 사용하여 머릿단의 그림자를 그러데이션한다.

물만 묻힘

1 앞머리 부분부터 그림자를 넣는다. 그림자 색으로 약간 진한 피롤 루빈(H)을 사용한다. 둥근 붓(4호)으로 그림자 색을 칠하고…

2 물만 묻힌 붓으로 그림자 색을 희석해 칠한다. 머리칼 그림자를 넣는 방법은 금발 미니 캐릭터와 같다.

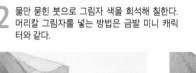

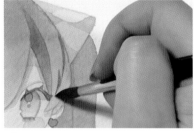

물만 묻힘

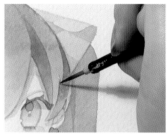

3 머릿단의 그림자를 지그재그로 칠하고, 물만 묻힌 붓으로 희석하여 그러데이션한다.

4 면상필을 물에 적셔 머릿단의 가장자리를 따라 색을 빨아들이는 것처럼 그린다.

5 머리 윗부분부터 흘러내리는 머릿결이 느껴지도록 그림자 색을 칠한다.

6 면상필을 물에 적셔 머리칼 끝까지 색을 희석해 칠한다.

7 트윈 테일로 묶인 머리칼 라인을 그리고, 둥근 뒤통수를 표현한다.

8 앞머리의 머릿단을 따라 겹칠한다.

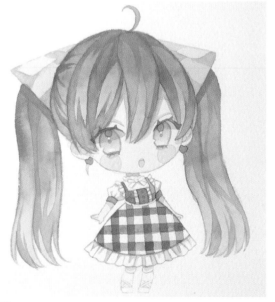

9 머리칼의 겹칠이 완성된 단계. 머릿단의 곡선을 그려 넣었기 때문에 머리칼에 움직임이 살아났다.

10 가슴께에 덧댄 천과 커프스에 포스카 흰색으로 장식 단추를 넣는다.

11 동공 색깔을 진하게 해서 옆에 있는 하이라이트를 도드라지게 만든다. 윤곽선 색깔을 사용한다.
윤곽선의 색 : 번트 엄버(H) + 피롤 루빈(H)

전체 균형을 맞추어 완성하기

12
앞머리 틈새 사이에 보이는 눈썹을 피롤 루빈(H)로 그린다.

13
신발을 그리면 양말 라인을 피롤 루빈(H)로 그려 넣는다.
신발의 색 : 번트 엄버(H) + 세피아(H)

14
뒤통수에 피롤 루빈(H)의 붉은 색을 겹칠하여 색을 살짝 어둡게 만든다.

15
배경에 작은 별을 그려 넣는다. 샤프로 표시 선을 그리고 옆에 노란색이나 붉은색을 칠한다.

완성

16
얼굴의 윤곽을 따라 윗부분의 아이라인만을 진하게 하여 또렷한 표정을 만든다. 머릿단은 예시를 보고 흉내를 내어 칠하는 것부터 시작하자. 그리고 자기 취향에 맞는 머리칼의 흐름이나 머릿단 나누는 방법을 자유롭게 창조하고 응용하면 더 잘 그리게 된다.

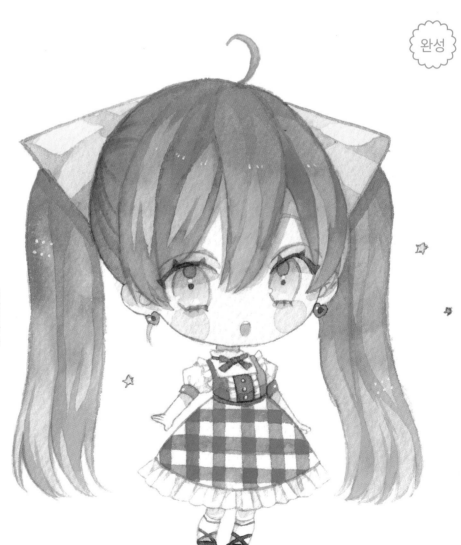

머리칼이 다 마를 때까지 걸리는 시간 … 17분
피부가 다 마를 때까지 걸리는 시간 … 11분
*기온이나 날씨에 따라 화면이 마르는 시간이 달라지기 때문에 위에 제시한 시간으로 어림을 잡는다.

『붉은 머리 미니 캐릭터, 카사네』실물 크기

붓질 연습하기 … 패턴 그리는 요령

캐릭터의 옷이나 배경을 꾸미는 문양, 무늬를 그리는 연습입니다. 같은 폭의 스트라이
프나 간단한 도형 등의 색칠 작업을 통해 붓질 기법을 갈고닦을 수 있습니다. 물감을 어
느 정도의 농도로 녹여야 좋은지도 알아두었다가 제작할 때 참고하여 응용해 보세요.

깅엄 체크 …『붉은 머리 미니 캐릭터, 카사
네』의 옷 무늬로 그린 것(제작은 3643페이
지). 평칠과 겹칠로 일정 폭의 선을 칠하는
연습에 적합하다.

초콜릿 블록 … 맛있어 보이는 초콜릿 판도 평칠과 겹칠을 반
복하여 그릴 수 있다. 46페이지에서 그리는 법을 해설한다.

스트라이프(줄무늬) … 두 가지 색을 사용하여 두 종류 폭
의 선을 칠한 예. 흰 부분만 남겨 놓고 칠해서 변화하는 감
이 있는 무늬로 완성했다.

블록 체크 … 정사각
형을 칠해서 바둑판
무늬로 만든 것. 마름
모꼴로 다이아 무늬
를 만들거나, 선을 더
해 아가일 무늬로 응
용할 수 있다.

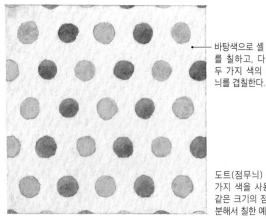

바탕색으로 셸 핑크(H)
를 칠하고, 다 마르면
두 가지 색의 도트 무
늬를 겹칠한다.

도트(점무늬) … 두
가지 색을 사용하여
같은 크기의 점을 구
분해서 칠한 예.

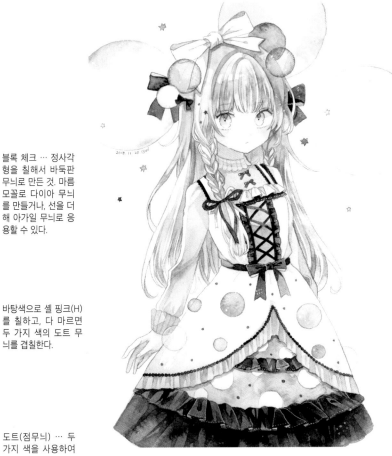

『Balloon』
투명감이 넘치는 다양한 크기의 도트 무늬를 배치한 작품.

깅엄 체크의 예

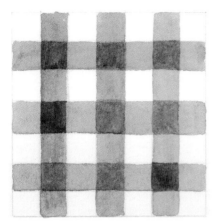

완성된 패턴. 세로와 가로로 세 줄의 선을 칠한 예. 녹색은 후커스 그린(W)을 사용. 영국의 식물화가인 윌리엄 후커의 이름에서 유래한 색으로 아름다운 투명색이다.

다른 색을 사용하여 깅엄 체크무늬를 칠해봅니다. 팔레트에 물감을 많이 녹여 준비합니다. 미니 케릭터 제작과 마찬가지로 둥근 붓과 면상필을 사용하였습니다.

1 샤프로 표시 선을 그린 다음, 둥근 붓으로 세로 한 줄을 평칠한다.

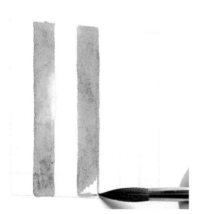

2 세로로 두 번째 줄을 평칠한다. 모퉁이는 붓끝을 사용하여 윤곽을 그리고 안쪽으로 색을 칠해 튀어나오지 않게 마무리한다.

스트라이프가 생겼다!

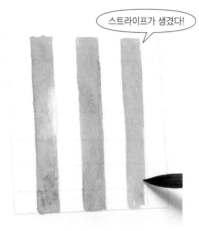

3 세로로 세 번째 줄을 칠하면 다 마를 때까지 기다린다.

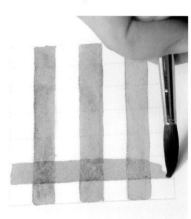

4 가로 방향으로 한 줄을 겹칠한다. 선이 겹친 부분의 색이 진해진다.

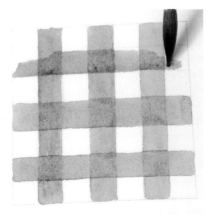

5 가로로 세 줄을 다 칠한 상태. 모퉁이 부분을 칠할 때는 튀어나오지 않게 신중히 칠한다.

6 선이 겹친 부분에 더욱 겹칠을 한다. 면상필에 같은 색을 찍어 네모난 부분을 칠하면 생동감 있는 깅엄 체크무늬가 완성된다.

초콜릿 블록의 예

평칠한다

1 블록 전체에 아주 옅은 번트 엄버(H) 갈색을 평칠한다.

2 물을 듬뿍 넣어 물감을 녹이고, 둥근 붓으로 빠르게 밑칠을 한다.

3 전체적으로 다 칠하면 완전히 다 마를 때까지 기다린다.

겹칠한다

4 밝은 윗부분만을 남기고 옅은 번트 엄버(H)를 겹칠한다.

5 안쪽의 밝은 부분을 ㄴ자 모양으로 남기고, 평칠한다.

6 한 조각을 완성하면 두 개, 세 개째까지 칠한다. 그리는 순서를 해설하기 위해서 제일 윗단만 그렸다.

드라이어로 말린다

7 빨리 말리고 싶을 때는 드라이어로 말린다. 종이가 뒤집히지 않도록 낮은 온도나 송풍으로 바람을 쏘는 것이 좋다.

조금씩 진한 색으로 겹칠하기

겹칠로 그림자 만들기!

8 움푹 들어간 부분의 그림자를 ㄴ자 모양으로 칠한다. 번트 엄버(H)와 세피아(H)를 섞어 만든 살짝 진한 갈색을 사용했다.

9 면상필로 선을 긋는 것처럼 그림자를 넣는다. 화면 왼쪽 위에서 빛이 비추고 있다는 설정으로 그렸다.

10 각 조각의 측면에도 그림자를 넣는다. 세 조각의 초콜릿 형태가 또렷해졌다.

움푹 들어간 부분을 칠한다

11 안쪽이 진해지도록 둥근 붓으로 그림자 색을 칠한다.

12 칠한 물감을 빨아들이는 것처럼 면상필로 가장자리를 가다듬는다.

13 세 조각을 다 칠한 상태. 밝은 부분의 L자형을 깔끔하게 남겨둔다.

14 팔레트 위에 물을 넣어 옅은 그림자 색을 만든다.

15 화면이 어느 정도 마르면 블록 전체에 옅은 그림자를 넣는다.

드라이어로 말린다

16 다시 드라이어의 바람을 대어 말린다. 자연히 다 마를 때까지 잠시 기다려도 좋다.

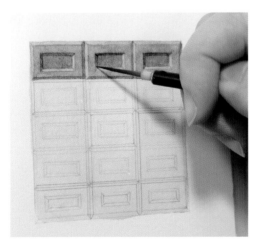

17 움푹 들어간 안쪽에 있는 L자형의 그림자를 진하게 조정한다.

완성

19 판 초콜릿 블록을 아주 연한 색에서부터 살짝 진한 색의 겹칠로 그려낸 예. 사용하는 색을 바꾸어 말차나 딸기 초콜릿 그리기에도 도전해 보자.

18 면상필로 가장자리와 움푹 팬 안쪽 등에 아주 가는 윤곽선을 그려 마무리를 짓는다.

패턴을 일러스트 작품에 활용하기

초콜릿 블록
네모난 블록 형태를 응용하면 벽면과 가구에도 활용할 수 있다. 문이나 창틀, 거울이나 액자 등은 기본적으로 그리는 법이 모두 동일하다.

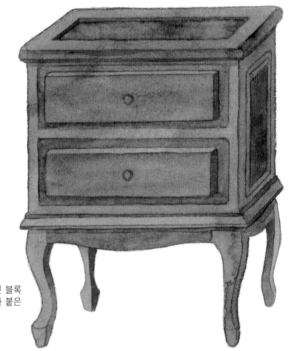

서랍이 달린 체스트(서랍장) ⋯ 초콜릿 블록 모양을 응용하여 곡선적으로 휜 다리가 붙은 귀여운 가구를 그렸다.

블록 체크

스트라이프

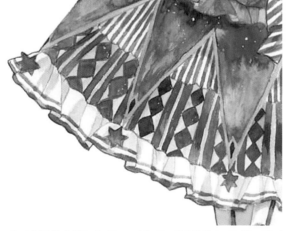

스커트 부분을 확대. 블록 체크와 스트라이프를 조합하여 원피스 무늬를 그린 것이다.

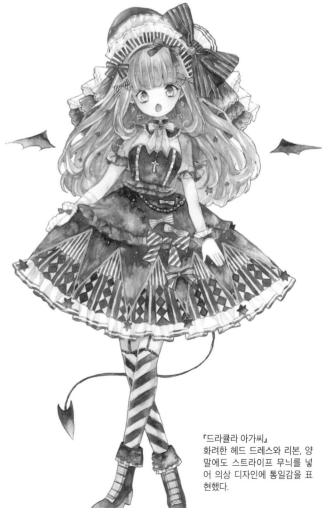

『드라큘라 아가씨』
화려한 헤드 드레스와 리본, 양말에도 스트라이프 무늬를 넣어 의상 디자인에 통일감을 표현했다.

제2장
귀여운 캐릭터와
의상 그리기

일러스트를 그릴 때 「테마」를 정하는 방법에는 여러 가지가 있다.
저자만의 독특한 아이디어 짜는 법과 일러스트 완성까지의 과정을 철저 해부한다.

일러스트를 그리기 위한 발상법 … 「단어」와 「색」에서 생각하기

1

「단어」에서 아이디어를 얻은 작품의 예

단어에서 연상하는 발상법 … 『melody(멜로디)』란, 몇 개의 음이 이어져 리듬에 맞춰 연속하는 것을 가리킨다.

⬇

음악이나 음계를 이미지하기 … 선율이나 곡을 연주하는 것.

⬇

건반 형태로

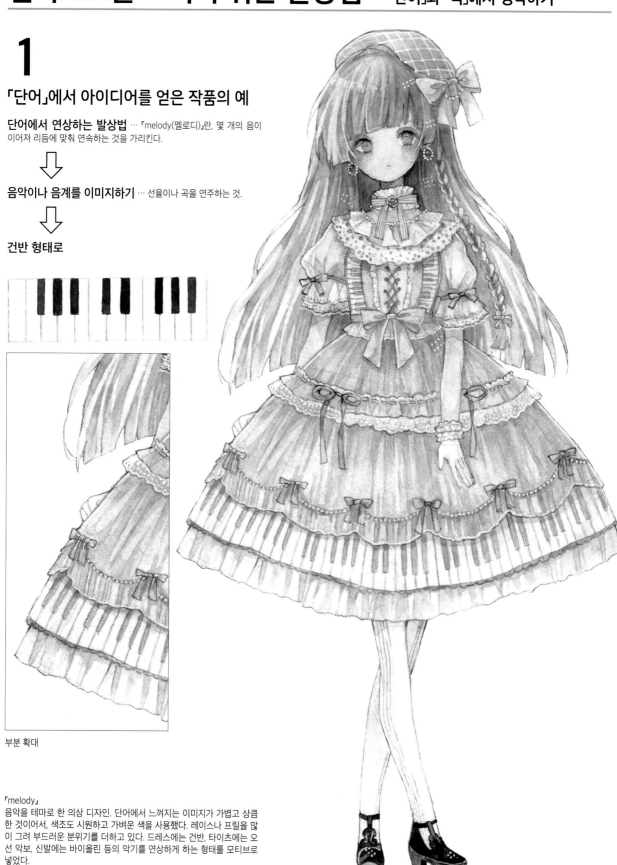

부분 확대

『melody』
음악을 테마로 한 의상 디자인. 단어에서 느껴지는 이미지가 가볍고 상큼한 것이어서, 색조도 시원하고 가벼운 색을 사용했다. 레이스나 프릴을 많이 그려 부드러운 분위기를 더하고 있다. 드레스에는 건반, 타이츠에는 오선 악보, 신발에는 바이올린 등의 악기를 연상하게 하는 형태를 모티브로 넣었다.

오리지널 일러스트의 모습이나 옷의 디자인 등을 어떤 식으로 이미지하여 구상하나요? 이미지하는 방법은 일러스트 작가에 따라 저마다의 방법과 이야기가 있을 겁니다. 아래 두 작품의 상큼한 배색은 공통된 색조지만, 서로 다른 발상에서 시작한 색입니다. 저자의 두 가지 발상법에 대해 알아보도록 합시다.

2

「색」에서 아이디어를 얻은 작품의 예

한 가지 색에서 여러 색의 조합으로 ··· 색을 배치해보며 아이디어를 얻는 발상법

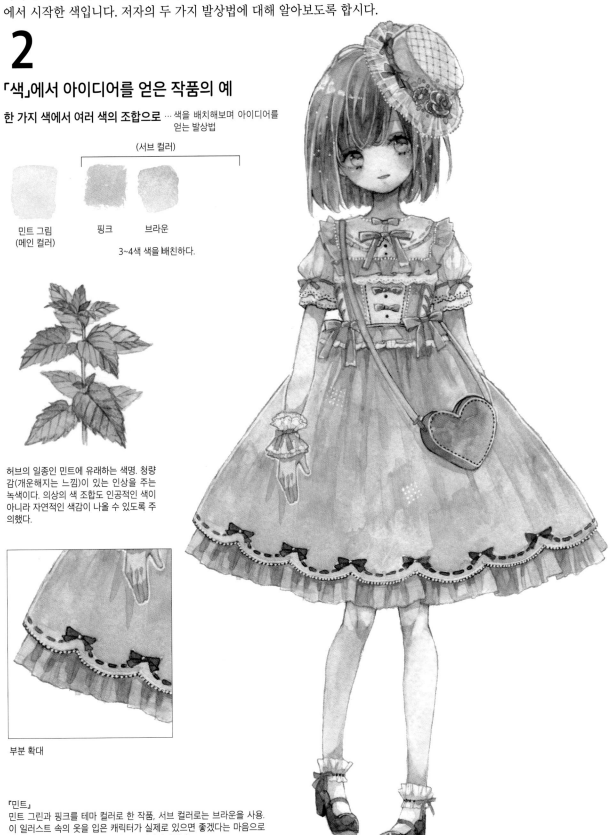

(서브 컬러)

민트 그림
(메인 컬러)

핑크 브라운

3~4색 색을 배친하다.

허브의 일종인 민트에 유래하는 색명. 청량감(개운해지는 느낌)이 있는 인상을 주는 녹색이다. 의상의 색 조합도 인공적인 색이 아니라 자연적인 색감이 나올 수 있도록 주의했다.

부분 확대

「민트」
민트 그린과 핑크를 테마 컬러로 한 작품. 서브 컬러로는 브라운을 사용.
이 일러스트 속의 옷을 입은 캐릭터가 실제로 있으면 좋겠다는 마음으로
그렸다. 머리 모양도 현실적인 것으로 어레인지했다.

일러스트 러프 그리기

1 「단어」에서 아이디어를 얻는다면 …

일러스트 제작 과정 설명용으로 「단어」와 「색」의 안을 각각 두 개씩 준비하였습니다. 저자의 러프 아이디어를 소개합니다.

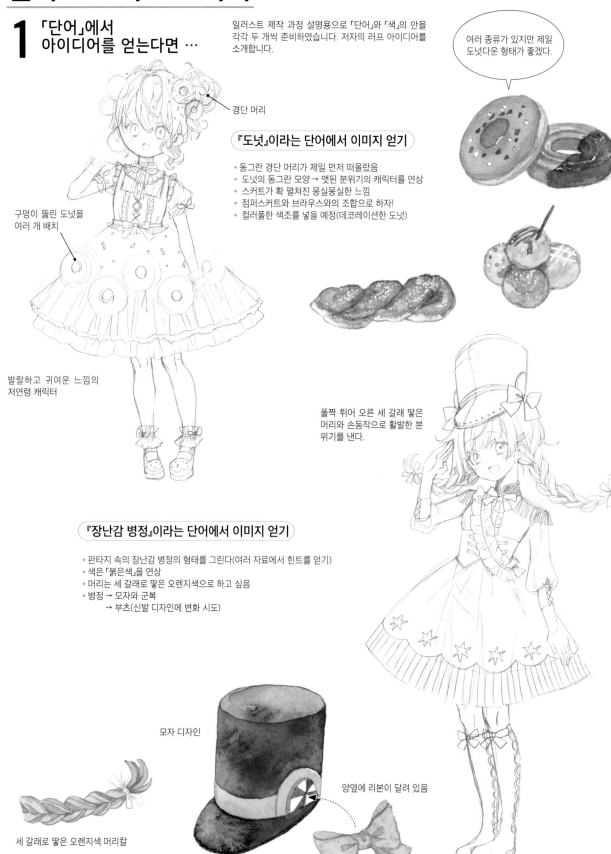

여러 종류가 있지만 제일 도넛다운 형태가 좋겠다.

경단 머리

『도넛』이라는 단어에서 이미지 얻기

- 동그란 경단 머리가 제일 먼저 떠올랐음
- 도넛의 동그란 모양 → 앳된 분위기의 캐릭터를 연상
- 스커트가 확 펼쳐진 몽실몽실한 느낌
- 점퍼스커트와 브라우스와의 조합으로 하자!
- 컬러풀한 색조를 넣을 예정(데코레이션한 도넛)

구멍이 뚫린 도넛을 여러 개 배치

발랄하고 귀여운 느낌의 저연령 캐릭터

폴짝 튀어 오른 세 갈래 땋은 머리와 손동작으로 활발한 분위기를 낸다.

『장난감 병정』이라는 단어에서 이미지 얻기

- 판타지 속의 장난감 병정의 형태를 그린다(여러 자료에서 힌트를 얻기)
- 색은 「붉은색」을 연상
- 머리는 세 갈래로 땋은 오렌지색으로 하고 싶음
- 병정 → 모자와 군복
 → 부츠(신발 디자인에 변화 시도)

모자 디자인

세 갈래로 땋은 오렌지색 머리칼

양옆에 리본이 달려 있음

2 「색」에서 아이디어를 얻는다면

「옷의 색」 등 4개의 배색에서 이미지하기

	1 : 웜 그레이(S) ☆머리 색으로 예정
	2 : 라벤더(H) + 파란색 ☆메인 컬러로 예정
	3 : 피치 블랙(H) + 그레이 오브 그레이(H)
	4 : 종이의 흰색

옷의 색부터 먼저 정한 예. 두 번째의 푸른 색조를 메인 컬러로 정할 생각이다. 별 모양의 모티브를 좋아해서 자주 사용하고 있다(한색에 잘 어울리므로).

옷의 소재는 어떤 질감 인가(두께나 촉감 등)를 생각한다.

옷자락은 투명하게 할 것인지 검토 중.

「단어」에서 구상한 작품 러프보다도 연령 을 조금 높게 설정하여 차이를 둔다. 인형 느낌이 나는 캐릭터.

처음에는 리본이 없었 지만 추가했다.

경단 머리가 고양이 귀 같다. 새침한 느낌으로 치켜 올라간 눈매

머리 부분에 볼륨 감을 주도록 했다.

튈 같이 투명하 게 비치는 소재

「머리의 색」 등 4개의 배색에서 이미지하기

 1 : 파란색+녹색 ☆머리 색으로 예정

 2 : 옐로 오커(W)

 3 : 셸 핑크(H) + 피롤 루빈(H)

 4 : 웜 그레이(S) ☆메인 컬러로 예정

메인 컬러 2색에 서브 컬러를 1~2색을 고려한다. 배색은 일상적으로 접하 는 것을 기억해 두었다가 거기서부터 생각할 때가 많다(컬러 차트 등을 사 용할 때도 있음).

*물감 색의 이름 뒤에 붙은 알파벳 약칭은 메이커명이다. H는 홀베인, K는 쿠 사카베, W는 윈저&뉴튼, S는 시넬리에.

「도넛」이라는 단어에서 아이디어를 얻은 캐릭터 그리기

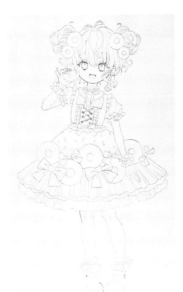

피부색은 미니캐릭터와 동일

52페이지에서 소개한 러프에서 「도넛」의 안을 골라 수채 일러스트를 그립니다.

① 피부의 밑칠

4호 둥근 붓을 사용

1 수채화지에 러프 선화를 옮겨 그린 것(트레이싱 방법은 145페이지). 샤프의 선은 떡지우개로 옅게 만들었다.

2 존 브릴리앙 No.1(H) + 셸 핑크(H)를 섞어서 피부 부분을 평칠한다.

3 얼굴부터 시작해서 손과 팔, 다리를 칠한다. 목 부분도 조정한다.

4 같은 붓으로 물을 묻혀서 앞머리 쪽으로 색을 희석해 칠한다.

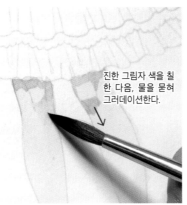

진한 그림자 색을 칠한 다음, 물을 묻혀 그러데이션한다.

5 피부색이 다 마르면, 그림자 색을 겹칠한다. 앞머리 사이의 틈, 무릎 주변을 색칠한다.
피부의 그림자 색 : 피부색 + 라일락(H)에 코발트 바이올렛 라이트(H), 번트 엄버(H)를 각각 소량 섞는다.

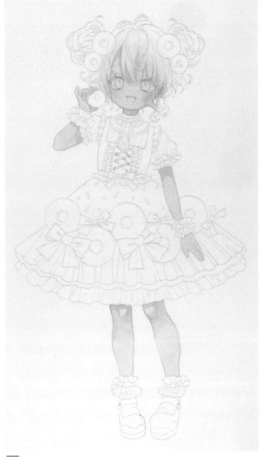

6 뺨에 겹칠한 후, 그러데이션한다. 붉은 기가 있는 색을 눈 주변까지 넓게 바르면 더 앳된 분위기를 낼 수 있다.
뺨의 색 : 존 브릴리앙 No.1(H) + 셸 핑크(H)

7 손목과 팔, 목 등에도 피부의 그림자 색을 칠했다. 피부 부분이 다 마르기를 기다린다.

1 피부 그림자 부분에 프레시 핑크(K)를 겹칠한다. 손가락이나 팔꿈치 부분에도 살짝 분홍색을 넣어준다. 전체적으로 분홍색을 많이 사용할 예정이므로, 조화를 이룰 수 있게 피부도 분홍빛에 가깝게 해둔다.

2 눈 전체의 그림자를 아주 옅게 녹인 라벤더(H) + 셀 핑크(H)를 겹칠한다.

3 입 안쪽은 셀 핑크(H) + 피롤 루 빈(H) + 존 브릴리앙 No.2(H)를 칠해둔다.

4 오른쪽과 왼쪽 눈동자의 약 1/2에 갈색을 칠한다. 눈의 색 : 번트 엄버(H) + 세피아(H) + 프레시 핑크(K)

5 같은 붓으로 물을 묻혀서 색을 희석하듯 그러데 이션한다.

6 아이라인과 속눈썹도 같은 색을 옅게 칠해둔다.

면상필의 붓끝을 사용하여 가느다란 선을 그린다.

7 눈의 세부적인 부분에 쓸 갈색은 세피아(H) + 프레시 핑크(K)를 섞어 만든 다. 눈동자 안쪽을 갈색으로 테두리를 그린다.

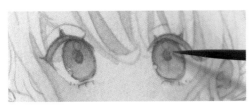

10 갈색으로 눈꺼풀의 가 느다란 라인을 그리면, 세피아(H) + 로즈 매더 제뉴인(W)을 섞은 색 으로 하이라이트 주변 이나 아이라인 아래의 그림자 부분을 진하게 칠한다.

8 중심에 있는 동공을 칠하고 남은 물감을 붓으로 빨아들인다.

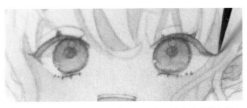

9 아래쪽 속눈썹을 선과 점으로 그리고, 위의 아이라인의 눈꼬 리도 조정한다.

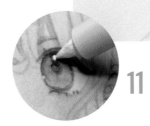

11 피부 색에 로즈 매더 제뉴인(W)을 살짝 섞어 눈 꺼풀에 분홍빛 그림자를 넣는다. 눈부분이 다 마 르면 하이라이트 부분에 포스카로 흰 점을 찍어 마무리한다.

분홍빛 머리카락 색을 밑칠하면 1회째 그림자를 겹칠한다. 그다음으로 윤곽을 그리고, 2회째 그림자를 넣어 마무리하는 순서입니다.

1 머리칼 색을 팔레트 위에 섞는다.
머리칼 색 : 프레시 핑크(K) + 세피아(H) + 존 브릴리앙 No.1(H) + 로즈 매더 제뉴인(W)

2 빛이 닿는 밝은 부분만 남겨두고 머리 윗부분부터 앞머리로 색칠한다.

칠하지 않고 남겨 놓은 부분을 분할한다.

3 물 묻힌 붓으로 머리칼 끝을 향해 색을 희석하여 그러데이션한다.

4 사이드나 옆머리는 3호 둥근 붓에 물감을 묻히고, 4호 붓을 물에 적셔 색을 희석해 칠한다.

5 경단 머리와 도넛의 구멍, 색칠하지 않고 희게 남겨둔 부분(머리칼의 하이라이트)의 위아래를 칠한다.

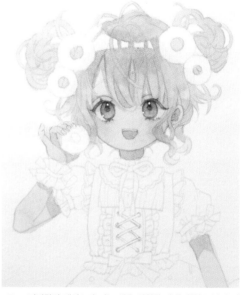

6 머리칼의 베이스가 되는 색을 밑칠한 단계. 칠한 부분이 다 마를 때까지 기다린다.

7 면상필과 3호 둥근 붓으로 앞머리의 가느다란 머릿단에 그림자를 넣는다.
그림자 색 : 프레시 핑크(K) + 세피아(H) + 존 브릴리앙 No.1(H) + 셸 핑크(H)

8 둥근 붓에 색을 묻혀 가느다란 부분은 면상필로 색을 빨아들이듯이 희석해 칠한다.

장식으로 붙은 도넛이 머리
위에 떨구는 그림자도 칠한다.

9 얼굴 옆에 드리운 머리칼에도 그림자를 넣는다. 머리칼 끝은 옅은 색조로 한다.

10 경단 머리에 그림자를 넣는다. 머릿단 틈새에 그림자를 넣어 몽실하고 둥글게 부푼 머리를 강조한다.

그림자를 넣으면 정수리
부분의 머리칼의 형태가
입체적으로 보이게 된다.

11 머리의 그림자는 가벼운 인상을 주도록 밝은 색조로 넣는다.

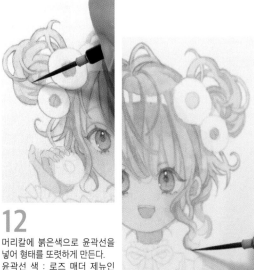

12
머리칼에 붉은색으로 윤곽선을
넣어 형태를 또렷하게 만든다.
윤곽선 색 : 로즈 매더 제뉴인
(W) + 프레시 핑크(K)

13 머리칼 끝의 윤곽선도 머릿결을 따라 그려넣는다.

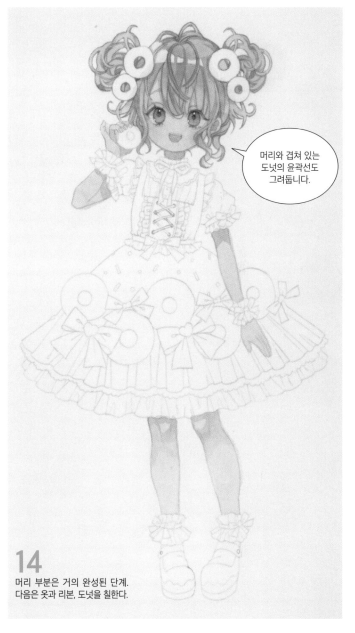

머리와 겹쳐 있는
도넛의 윤곽선도
그려둡니다.

14
머리 부분은 거의 완성된 단계.
다음은 옷과 리본, 도넛을 칠한다.

4 옷과 리본, 도넛 그려 넣기

점퍼스커트를 밑칠하고 마르기를 기다리는 사이에 리본 등의 세부 부분을 색칠합니다. 데코레이션의 종류나 색 조합에 변화를 주어 머리칼과 스커트에 여러 가지 도넛을 그려 넣습니다.

1 베이스가 되는 분홍색을 팔레트 위에서 섞는다.
옷의 색 : 프레시 핑크(K) + 로즈 매더 제뉴인(W) + 셀 핑크(H)

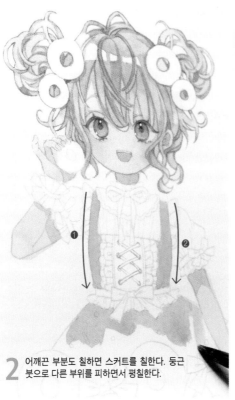

2 어깨끈 부분도 칠하면 스커트를 칠한다. 둥근 붓으로 다른 부위를 피하면서 평칠한다.

3 옷깃 가슴께에 붙은 리본을 세피아(H)와 로즈 매더 제뉴인(W)를 섞은 색으로 칠한다.

4 소매 리본도 같은 색을 사용. 윤곽을 그리고, 안을 채우듯 색칠한다.

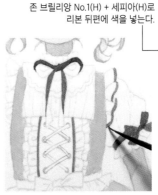

존 브릴리앙 No.1(H) + 세피아(H)로 리본 뒤편에 색을 넣는다.

5 프릴을 따라 피롤 루빈(H)으로 붉은색 라인을 넣어 테두리를 그린다. 배 부분에 엮인 끈 부분의 테두리에도 붉은 라인을 넣는다.

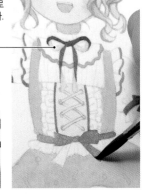

6 블라우스의 옷깃 부분에 붉은 라인을 넣고, 같은 색으로 허리 벨트와 리본을 그린다. 엮인 끈 장식이 달린 부분의 천에 옅게 녹인 존 브릴리앙 No.1(H)을 밑칠한다.

7 어깨끈 아랫부분에 그림자를 넣는다.
옷 그림자 색 : 프레시 핑크(K) + 피롤 루빈(H)

흰 블라우스의 그림자 색은 라벤더(H) + 그레이 오그 그레이(H)를 사용

피부 부분과 갈색 리본은 각각의 색으로 윤곽선을 넣는다.

8 프릴의 스트라이프와 붉은 리본의 윤곽을 옷 그림자 색으로 그린다. 엮인 끈 장식의 색은 샙 그린(H) + 망가니즈 블루 노바(H)를 섞은 색을 사용한다.

9 스커트의 아랫단에 달린 리본 뒤편에 넣은 것과 같은 색을 칠한다. 마르면 프레시 핑크(K)로 커다란 리본을 그러데이션한다.

10 프릴의 테두리 부분도 면상필로 같은 프레시 핑크(K) 묻혀 밑칠한다.

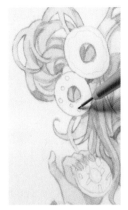

11 샤프로 도넛 데코레이 션의 밑그림을 살짝 그린다.

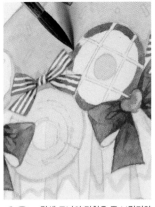

12 갈색 도넛의 밑칠은 존 브릴리앙 No.1(H) + 번트 엄버(H)를 섞은 색을 사용한다.

13 농담을 조정해서 각각의 도넛에 색을 넣는다. 밑칠과 같은 색으로 윤곽선과 그림자를 그리고, 장식 형태를 넣는다.

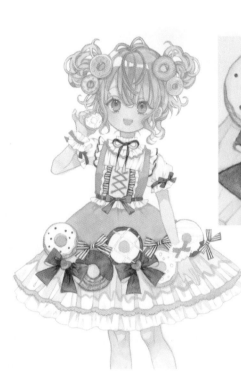

피롤 루빈(H)를 겹칠하여, 다 마르면 윤곽선과 주름선을 넣는다.

14 옷의 도넛 장식을 그려 넣는나. 초콜릿 색은 번트 엄버(H)를 겹칠해서 질감을 표현한다.

15 초콜릿 부분에 포스카 흰색으로 하이라이트를 넣는다.

16 입자 형태의 장식을 그린 후, 포스카 흰색으로 점을 찍어 하이라이트 넣으면 광택을 낼 수 있다. 과자 토핑에 자주 사용되는 아라잔 입자를 그려보았다.

17 알록달록한 색의 초콜릿 스프레이나 장식 부분을 좋아하는 색으로 칠한다. 머리 부분의 도넛에도 세부적인 묘사를 넣는다.

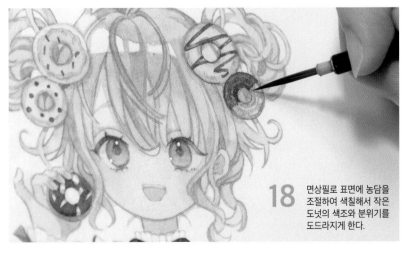

18 면상필로 표면에 농담을 조절하여 색칠해서 작은 도넛의 색조와 분위기를 도드라지게 한다.

1 스커트에도 초콜릿 스프레이 느낌의 장식을 그리면, 포스카 흰색으로 작은 점을 넣어 악센트를 준다.

— 분홍색 라인

3 옷자락 끝에는 면상필로 피롤 루빈(H)을 찍어 작은 도트 무늬를 넣는다.

2 입은 피롤 루빈(H)와 번트 엄버(H)를 섞은 색으로 선을 넣는다. 분홍색 라인 부분과 프릴은 프레시 핑크(K)에 피롤 루빈(H)를 소량 섞은 색으로 그림자를 넣는다.

4 양말 리본은 존 브릴리앙 No.1(H)으로 밑칠을 하고, 다 마르면 샙 그린(H) + 망가니즈 블루 노바(H)를 섞은 녹색으로 선을 넣는다. 신발 끝도 존 브릴리앙 No.1(H)으로 밑칠한다. 신발의 분홍색은 옷의 색과 동일한 혼색을 사용한다(58페이지 참조). 신발 바닥 부분은 존 브릴리앙 No.1(H)에 번트 엄버(H)를 섞어 칠한다.

7 포스카 흰색으로 장식용 점을 찍어서 마무리한다.

5 윤곽선과 색의 경계에 선을 넣어 형태를 명확하게 만든다. 프레시 핑크(K) + 피롤 루빈(H)을 섞은 색으로 선을 그려 넣는다.

6 초콜릿 스프레이를 그려 넣는다. 신발 끝과 바닥 부분에도 그림자를 넣어준다.

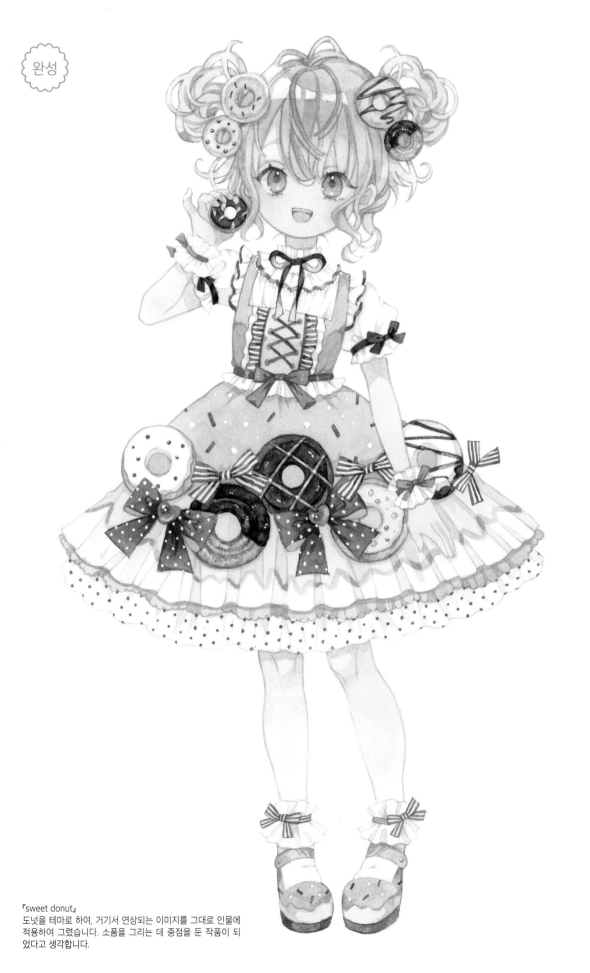

『sweet donut』
도넛을 테마로 하여, 거기서 연상되는 이미지를 그대로 인물에
적용하여 그렸습니다. 소품을 그리는 데 중점을 둔 작품이 되
었다고 생각합니다.

「옷의 색」에서 아이디어를 얻은 캐릭터 그리기

53페이지에서 소개한 러프화 중에서 한 점을 골라 수채 일러스트를 그립니다. 옷의 색부터 먼저 정한 안을 채택하였습니다.

53페이지에서

4개의 배색

- 1 : 웜 그레이(S)
- 2 : 라벤더(H) + 파란색
- 3 : 피치 블랙(H) + 그레이 오브 그레이(H)
- 4 : 종이의 흰색

1 피부의 밑칠

4호 둥근 붓

수채화지에 러프 선화를 옮겨 그린 것(트레이싱 방법은 145페이지). 샤프의 선은 떡지우개로 옅게 만들었다.

트레이싱 방법은 145페이지

1 피부색은 미니캐릭터와 동일(28페이지 참조) 존 브릴리앙 No.1(H) + 셀 핑크(H)를 팔레트 위에서 물과 잘 섞어서 피부색을 만든다.

(28페이지 참조)

2 피부 부분을 평칠한다. 얼굴부터 시작해서 목과 어깨까지 칠한다.

3 팔이나 손을 옅은 피부색으로 칠한다.

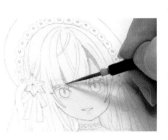

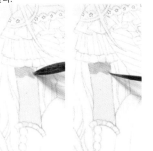

4 피부 그림자 색을 섞는다.
피부 그림자 색 : 피부색 + 피롤 루빈(H)에 번트 엄버(H), 라벤더(H)를 각각 소량 섞는다. 다른 종이에 시험 삼아 칠해서 색조와 농도를 확인한다.

5 피부색이 다 마르면, 앞머리 틈새에 그림자 색을 넣는다.

6 3호 둥근 붓으로 팔의 그림자를 칠하고, 면상필로 고인 물감을 빨아들이듯 색 조정을 한다.

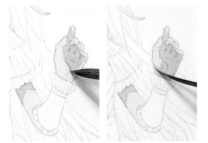

7 손 안쪽에 둥근 붓으로 그림자를 넣고, 면상필로 세부적인 부분의 형태를 다듬는다. 마르면 밝은 색으로 변하기에 또렷하게 색칠해도 괜찮다.

8 뺨의 색을 겹칠하여 물 묻힌 붓으로 그러데이션한다.
뺨의 색 : 존 브릴리앙 No.1(H) + 존 브릴리앙 No.2(H) + 셀 핑크(H)

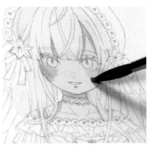

9 뺨의 색은 붉은 기를 적게 하여 어른스러운 느낌을 주고 있다. 다 마를 때까지 기다린다.

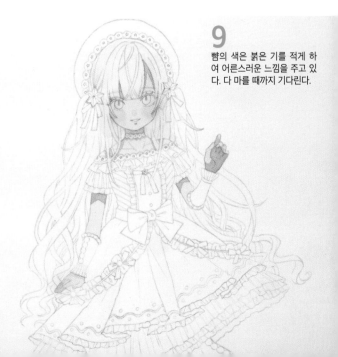

1
머리칼의 색을 만든다. 플라스틱 케이스에 담긴 물감을 붓으로 떠서 팔레트 위에서 섞는다. 4개의 배색 중 1번 색을 사용한다.
머리칼 색 : 웜 그레이(S) + 존 브릴리앙 No.1(H)

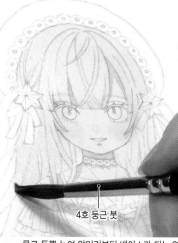

4호 둥근 붓

2
물로 듬뿍 녹여 앞머리부터 베이스가 되는 옅은 색을 칠한다.

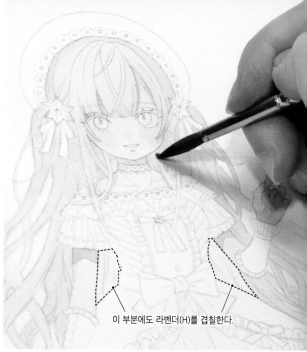

이 부분에도 라벤더(H)를 겹칠한다.

3
머리칼이 다 마르면 머리 뒤편에도 옅게 녹인 라벤더(H)를 칠해둔다.

4
머리칼의 그림자 색을 섞는다.
그림자 색 : 번트 엄버(H) + 라일락(H)

5
밝은 부분을 남기고, 1회째의 그림자 색을 전체적으로 겹칠한다. 머리 윗부분부터 앞머리를 향해 칠한다.

7
그림자 색에 세피아(H)를 섞어, 살짝 어두운 그림자 색을 만든다. 머리 위에서 아래의 머리칼 끝까지 2회째의 겹칠을 하여 조금씩 그림자 색을 진하게 한다.

6
긴 머리칼이 겹친 부분이나 틈새에 그림자 색을 칠하여 전후 관계를 알기 쉽게 만든다. 4호 둥근 붓으로 그림자 색을 얹고, 3호 붓에 물을 적셔 희석하여 칠한다.

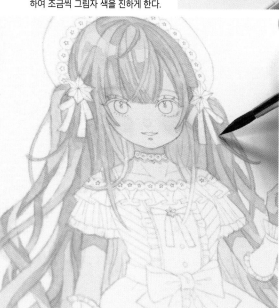

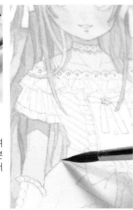

8 아주 옅게 프러시안 블루(H)를 녹여서 라벤더(H)를 칠해둔 뒷머리 부분에 겹칠한다. 머리 틈새를 따라 더욱 가느다란 그림자를 넣는다.

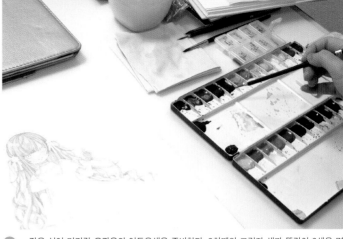

9 감을 섞어 머리칼 윤곽용의 어두운색을 준비한다. 2회째의 그림자 색과 똑같이 3색을 면상필로 섞어둔다.
윤곽선 색(옅은 색) : 세피아(H) + 번트 엄버(H) + 라일락(H)

> 물감의 수분은 다소 적게 하여 면상필로 선을 긋습니다.

10 머리칼 부분이 다 마르면 선화를 따라가듯 윤곽선을 그린다.

11 조금씩 선을 포개어 이어가는 것처럼 그린다. 커브를 이루고 있는 머리칼 끝까지 매끄러운 선을 그려 넣는다.

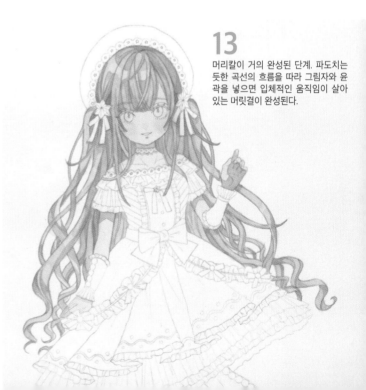

13 머리칼이 거의 완성된 단계. 파도치는 듯한 곡선의 흐름을 따라 그림자와 윤곽을 넣으면 입체적인 움직임이 살아있는 머릿결이 완성된다.

12 머리 장식과 머리칼 틈새에 진한 그림자와 윤곽선을 넣는다.
윤곽선 색(진한 색) : 퍼머넌트 바이올렛(H) + 세피아(H) + 번트 엄버(H)

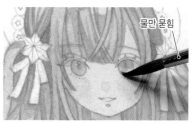

물만 묻힘

1 눈 전체의 그림자는 아주 옅게 녹인 라벤더(H) + 그레이 오그 그레이(H)를 섞은 색으로 겹칠하고 나서 마르기를 기다린다.

2 좌우 눈동자의 약 1/2에 파란색을 칠한다.
눈의 색 : 세룰리안 블루(H) + 라벤더(H) + 그레이 오그 그레이(H)

3 물만 묻힌 붓으로 눈동자 색을 희석하여 그러 데이션한다.

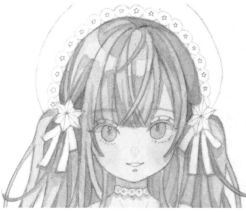

5 눈의 세부 묘사에 사용할 색을 섞는다.
테두리에 들어간 파란색 : 로열 블루(H) + 라벤더(H)

4 눈의 베이스가 되는 파란색을 넣은 상태. 눈의 상단부분의 그림 자 색이 다 마른 다음에, 아주 옅은 웜 그레이(S)를 겹칠한다.

6 눈동자 안쪽을 면상필로 테두 리를 그리고, 그림자 안에도 살 짝 색을 더한다.

7 같은 파란색으로 중심에 되는 동공을 둥글게 칠하고 나서 여 분의 물감을 붓으로 빨아들인다.

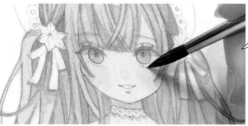

뺨의 색에 붉은 기를 더한 색으로 위아래 눈꺼풀에 칠합니다.

8 위의 눈꺼풀과 아래 눈꺼풀에 옅은 그림자를 넣는다.
눈꺼풀의 색 : 존 브릴리앙 No.1(H) + 존 브릴리앙 No.2(H) + 로즈 매더 제뉴인(W)

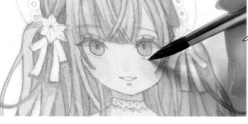

9 동공과 속눈썹 색을 섞어 만든다.
동공의 색 : 로열 블루(H) + 인디고 블 루(K)
속눈썹 그림자 색 : 번트 엄버(H) + 웜 그레이(S) + 퍼머넌트 바이올렛(H)

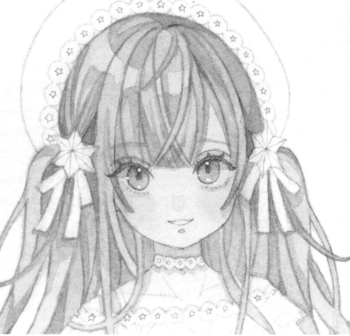

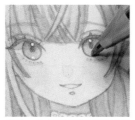

10 동공을 어두운 파란색으 로 칠하면 속눈썹의 그림 자 부분도 진하게 그려 눈매를 또렷하게 만든다.

11 눈 부분이 다 마르면 흰 볼 펜으로 하이라이트를 넣 는다.

12 하이라이트가 들어가자 투명감이 엿보이는 눈이 되었다. 다음에는 파란색 색조로 의 상을 칠한다.

④ 옷의 밑칠에서 겹칠로

일러스트의 테마 컬러가 되는 파란색을 의상에 칠합니다. 처음에는 라벤더(H)에 파란색을 섞을 예정이었지만, 로열 블루(H)와 인디고 블루(K)를 섞은 색조가 베이스 컬러가 되었습니다.

1 의상 색으로 파란색을 많이 넣어 섞는다.
옷의 색 : 로열 블루(H) + 인디고 블루(K) + 셸 핑크(H)

2 4호 둥근 붓으로 모자부터 칠한다. 레이스 장식을 피하면서 형태를 따라 평칠한다.

3 세부적인 장식 부분은 면상필로 칠한다.

4 물을 머금은 붓을 살짝 대면 물감이 번진다.

> 평칠이 마르기 전에 번짐 효과를 만듭니다.

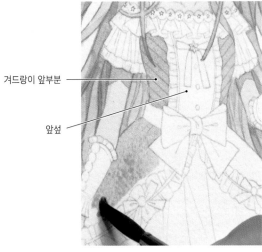

겨드랑이 앞부분

앞섶

5 드레스의 겨드랑이 앞부분부터 위에 덮인 스커트까지 색칠한다.

6 프릴 부분은 조심스럽게 면상필로 형태를 갖춘다.

7 덮이는 스커트에도 번짐 효과를 넣으면, 아래 스커트에도 평칠을 한다.

8 스커트 부분이 다 마르기 전에 번짐 효과를 넣는다. 옷자락의 곡선 무늬를 희게 남겨두고 밑칠을 한다. 둥근 붓으로 칠한 곳을 면상필로 빨아들이듯 대어서 물감을 희석한다.

9 살짝 말라서 물감이 가장자리에 고였을 때, 스커트에 다시 파란색을 겹칠한다. 제일 아랫부분의 프릴에도 밑칠을 한다.

10 레이스 장식의 틈새를 면상필로 색칠한다.

리본에 라인을 그려 넣고, 모자의 색도 진하게 만듭니다.

11 머리와 같은 색 (63페이지 참조)으로 레이스와 머리 장식을 밑칠한다.

12 겨드랑이 앞부분의 프릴에 그림자를 넣는다.

13 앞섶에도 머리칼과 같은 색으로 밑칠을 하고, 겨드랑이 앞부분에는 파란색을 겹칠한다.

14 스커트의 커다란 주름 부분에 그림자를 넣어, 입체감을 살린다.
옷 그림자의 색 : 로열 블루(H) + 인디고 블루(K) + 프러시안 블루(H)

15 스커트 부분의 주름을 그림자 색으로 칠한다. 곡선 무늬의 주변을 겹칠한다.

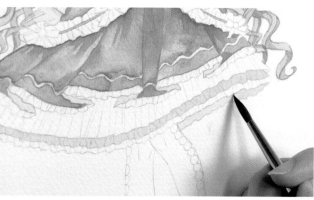

16 옷자락의 파란 프릴에 색을 넣는다. 안쪽 부분은 라일락(H)과 라벤더(H)를 섞은 색으로 칠한다.

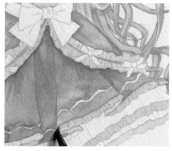

17 스커트 가장자리에 달린 프릴을 내추럴 컬러로 칠한다. 머리칼과 같은 색(63페이지 참조)을 사용했다.

18 흰 프릴에 그림자를 넣고, 윤곽선을 넣는다.
윤곽선 색 : 라벤더(H)

19 내추럴 컬러가 칠해진 프릴의 테두리는 윤곽선 색(옅은 색)을 사용한다. 흰 부분에는 옅은 파란색을 배색에 따라 나누어 넣는다.

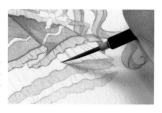

20 내추럴 컬러의 프릴에 그림자와 주름, 윤곽선을 넣은 상태. 중앙에 있는 리본 등의 부분에도 주름 선을 그려 넣었다. 옷자락의 프릴에는 스트라이프를 넣어 옷자락에 변화를 주었다.

색을 얹은 후, 물기를 뺀 또 다른 붓으로 물감을 빨아들인다.

1 밝은 파란색을 칠하는데, 부츠 끝부분의 색을 옅게 만든다. 타이츠 측면에도 같은 색을 평칠해 둔다.
밝은 파란색 : 아쿠아블루(K) + 라벤더(H)

2 엮어 올린 끈의 옆면에 면상필로 선을 그린 다음, 마를 때까지 기다린다. 그 사이에 타이츠에 그림자를 넣거나, 신발 바닥이나 장식 부분을 머리칼 색이나 내추럴 컬러에 사용했던 혼색을 칠한다.
머리칼 색 : 웜 그레이(S) + 존 브릴리앙 No.1(H)

3 엮어 올린 끈 부분에도 밑칠한다.

4 부츠 끝에 겹칠을 하여 둥그스름한 부분을 표현한다.

5 광택이 있는 부분을 남겨두고 색을 칠해 발끝을 입체적으로 만든다.

6 앞섶 부분의 프릴에도 그림자를 넣는다.
윤곽선 색(진한 색) : 퍼머넌트 바이올렛(H) + 세피아(H) + 번트 엄버(H)

7 별 모양 장식에도 윤곽선 색(진한 색)으로 그림자를 넣는다.

8 컬이 된 머리끝 부분, 겹쳐진 부분 등에 진한 그림을 넣어 머리칼의 전후 관계를 만든다.
머리칼 색(진한 색) : 번트 엄버(H) + 라일락(H) + 세피아(H)

9 흰 볼펜으로 프릴 가장자리와 옷무늬를 그려 넣는다. 모자나 옷, 머리칼에도 반짝이는 빛의 입자를 넣어 마무리한다.

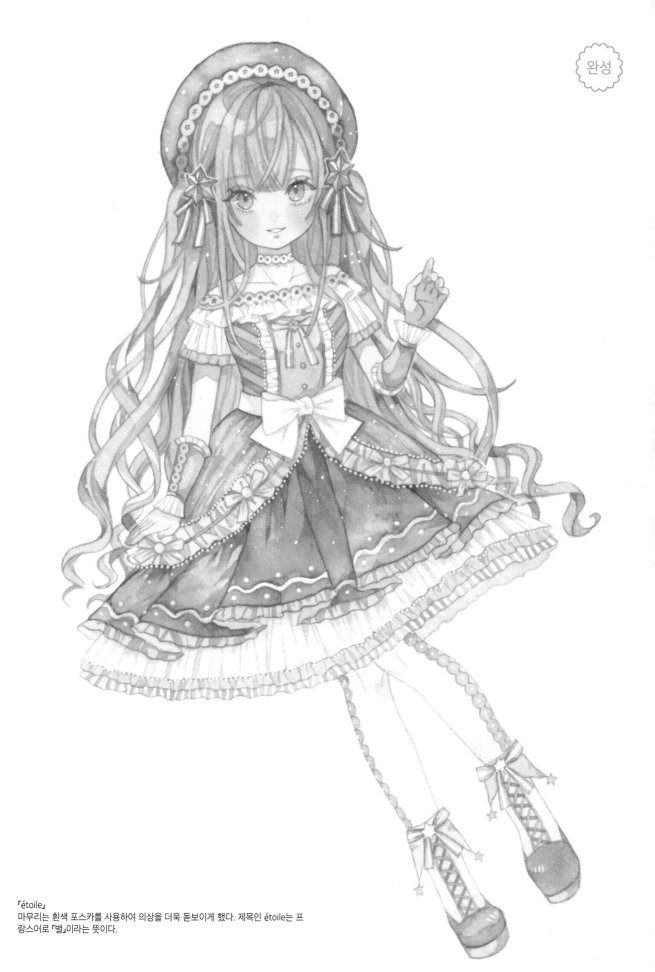

『étoile』
마무리는 흰색 포스카를 사용하여 의상을 더욱 돋보이게 했다. 제목인 étoile는 프
랑스어로 『별』이라는 뜻이다.

「단어」와 「색」에서 아이디어를 얻은 일러스트 작품

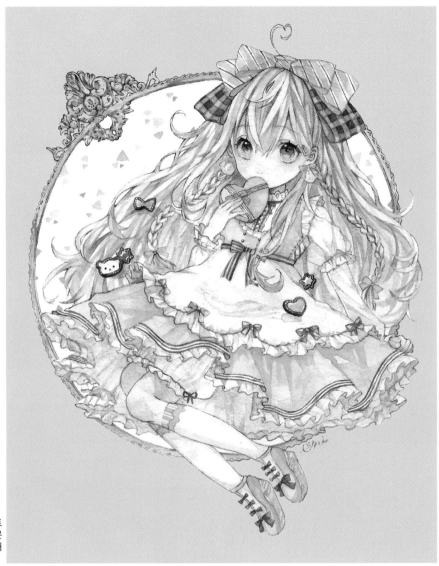

「단어」에서 아이디어를 얻은 예
…「밸런타인데이」

『Sweet Valentine』
밸런타인용 일러스트로 2월에 그린 초코 민트
배색의 작품. 배경색은 마지막에 디지털로 넣은
것이다. 붉은 눈동자를 그린 건 이 캐릭터가 처
음으로, 마음에 든 작품 중 하나다.

1
수채화지에 그린 선화 위에 옅은 밑칠을 한 상태.
머리칼과 피부, 의상과 소품까지 부드럽게 색을 넣
는다.

2
얼굴과 머리칼 색 등을 칠한 상태. 옷과 손에 든 상
자를 색칠해 나간다. 이 단계에서는 배경 프레임은
아직 들어가지 않았다.

「색」에서 아이디어를 얻은 예 … 메인 컬러가 「청자색」

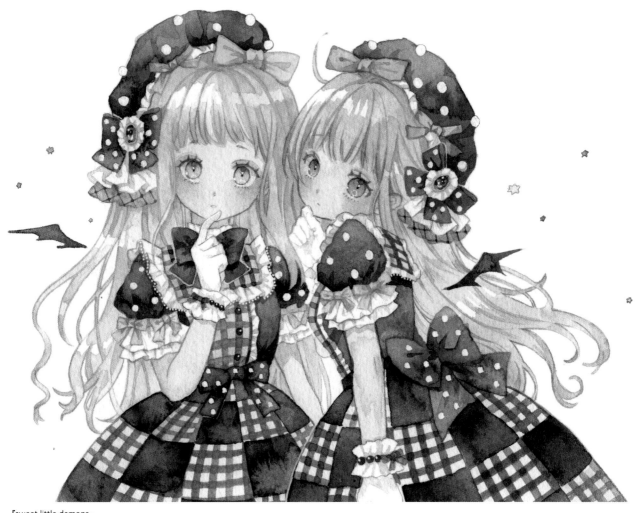

『sweet little demons』
칠하지 않고 남겨 놓은 스커트의 정사각형 안에 깅엄 체크무늬를 겹칠하여 완성했다. 기본적인 『패턴을 그리는 테크닉』을
44페이지에서 소개하고 있으므로 여러 가지 조합을 시도해 보자.

1 피부와 눈, 머리 색 등을 먼저 칠하고 그다음 모자에 달린 방울이나 옷의 물
만 묻힘를 마스킹한다. 드로잉 검 마커(21페이지 참조)를 사용하여 마스킹
잉크가 다 마르면 각 부분에 메인 컬러를 칠한다.

2 부분적으로 모자나 옷의 마스킹을 벗긴 상태. 스커트는 옅은 분홍색을 밑칠하고,
메인 컬러를 바둑판무늬로 겹칠한 단계다.

「단어」의 이미지와 「색」의 이미지가 융합된 독특한 일러스트

주로 단어를 통해 아이디어를 얻은 아이스크림의 배색 예. 각각 섞어 만든 색을 칠한 것이다. 실제로 먹어본 적이 있는 아이스크림이나 디저트 등의 이미지도 포함되어 있다. 오감(시각, 청각, 촉각, 미각, 후각)을 활용하여 매력적인 배색을 만들어 보자.

『레몬』이라는 단어에서 아이디어를 얻은 일러스트의 배경에 그린 레몬 아이스크림. 부분적으로 재현하여 그린 것이다. 옅은 레몬색을 돋보이게 하려고 초콜릿색 소스와 삼각형 장식을 덧붙였다.

아이스크림의 배색안을 스케치북에 메모하기

주로 단어를 통해 아이디어를 얻은 아이스크림의 배색 예. 각각 섞어 만든 색을 칠한 것이다. 실제로 먹어본 적이 있는 아이스크림이나 디저트 등의 이미지도 포함되어 있다. 오감(시각, 청각, 촉각, 미각, 후각)을 활용하여 매력적인 배색을 만들어 보자.

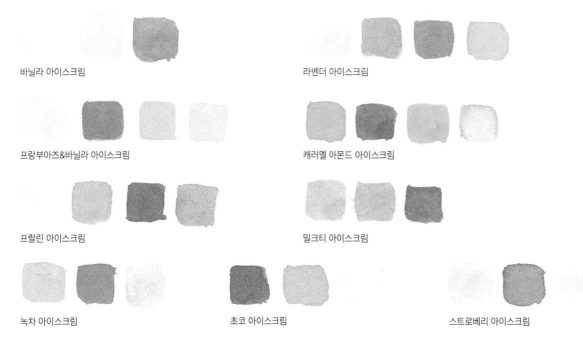

바닐라 아이스크림

라벤더 아이스크림

프랑부아즈&바닐라 아이스크림

캐러멜 아몬드 아이스크림

프랄린 아이스크림

밀크티 아이스크림

녹차 아이스크림

초코 아이스크림

스트로베리 아이스크림

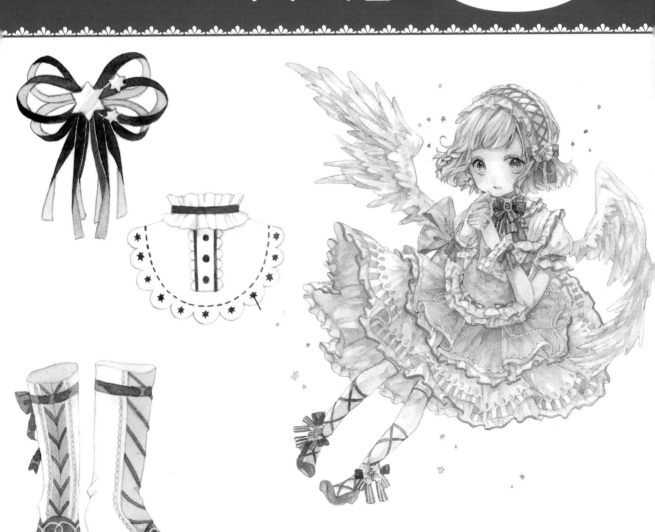

제3장
여러 가지
로리타 패션

3

옷이며 귀여운 소품이 잔뜩!
대표적인 로리타 스타일을 미니 캐릭터를 이용하여 해설한다.

로리타 패션 아이템의 기본

일러스트를 그리기 전에 미리 알아두어야 할 만한 가장 기본적인 의상들에 대해서 설명해보겠습니다. 어떤 옷을 입었는지, 겹쳐 입은 옷의 순서는 어떠하며 각 아이템의 역할은 무엇인지 보는 사람이 알 수 있도록 의상을 표현하면 실재감이 넘치는 캐릭터를 창작할 수 있습니다.

A 블라우스와 옷깃의 유형에 관하여

상반신을 덮는 옷으로, 스커트나 점퍼스커트와 같이 착용합니다. 소매와 옷깃에는 다양한 종류가 있지만, 여기서는 주로 옷깃에 초점을 맞추어 살펴 보도록 하겠습니다.

『레몬 소녀』일러스트(93페이지)에서 착용하고 있는 옷깃 없는 블라우스

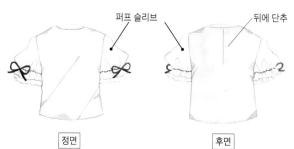

퍼프 슬리브

뒤에 단추

정면

후면

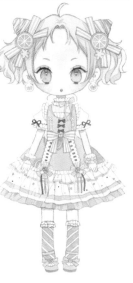

『레몬 소녀』의 미니 캐릭터. 블라우스의 옷깃은 따로 착용한 스탠드 칼라

블라우스 그리는 법 … 프릴그리는 순서

앞섶 … 단추를 다는 부분

① 둥근 옷깃의 심플한 형태의 블라우스. 앞섶 부분에 장식을 붙인다.

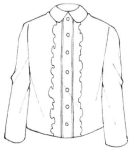

② 파도치는 듯한 곡선을 먼저 그린다.

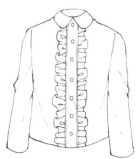

③ 직선과 물방울 형태를 덧그려 프릴을 만든다.

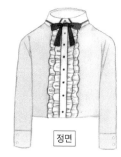

『Calinou』 일러스트(100페이지)에서 착용한 짧은 옷깃의 블라우스

정면

앞섶에 2단 프릴이 달려 있다.

『marry』
고딕 앤드 로리타 작품. 어깨 부분이 부풀어 있고, 팔을 따라 소매 입구가 좁은 형태를 취하는 「레그 오브 머튼(양의 다리 모양) 슬리브」의 블라우스를 착용하고 있다. 옷깃 끝의 장식으로 십자가 형태의 레이스가 달려 있다.

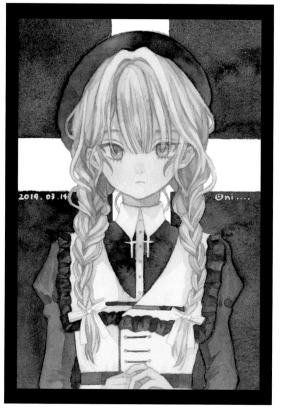

셔츠 칼라 … 형태가 확실히 잡혀 있어서 샤프한 인상을 줄 수 있다. 얼굴 생김새를 또렷하게 다잡아주는 효과가 있다.

여러 가지 옷깃

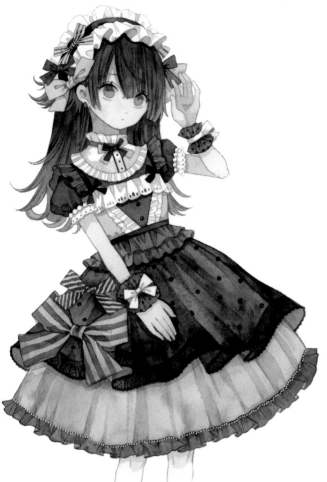

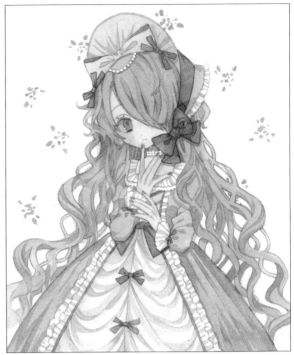

『fleur』
프릴 칼라의 원피스를 그린 작품

프릴 칼라 ··· 스퀘어 넥(사각형 옷깃)의 주위에 프릴을 단 것. 드레시하여 공주님 분위기의 옷깃이다. 프릴을 많이 그려 넣으면 더욱 화려한 인상을 주게 된다.

『ornament』
검은 로리타 작품. 블라우스의 소매는 퍼프 슬리브이고, 옷깃은 스탠드 칼라다. 튈 레이스 소재의 오버스커트가 달린 개더스커트를 착용하고 있다.

스탠드 칼라 ··· 목 주변을 꽉 조이고 있어서 단정한 인상을 주지만, 프릴이 달려 있으면 부드러운 분위기로 변화한다.

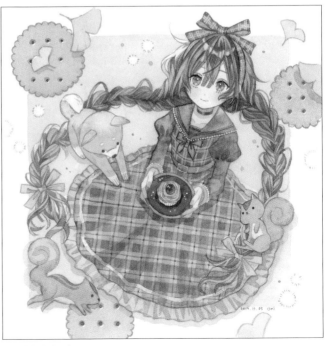

세일러 칼라 ··· 앞이 V자형, 등 쪽은 사각형의 천이 달려 악센트를 준다. 교복이나 캐주얼한 여름 옷에서 볼 수 있는 옷깃으로 지적이고 상쾌한 분위기가 난다.

『화창한 가을날』
세일러 칼라가 달린 원피스를 그린 것. 스커트 부분은 천이 넉넉하여 원형으로 펼쳐져 있다.

B 다양한 유형의 스커트

스커트 그리는 법 ··· 수채 물감을 칠하는 순서

① 개더스커트를 회색 번짐으로 칠한다. 허리 부분과 프릴은 검은색으로 밑칠한다.

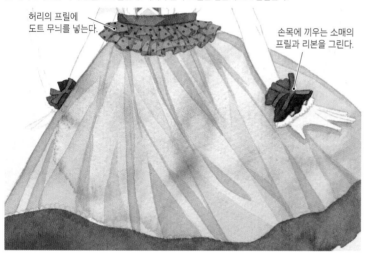

허리의 프릴에 도트 무늬를 넣는다.

손목에 끼우는 소매의 프릴과 리본을 그린다.

② 스커트의 밑칠이 다 마르면, 주름에 그림자를 겹칠하고 옷자락 부분에는 검은색을 밑칠한다.

③ 그림자 속에 더욱 어두운 그림자를 넣고, 소매 부분에도 그림자를 넣어 마무리한다.

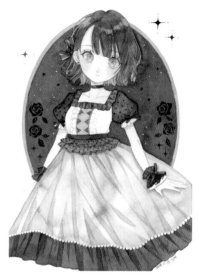

『Mulberry』
넓은 면적을 차지하고 있는 스커트에 활동감을 주고, 넓은 색의 면이 단조로워지지 않도록 신경 썼다. 어두운색을 위아래로 넣어 가운데에 있는 밝은색을 도드라지게 하는 디자인으로 했다.

여러 가지 스커트

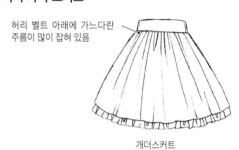

허리 벨트 아래에 가느다란 주름이 많이 잡혀 있음

개더스커트

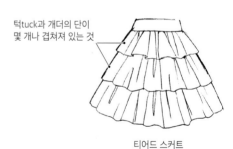

턱tuck과 개더의 단이 몇 개나 겹쳐져 있는 것

티어드 스커트

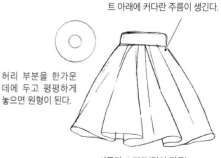

턱이 많이 들어가 있어서 허리 벨트 아래에 커다란 주름이 생긴다.

허리 부분을 한가운데에 두고 평평하게 놓으면 원형이 된다.

서큘러 스커트(턱이 많음)

각 스커트의 특징

턱 스커트	허리 부분에 천을 조금씩 모아 규칙적인 주름을 잡은 스커트.
개더스커트	천을 꽉 조여 재봉하여 자잘한 주름이 많은 스커트.
플레어스커트	천을 넉넉히 사용하여 실루엣이 파도치는 듯 나팔꽃처럼 화사하게 펼쳐지는 스커트.
서큘러 스커트	천을 넉넉히 사용해서 펼치면 원형이 되는 스커트.
티어드 스커트	천을 몇 단이나 포갠 디자인. 턱 스커트만이 아니라 개더스커트나 플레어 스커트로도 만들 수 있다.

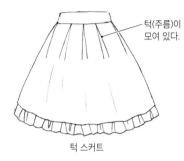

턱(주름)이 모여 있다.

턱 스커트

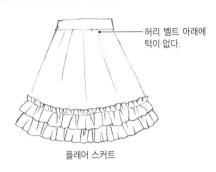

허리 벨트 아래에 턱이 없다.

플레어 스커트

C 다양한 유형의 원피스

상반신 부분과 스커트가 하나로 이어진 드레스를 원피스라고 부릅니다. 블라우스와 스커트 그리는 법을 응용하여 디자인을 생각해 봅시다. 허리 벨트 아래로 턱이나 개더 등을 넣으면 스커트를 유형별로 구분하여 그릴 수 있습니다. 프릴이나 리본, 오버 스커트를 달아 변화를 주는 방법도 있지요.

여러 가지 원피스

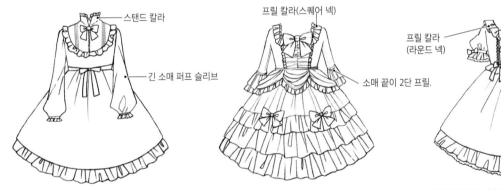

스탠드 칼라

긴 소매 퍼프 슬리브

우니 작가의 일러스트에서 흔히 사용되는 형태. 가슴께나 허리 부분에 리본을 붙일 때가 많다.

프릴 칼라(스퀘어 넥)

소매 끝이 2단 프릴.

공주님 드레스를 이미지. 프릴의 수도 많고, 리본도 큼지막한 것을 달았다. 소매 입구가 크게 펼쳐지는 것을 「공주 소매」라고 부른다.

프릴 칼라
(라운드 넥)

퍼프 슬리브

장식을 웃옷에 단 디자인. 상체를 확대한 일러스트를 그릴 때 잘 어울린다. 가슴께가 둥글게 파여서 귀여운 인상을 준다.

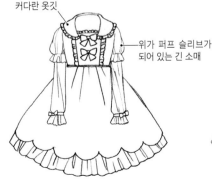

커다란 옷깃

위가 퍼프 슬리브가 되어 있는 긴 소매

옷깃의 디자인이 매우 인상적이다. 스캘럽(조개껍데기 가장자리와 비슷한 물결무늬) 형태의 옷자락이 고급스러운 분위기를 자아낸다.

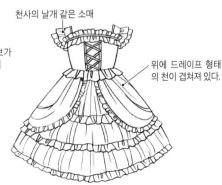

천사의 날개 같은 소매

위에 드레이프 형태의 천이 겹쳐져 있다.

가슴께를 레이스 업(엮어 올리기)으로 꽉 조이고, 스커트 부분은 몽실하고 부드럽게 부풀어 오른 디자인.

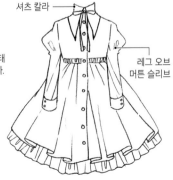

셔츠 칼라

레그 오브 머튼 슬리브

프릴을 적게 써서 지적인 인상을 주었다. 상의를 심플하게, 스커트 부분은 풍성한 천으로 활동감 넘치는 디자인으로 만들었다.

D 다양한 유형의 점퍼스커트

블라우스를 착용한 다음 그 위에 입는 의상입니다. 소매나 옷깃이 없는 것이 많고, 어떤 블라우스를 코디네이트하여 그리느냐에 따라 다양한 변화를 줄 수 있습니다.

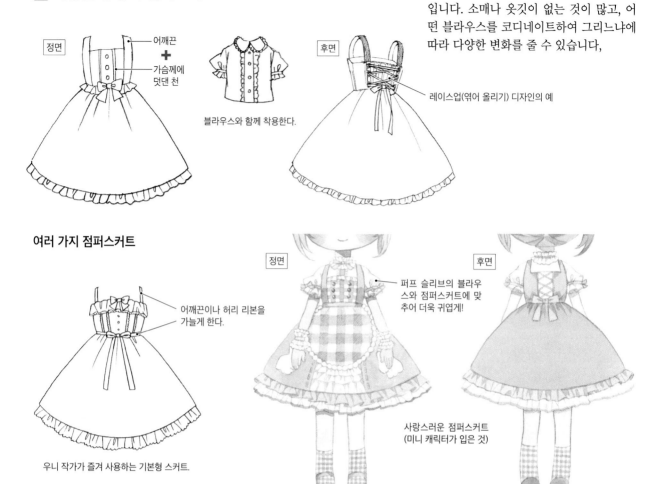

정면

어깨끈
➕
가슴께에 덧댄 천

블라우스와 함께 착용한다.

후면

레이스업(엮어 올리기) 디자인의 예

여러 가지 점퍼스커트

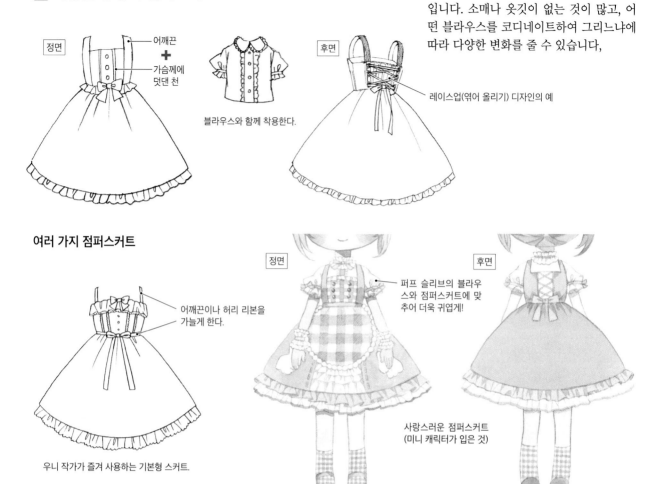

어깨끈이나 허리 리본을 가늘게 한다.

우니 작가가 즐겨 사용하는 기본형 스커트.

정면

퍼프 슬리브의 블라우스와 점퍼스커트에 맞추어 더욱 귀엽게!

후면

사랑스러운 점퍼스커트
(미니 캐릭터가 입은 것)

허리의 큰 리본이 특징

드레이프와 티어드 스커트로 볼륨감을 만든 디자인

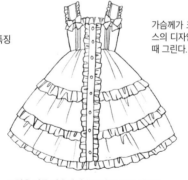

프릴을 잔뜩 사용하여 볼륨감을 높인 디자인

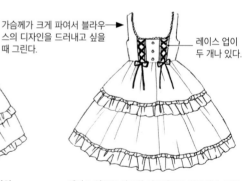

가슴께가 크게 파여서 블라우스의 디자인을 드러내고 싶을 때 그린다.

레이스 업이 두 개나 있다.

레이스 업으로 샤프한 실루엣으로 만들었다. 옷옷은 가슴께가 넓게 벌어져 있다.

에이프런 스커트 … 원피스나 점퍼스커트의 형태에서 플러스 α의 효과를 내기 위해 사용한다. 스위츠 모티브(과일이나 과자 등)를 이용할 때 함께 그리는 경우가 많다.

정면

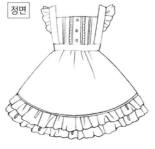

후면

등이 열려 있어요!

78

E 다양한 유형의 액세서리

머리에 쓰는 것

미니 해트

『별의 아이』(104페이지)

보닛

베레모

『Calinou』(100페이지)

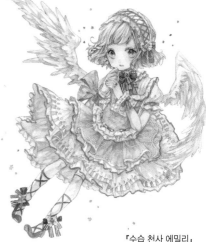

『수습 천사 에밀리』

헤드 액세서리

손과 팔에 착용하는 것

장갑

『별의 아이』(104페이지) 장갑, 『스위트 로리타』(84페이지)의 손목에 끼우는 소매, 『밸런타인』(108페이지)의 암 커버

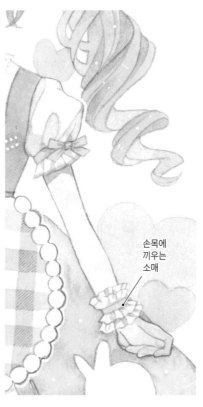

손목에 끼우는 소매

암 커버

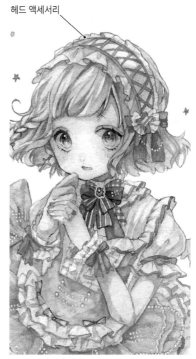

다리와 발에 착용하는 것

묶어 올린 신발

장식 그리는 법 ··· 리본 그리는 순서

① 한가운데에 사각형 모양의 매듭부터 그린다. 물방울 형태의 주름을 넣는다.

② 삼각형으로 모양이 잡힌 원을 그리고 물방울 형태와 직선 주름을 넣는다.

③ 리본 끝자락을 그리고 주름을 넣어 마무리한다. 크기와 폭을 생각해서 여러 리본으로 의상을 장식해 보자.

신발이나 부츠, 타이츠나 양말은 그 종류가 다양합니다. 로리타 패션에서는 다리의 노출은 줄여 품위 있는 분위기를 내는 것이 포인트입니다. 각 작품 예의 신발을 참고로 해보세요.

로리타 패션 캐릭터의 「포즈」

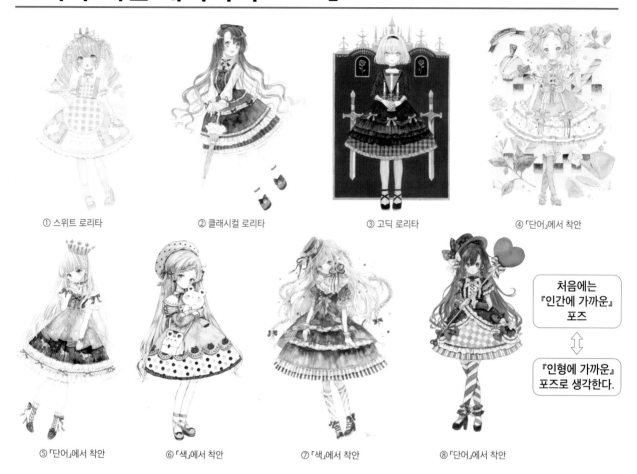

① 스위트 로리타

② 클래시컬 로리타

③ 고딕 로리타

④ 「단어」에서 착안

⑤ 「단어」에서 착안

⑥ 「색」에서 착안

⑦ 「색」에서 착안

⑧ 「단어」에서 착안

> 처음에는 『인간에 가까운』 포즈
>
> ⇕
>
> 『인형에 가까운』 포즈로 생각한다.

의상 전체의 특징을 잘 드러나도록 패션을 그리는 일러스트에서는 정면에서 본 직립 포즈가 기본입니다. 캐릭터와 의상 스타일을 살려서 인간미가 느껴지게 할 것인지, 혹은 인형처럼 보이게 할 것인지 고려해서 포즈를 취하게 하지요. 84페이지부터 8종류의 일러스트를 소개합니다. 로리타 패션의 대표적인 예시로서 스위트 로리타, 클래시컬 로리타, 고딕 로리타 의상을 그렸습니다. 49페이지에서 해설한 일러스트를 그릴 때의 두 가지 발상법에 의한 작품 예시도 게재하고 있습니다.

4가지 서 있는 포즈 표현

우선 4가지 유형의 포즈를 그릴 수 있도록 합시다.

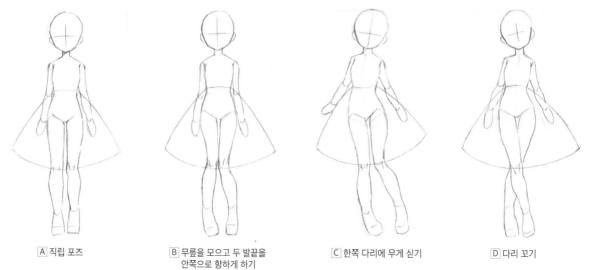

A 직립 포즈

B 무릎을 모으고 두 발끝을 안쪽으로 향하게 하기

C 한쪽 다리에 무게 싣기

D 다리 꼬기

포즈 실전 연습 ··· 다리 움직이기

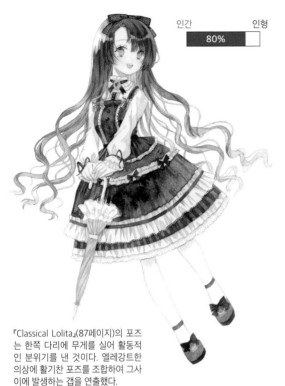

인간 ▮▮▮▮ 80% ▯ 인형

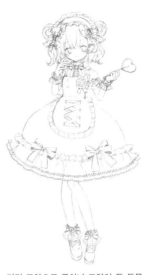

『Classical Lolita』(87페이지)의 포즈는 한쪽 다리에 무게를 실어 활동적인 분위기를 낸 것이다. 엘레강트한 의상에 활기찬 포즈를 조합하여 그사이에 발생하는 갭을 연출했다.

머리 모양으로 곰이나 고양이 등 동물의 특징을 드러낸 러프 스케치. 두 발끝을 안쪽으로 튼 자세에서 한 걸음 발을 내민 움직임이 매우 사랑스럽다.

풍성한 스커트가 마음에 든 러프. 하이힐이 달린 하프 부츠로 서둘러 총총히 뛰는 포즈다.

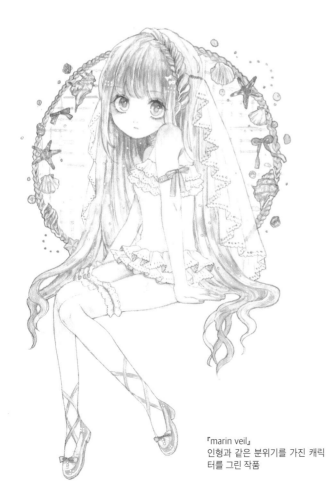

다양한 앉은 자세

『marin veil』
인형과 같은 분위기를 가진 캐릭터를 그린 작품

의자나 받침대 등에 앉은 자세

상반신이나 다리의 매력을 살리는 데 포인트를 두는 경우, 앉은 포즈를 살리는 것이 좋다.

바닥에 앉은 자세

바닥에 직접 앉은 포즈로 다리를 매력적으로 보이게 하고 있다. 속옷으로 캐미솔과 드로어즈 등을 착용했다. 팬티의 날(8월 2일)에 그린 러프 스케치.

포즈 실전 연습 … 팔과 손 움직이기

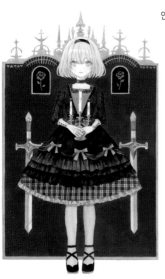

인간　　　　　　인형
| 80% |

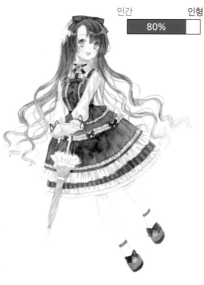

인간　　　　　　인형
| 80% |

손을 얼굴에 가까이 가져다 대면 귀여움을 연출할 수 있어요.

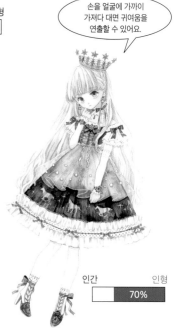

『Gothic & Lolita』
인형 분위기를 가진 캐릭터(90페이지)는 거의 좌우 대칭으로 움직임이 적다. 촛대를 든 손의 움직임도, 인형처럼 뻣뻣한 느낌으로 그렸다.

『Classical Lolita』(87페이지)의 포즈는 몸을 크고 불안정하게 기울여 생동감을 드러내고 있다.

인간　　　　　　인형
| 70% |

다양한 유형의 손에 물건을 든 포즈

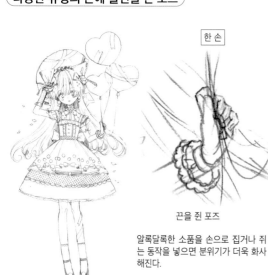

한 손

끈을 쥔 포즈

알록달록한 소품을 손으로 집거나 쥐는 동작을 넣으면 분위기가 더욱 화사해진다.

한 손

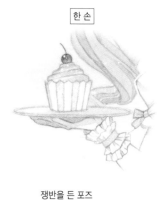

쟁반을 든 포즈

손바닥 위에 얹은 동작은 물체 쪽으로 시선을 집중시키므로 한 손으로 들어도, 양손으로 들어도 그림이 살아난다.

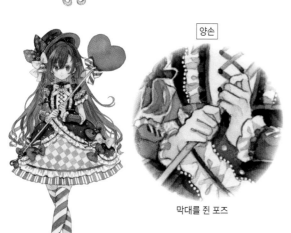

양손

막대를 쥔 포즈

의상이 가려지지 않도록 가느다란 막대를 들게 한 예

양손(양팔)

꼭 끌어안는 포즈

가슴 앞에서 커다란 것을 끌어안고 있는 동작. 상반신이 인형에 의해 가려지는 만큼 스커트나 가방 디자인에 더 힘을 주었다.

포즈 실전 연습 … 표정 움직이기

눈이나 입으로 표정을 드러냅니다. 머리칼을 흩날리게 움직임을 주어 표정을 보완하는 것도 가능하지요. 목을 기울여 미묘한 표정을 드러내는 방법도 있습니다.

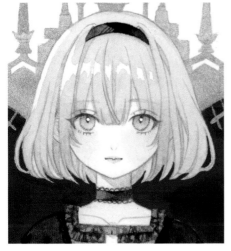

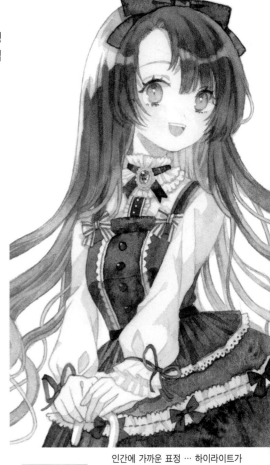

인형에 가까운 표정 … 눈의 하이라이트를 작게 하거나 개수를 줄이면 인형처럼 보인다.

다양한 유형의 눈과 입

인형에 가까운 눈

길게 트인 눈이 어른스럽다.

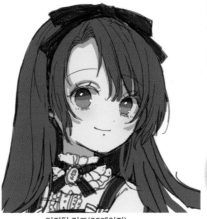

디지털 러프(89페이지)

인간에 가까운 눈

인간에 가까운 표정 … 하이라이트가 많이 들어가면 표정에 활기가 도는 것처럼 보인다. 컬러 러프에서는 닫혀 있던 입을 수채 일러스트에서는 벌렸다.

반짝임이 있는 동그란 눈

눈의 하이라이트와 입을 벌린 정도에 대해서

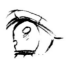

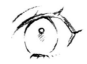

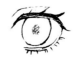

동그란 눈 … 하이라이트가 크고 많은 양이 들어감. 인간답게 밝은 표정. 어린아이다운 표정이 된다.

처진 눈 … 하이라이트는 중간 정도의 양이 들어감. 차분한 인상이다.

치켜 올라간 눈 … 하이라이트는 작고 양도 적다. 또렷한 인상을 준다. 인형에 가까운 느낌이 생긴다.

싸늘한 눈 … 하이라이트가 없다. 한층 더 인형 같은 느낌이 든다.

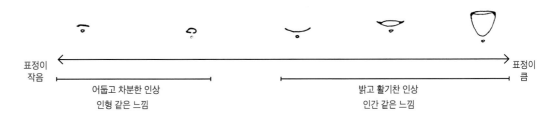

표정이 작음 ← → 표정이 큼

어둡고 차분한 인상
인형 같은 느낌

밝고 활기찬 인상
인간 같은 느낌

1 스위트 로리타

로리타 패션의 대표적인 스타일 중 하나. 의상의 형태도, 색조도 설탕 과자와 같은 달콤함과 귀여움을 강조하기 때문에 「스위트 로리타」라고 불리고 있습니다.

『Sweet Lolita』
서빙으로 일하고 있을 듯한 이미지. 손에 컵케이크를 들게 한 다음 앞치마를 착용하게 했다. 눈매에 귀여운 인상을 주기 위해 눈동자 테두리에 분홍빛을 넣었다. 눈동자의 하이라이트 양을 늘려서 반짝거리는 눈을 만들고, 속눈썹의 양도 다소 많게 그렸다.

미니 캐릭터로 살펴보기

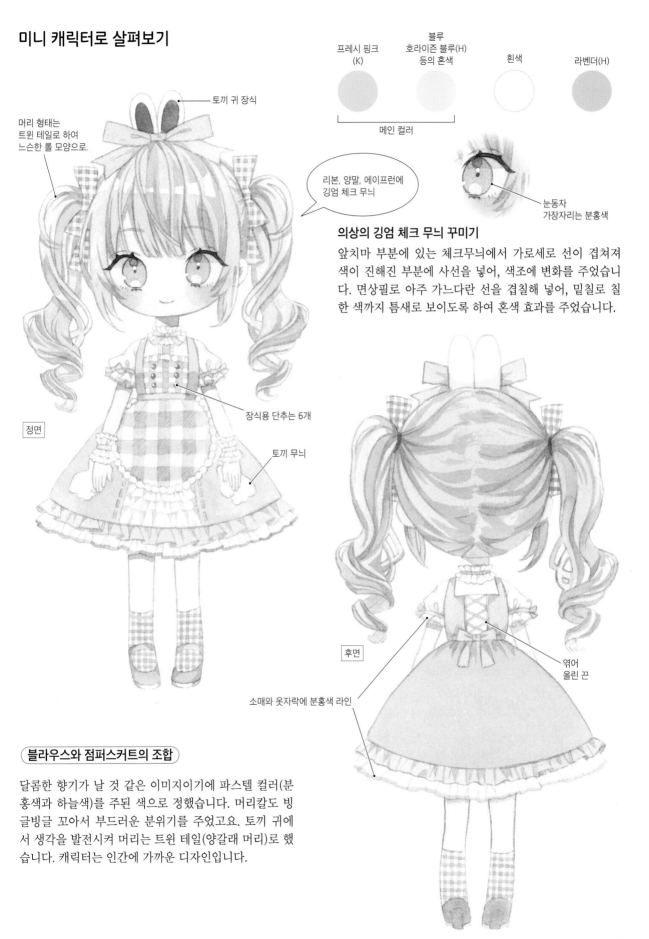

머리 형태는
트윈 테일로 하여
느슨한 롤 모양으로.

토끼 귀 장식

프레시 핑크
(K)

블루
호라이즌 블루(H)
등의 혼색

흰색

라벤더(H)

메인 컬러

리본, 양말, 에이프런에
깅엄 체크 무늬

눈동자
가장자리는 분홍색

의상의 깅엄 체크 무늬 꾸미기

앞치마 부분에 있는 체크무늬에서 가로세로 선이 겹쳐져
색이 진해진 부분에 사선을 넣어, 색조에 변화를 주었습니
다. 면상필로 아주 가느다란 선을 겹칠해 넣어, 밑칠로 칠
한 색까지 틈새로 보이도록 하여 혼색 효과를 주었습니다.

정면

장식용 단추는 6개

토끼 무늬

후면

엮어
올린 끈

소매와 옷자락에 분홍색 라인

블라우스와 점퍼스커트의 조합

달콤한 향기가 날 것 같은 이미지이기에 파스텔 컬러(분
홍색과 하늘색)를 주된 색으로 정했습니다. 머리칼도 빙
글빙글 꼬아서 부드러운 분위기를 주었고요. 토끼 귀에
서 생각을 발전시켜 머리는 트윈 테일(양갈래 머리)로 했
습니다. 캐릭터는 인간에 가까운 디자인입니다.

러프에서 힌트를

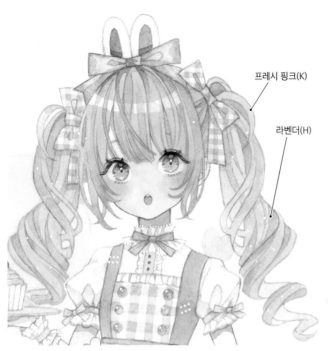

프레시 핑크(K)

라벤더(H)

수채 일러스트 부분 확대(84페이지). 머리칼의 그림자에는 라벤더를 사용하여 가벼운 투명감을 연출하고 있다. 오른쪽 컬러 러프에서는 화려한 분위기를 다소 절제한 분홍색 명암으로 머리칼을 칠했다.

정면

후면

샤프로 그린 러프를 PC에 입력하여 그래픽 툴로 칠한 컬러 러프. 메인 컬러인 분홍색과 파란색을 의상과 머리칼에 배색한 것이다. 메인 컬러인 분홍색과 파란색의 면적 균형을 고려할 때 컬러 러프는 매우 편리하다.

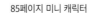

85페이지 미니 캐릭터

품위 있고 우아한 분위기를 가진 스타일로, 의상에 사용된 색조도 부드러운 색조가 많이 쓰입니다. 이를 「클래시컬 로리타」라고 부릅니다.

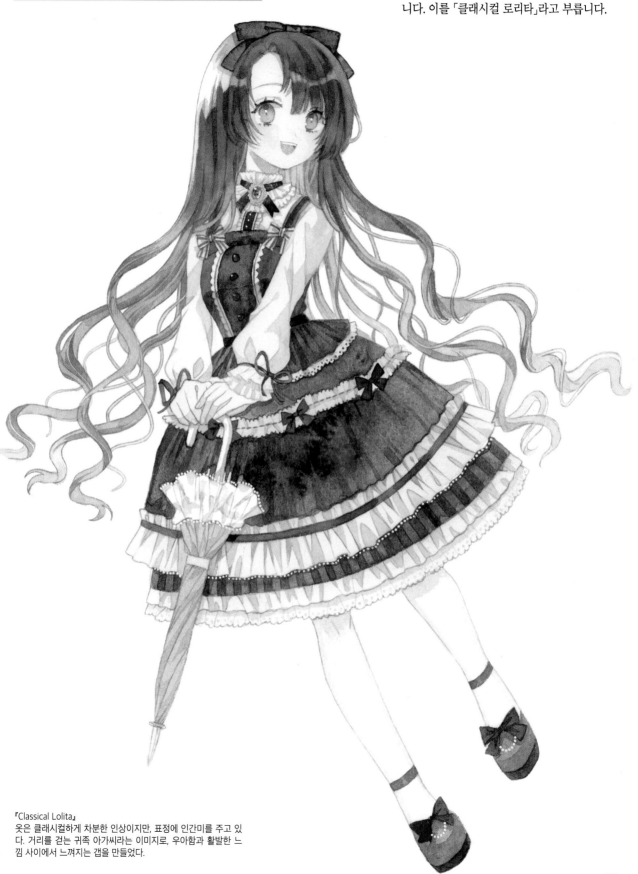

『Classical Lolita』
옷은 클래시컬하게 차분한 인상이지만, 표정에 인간미를 주고 있다. 거리를 걷는 귀족 아가씨라는 이미지로, 우아함과 활발한 느낌 사이에서 느껴지는 갭을 만들었다.

정면

파란색
+
보라색

갈색
+
보라색

갈색

내추럴
컬러

메인 컬러

목에 찬 초커에 카메오가 붙어 있고, 블라우스의 장식 단추는 3개

점퍼스커트의 가슴께에 덧댄 천 부분의 단추는 4개

머리칼 사이의 빈틈이 많음

머리칼 끝에는 희미한 그러데이션

스커트 형태로 무게감을 표현

옷의 무게감을 주기 위해서 스커트는 돔 형태로 그렸습니다. 배색은 클래시컬하고 차분한 색조로 정했습니다. 등신 비율이 큰 일러스트의 포즈에 활동성을 주기 위해 표정이나 머리칼 표현에 주의를 기울였습니다.

후면

어깨끈 부분은 검은색

양산 디자인

볼륨감이 있는 양산. 접어도, 펼쳐도 소품으로서 매우 매력적이다.

흰 타이츠

펄 장식

허리 벨트는 갈색

블라우스와 프릴은 내추럴 컬러

스트라이프 무늬

블라우스와 점퍼스커트의 조합

긴 소매와 스탠드 칼라가 붙은 블라우스는 소매 입구를 향해 팔이 살짝 부풀어 오르는 디자인이어서 청초한 인상을 줍니다. 점퍼스커트의 프릴 부분에 맞춰서 내추럴 컬러로 색을 골랐습니다. 리본이나 블라우스 앞섶을 갈색으로 표현했고요.

러프에서 힌트를

스커트 형태

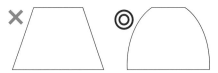

스커트는 사다리꼴이 아니라 돔 형태를 취하고 있다. 스커트 안쪽에 프릴이 잔뜩 붙은 파니에를 입어서 치마를 잔뜩 부풀렸다.

*파니에란 튈 등의 천을 몇 겹이나 겹쳐서 볼륨감을 만들어낸 스커트 형태의 속옷을 말한다.

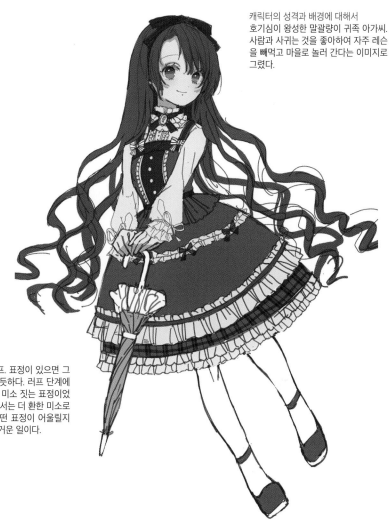

캐릭터의 성격과 배경에 대해서 호기심이 왕성한 말괄량이 귀족 아가씨. 사람과 사귀는 것을 좋아하여 자주 레슨을 빼먹고 마을로 놀러 간다는 이미지로 그렸다.

PC의 그래픽 툴로 색칠한 컬러 러프. 표정이 있으면 그 캐릭터의 성격이나 배경이 보이는 듯하다. 러프 단계에서는 입을 다물고 입매를 끌어올려 미소 짓는 표정이었다. 수채 물감으로 그린 일러스트에서는 더 환한 미소로 만들기 위해 입을 벌리게 했다. 어떤 표정이 어울릴지 러프 단계에서 시험해보는 것도 즐거운 일이다.

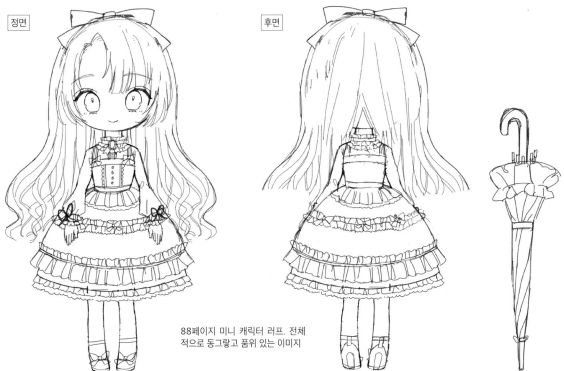

정면

후면

88페이지 미니 캐릭터 러프. 전체적으로 동그랗고 품위 있는 이미지

3 고딕 로리타

고딕 앤 로리타, 줄여서 「고스로리」라고 불리며 로리타 패션의 주요 스타일 중 하나입니다. 18~19세기 유럽에 있을 법한 로맨틱한 의상 이미지와 탐미적이면서 퇴폐적인 분위기로, 다양한 종류가 있습니다.

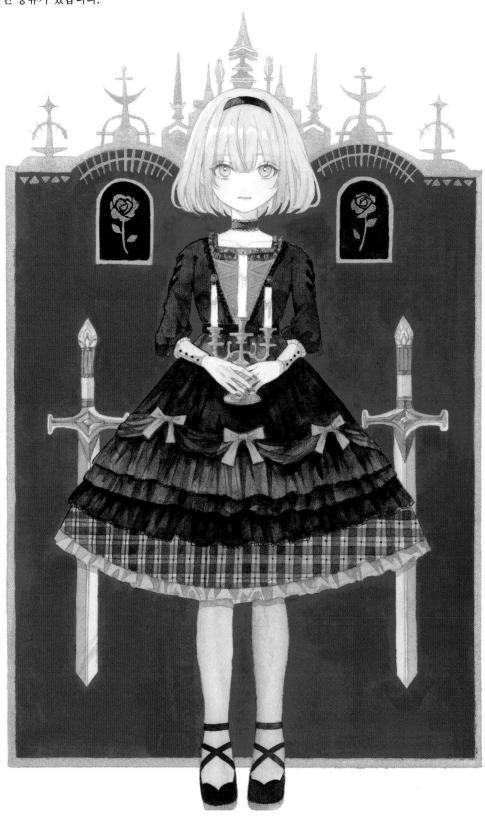

미니 캐릭터로 살펴보기

카추샤

민트 그린　검은색　골드 (안채 물감)　핑크

메인 컬러

스티치가 3개 들어가 있음.

초커

금색 실로 짠 끈으로 장식된 장식천

커프스 단추는 4개

부풀어 있음.

회색 타이츠

우연히 만들어진 색을 살린 배색

컬러 러프에서는 회색 머리칼이었지만, 그 색을 만드는 도중에 우연히 만들어진 민트 그린 색이 예뻐서 그 색조를 살려 그렸습니다.

머리 형태는 안쪽으로 말린 보브컷

후면

드레이프 사이에 리본이 달려 있다.

칼 디자인

원피스 코디네이트

인형에 가까운 분위기를 내기 위해 진짜 인형의 눈동자 형태나 화장, 피부색 등을 참고로 하여 그렸습니다. 차분한 디자인의 원피스는 스커트의 볼륨감을 내기 위해 치맛단을 여러 개 넣었습니다.

◀ 『Gothic&Lolita』
캐릭터는 인형 느낌이 강한 소녀(인형과도 같은 분위기를 가진 캐릭터)로 만들고 싶어서 움직임이 적다. 전체적으로 검은색을 기본으로 하여, 악센트로서 밝은 녹색을 사용했다. 움직임이 적어서 배경에 여러 모티프를 많이 넣었다.

러프에서 힌트를

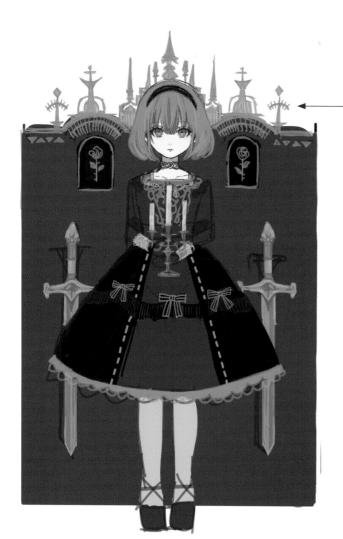

배경에 고딕풍 장식을 넣었다.

PC의 그래픽 툴로 색칠한 컬러 러프. 이 러프에서는 머리 색이 회색이고, 스커트 형태도 심플하다. 원피스의 가슴께 디자인도, 촛대와 포개진 부분도 변경했다. 수채 일러스트에서는 곡선적인 무늬에서 직선적으로 엮어 올린 끈으로 변경하여 깔끔한 인상으로 마무리했다.
「고딕」이란 중세 유럽 12~15세기의 양식을 가리킨다. 이 고딕 양식의 건축물 등을 무대로 한 다크 판타지 이야기에서 유럽의 고딕 패션이 탄생했다. 고딕 패션과 일본의 로리타 패션이 융합된 것이 바로 현대의 고딕 앤드 로리타 스타일이라고 한다.

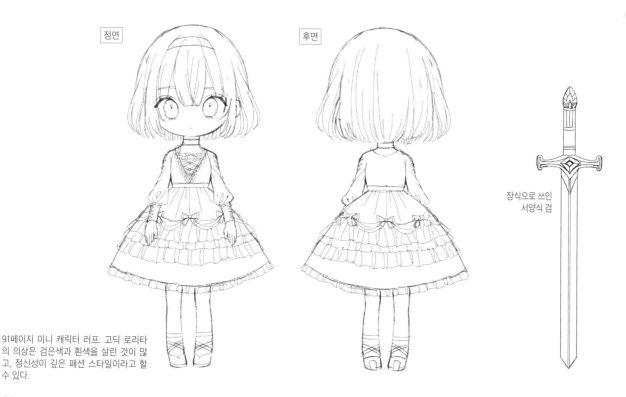

정면

후면

장식으로 쓰인
서양식 검

91페이지 미니 캐릭터 러프. 고딕 로리타의 의상은 검은색과 흰색을 살린 것이 많고, 정신성이 깊은 패션 스타일이라고 할 수 있다.

4 「단어」에서 아이디어를 얻은 스위트 로리타

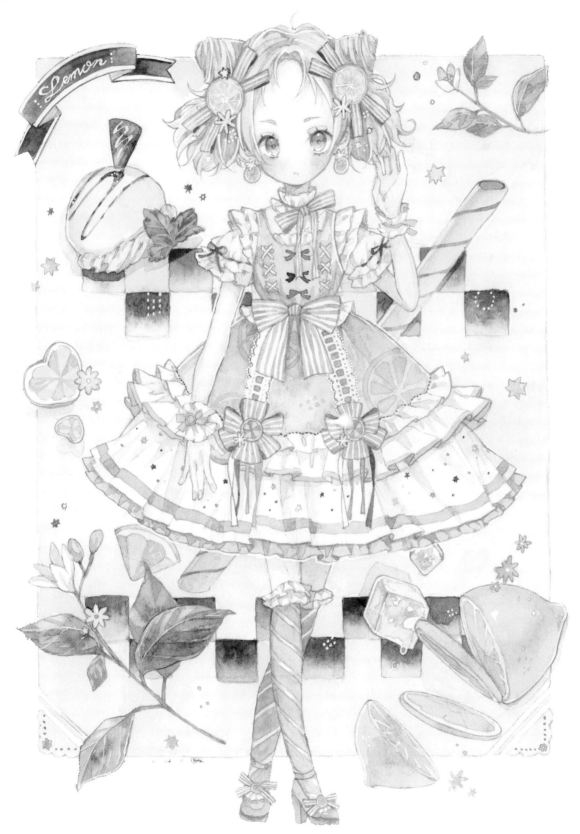

『레몬 소녀』
캐릭터는 인간에 가까운 디자인. 배경에는 레몬과 연관된 다양한 사물을 배치했다.

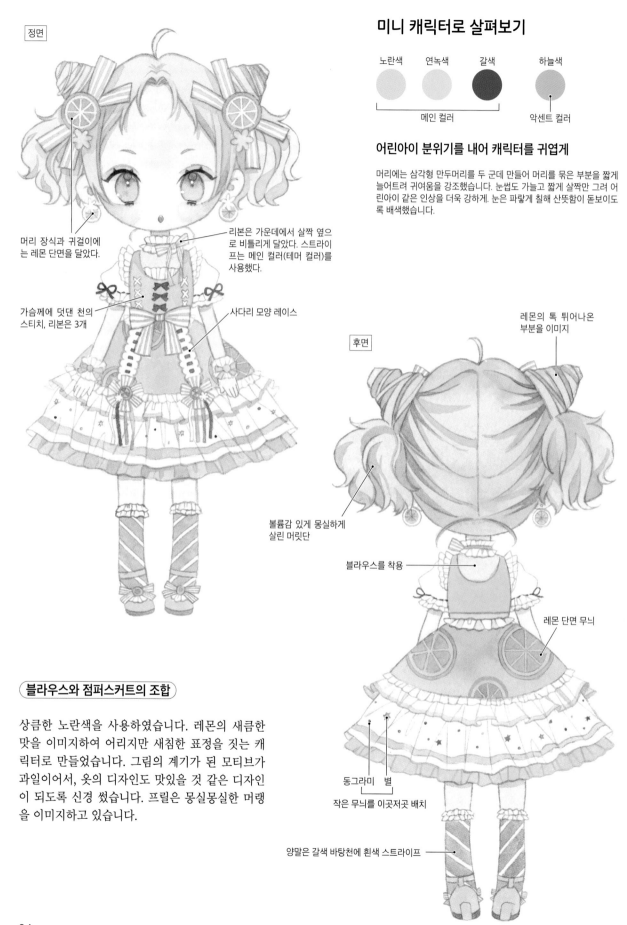

정면

머리 장식과 귀걸이에
는 레몬 단면을 달았다.

리본은 가운데에서 살짝 옆으
로 비틀리게 달았다. 스트라이
프는 메인 컬러(테마 컬러)를
사용했다.

가슴께에 덧댄 천의
스티치, 리본은 3개

사다리 모양 레이스

미니 캐릭터로 살펴보기

노란색 연녹색 갈색 하늘색

메인 컬러 악센트 컬러

어린아이 분위기를 내어 캐릭터를 귀엽게

머리에는 삼각형 만두머리를 두 군데 만들어 머리를 묶은 부분을 짧게
늘어트려 귀여움을 강조했습니다. 눈썹도 가늘고 짧게 살짝만 그려 어
린아이 같은 인상을 더욱 강하게. 눈은 파랗게 칠해 산뜻함이 돋보이도
록 배색했습니다.

레몬의 톡 튀어나온
부분을 이미지

후면

볼륨감 있게 몽실하게
살린 머릿단

블라우스를 착용

레몬 단면 무늬

(블라우스와 점퍼스커트의 조합)

상큼한 노란색을 사용하였습니다. 레몬의 새큼한
맛을 이미지하여 어리지만 새침한 표정을 짓는 캐
릭터로 만들었습니다. 그림의 계기가 된 모티브가
과일이어서, 옷의 디자인도 맛있을 것 같은 디자인
이 되도록 신경 썼습니다. 프릴은 몽실몽실한 머랭
을 이미지하고 있습니다.

동그라미 별
작은 무늬를 이곳저곳 배치

양말은 갈색 바탕천에 흰색 스트라이프

블라우스 디자인

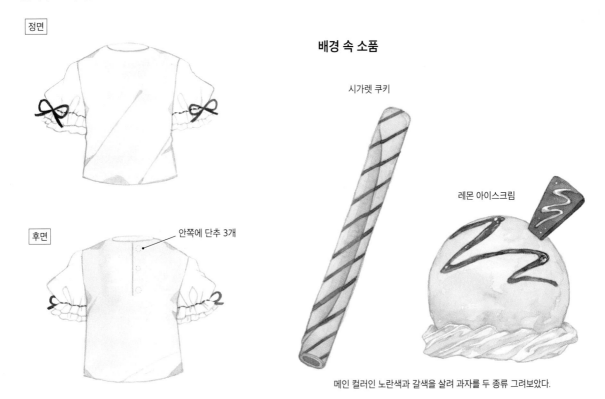

정면

후면

안쪽에 단추 3개

배경 속 소품

시가렛 쿠키

레몬 아이스크림

메인 컬러인 노란색과 갈색을 살려 과자를 두 종류 그려보았다.

러프에서 힌트를

장식을 많이 사용한 어린아이다운 순진한 인상을 주고 싶
었다. 스커트 형태도 살포시 부풀어 오르게 그렸다.

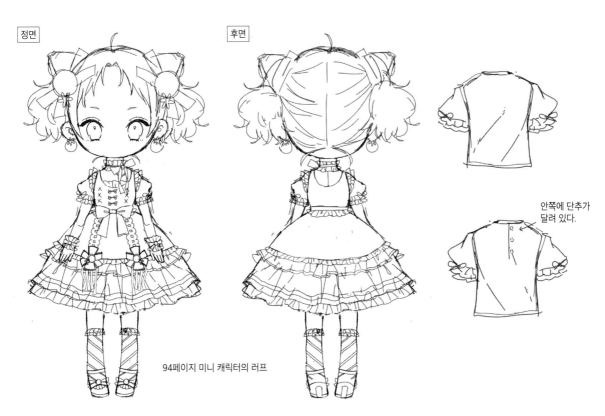

정면

후면

안쪽에 단추가
달려 있다.

94페이지 미니 캐릭터의 러프

5 「단어」에서 아이디어를 얻은 공주님 로리타

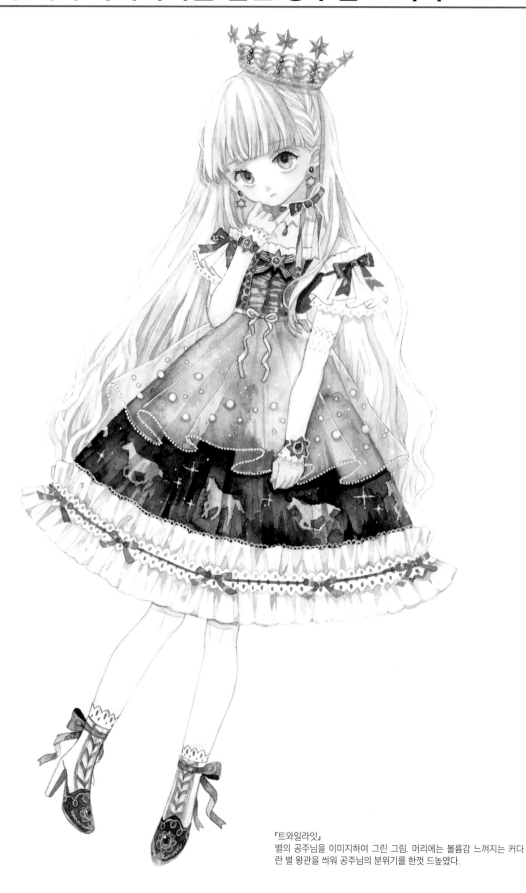

『트와일라잇』
별의 공주님을 이미지하여 그린 그림. 머리에는 볼륨감 느껴지는 커다란 별 왕관을 씌워 공주님의 분위기를 한껏 드높였다.

미니 캐릭터로 살펴보기

하늘색	남색	크림색	빨간색
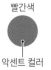

메인 컬러

악센트 컬러

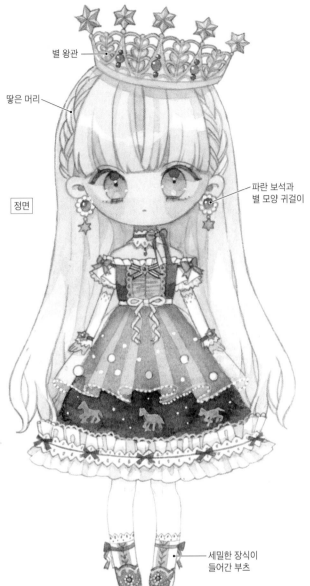

별 왕관

땋은 머리

정면

파란 보석과
별 모양 귀걸이

세밀한 장식이
들어간 부츠

의상의 색은 하늘과 별에서 볼 수 있는 색으로

메인 컬러는 모두 파란색 계열을 골라 환상적인 하늘색에
가깝게 만들었습니다. 머리칼과 스커트를 길게 하여 품위
있는 인상을 주도록 하였습니다.

(원피스와 오버 스커트 코디네이트)

원피스 위에 얇은 오버 스커트를 덧대어 투명한 효과를 내도
록 그렸습니다. 말 무늬는 회전목마를 이미지한 것입니다.

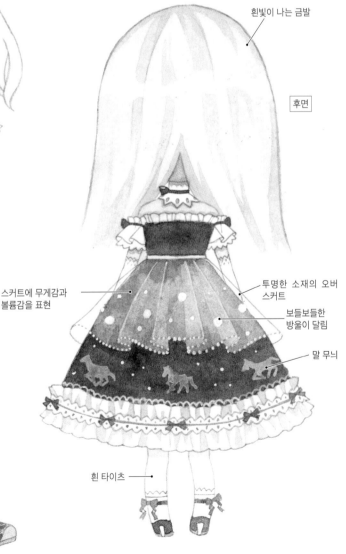

흰빛이 나는 금발

후면

투명한 소재의 오버
스커트

스커트에 무게감과
볼륨감을 표현

보들보들한
방울이 달림

말 무늬

흰 타이츠

부츠 디자인

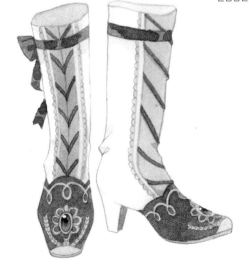

97

오버 스커트

시스루 소재

스커트 부분

스커트 위에 오버 스커트를 겹쳐 입은 상태다.

레이스

레이스

옷깃 부분은 원피스와 분리되어 있다.

러프에서 힌트를

눈동자 속의 디자인도 인형 같은 느낌이 들도록 실제 인형을 참고하여 그렸다.

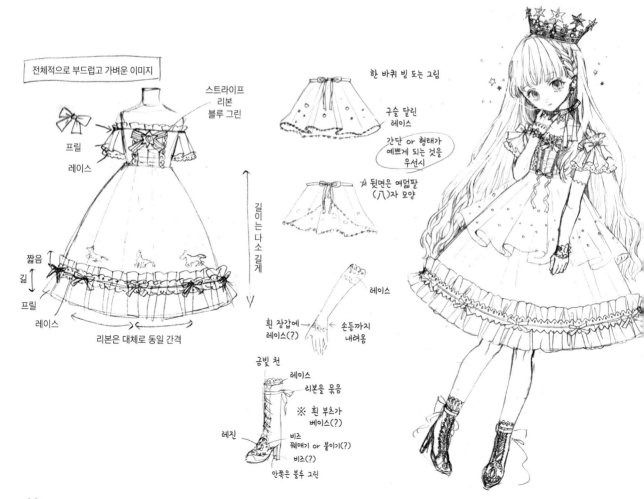

전체적으로 부드럽고 가벼운 이미지

스트라이프 리본 블루 그린

프릴

레이스

길이는 다소 길게

짧음

김

프릴

레이스

리본은 대체로 동일 간격

한 바퀴 빙 도는 그림

구슬 달린 레이스

간단 or 형태가 예쁘게 되는 것을 우선시

뒷면은 여덟팔 (八)자 모양

레이스

흰 장갑에 레이스(?)

손등까지 내려옴

금빛 천

레이스

리본을 묶음

※ 흰 부츠가 베이스(?)

레진

비즈 꿰매기 or 붙이기(?)

비즈(?)

안쪽은 블루 그린

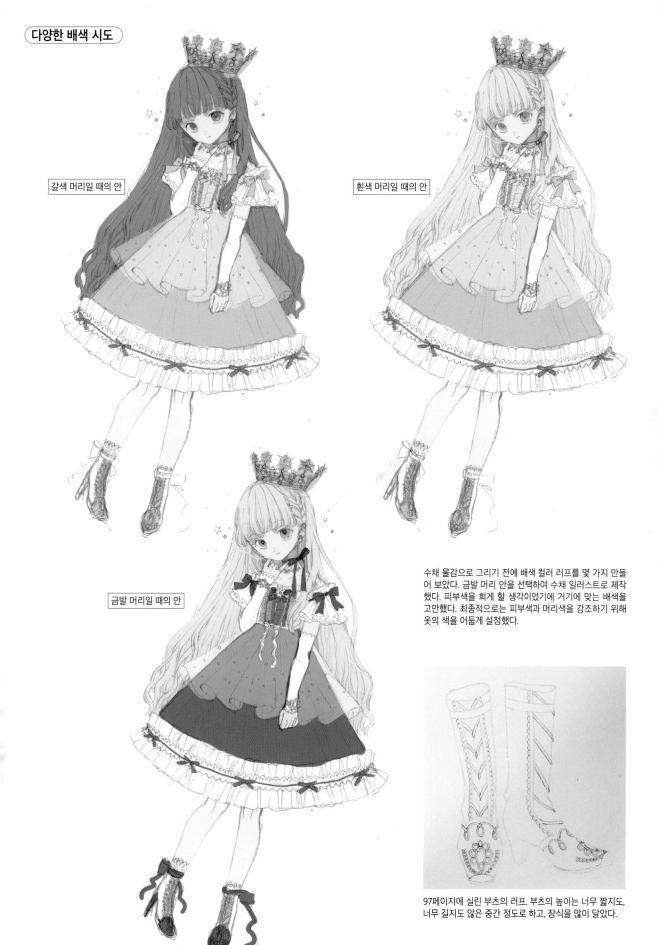

갈색 머리일 때의 안

흰색 머리일 때의 안

금발 머리일 때의 안

수채 물감으로 그리기 전에 배색 컬러 러프를 몇 가지 만들어 보았다. 금발 머리 안을 선택하여 수채 일러스트로 제작했다. 피부색을 희게 할 생각이었기에 거기에 맞는 배색을 고안했다. 최종적으로는 피부색과 머리색을 강조하기 위해 옷의 색을 어둡게 설정했다.

97페이지에 실린 부츠의 러프. 부츠의 높이는 너무 짧지도, 너무 길지도 않은 중간 정도로 하고, 장식을 많이 달았다.

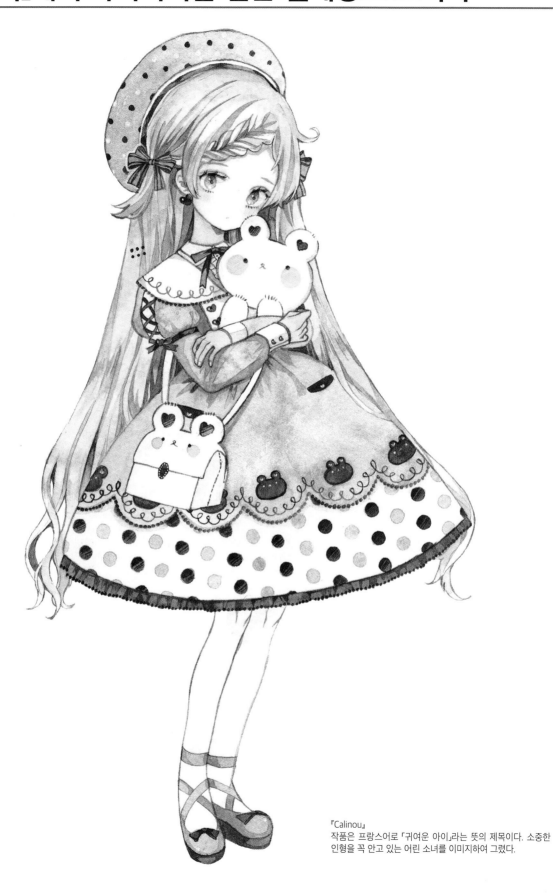

『Calinou』
작품은 프랑스어로 「귀여운 아이」라는 뜻의 제목이다. 소중한
인형을 꼭 안고 있는 어린 소녀를 이미지하여 그렸다.

미니 캐릭터로 살펴보기

안에 입고 있는 블라우스도 귀엽게!

옷깃은 흰색

천은 아주 얇은 느낌으로 프릴은 옅은 하늘색(흰색은 아님).

정면

부분 염색 + 땋은 머리

베레모

땋은 머리

정면

바깥으로 튀어나온 머리

하트 모양의 귀걸이

커프스의 단추가 2개

하트 모양 단추가 6개

하늘색	갈색	종이의 흰색	머리칼의 색

메인 컬러

스커트에는 장식용 주머니가 달림

후면

세일러 칼라

곰 무늬

(블라우스와 원피스의 조합)

개인적으로 매우 좋아하는 배색으로 그리면서도 매우 즐거웠습니다. 실루엣은 전체적으로 둥그스름한 이미지로 만들었습니다. 곰을 모티브로 하여 옷의 무늬나 가방에 모양을 넣었습니다.

흰 타이츠

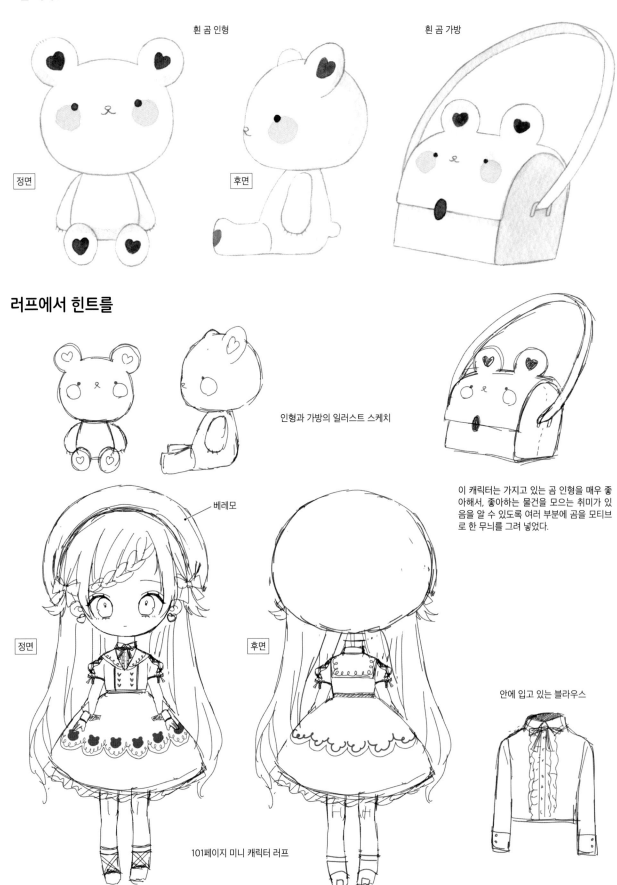

소품 디자인

흰 곰 인형

흰 곰 가방

정면

후면

러프에서 힌트를

인형과 가방의 일러스트 스케치

이 캐릭터는 가지고 있는 곰 인형을 매우 좋아해서, 좋아하는 물건을 모으는 취미가 있음을 알 수 있도록 여러 부분에 곰을 모티브로 한 무늬를 그려 넣었다.

베레모

정면

후면

안에 입고 있는 블라우스

101페이지 미니 캐릭터 러프

PC의 그래픽 툴로 색칠한 컬러 러프

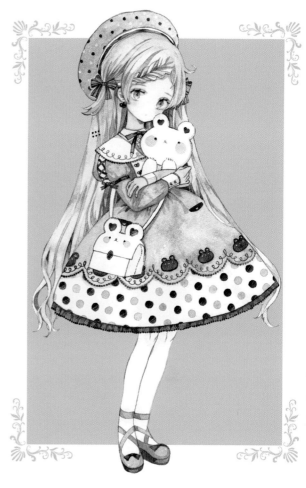

일러스트를 사용한 포스트 카드 디자인

흰 곰을 모티브로 한 다른 작품
곰 등의 동물 형상을 일러스트 속에 담은 예

디지털로 그린 러프 스케치

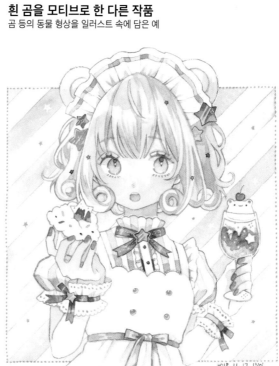

부분 확대. 흰 곰 얼굴이 동 동 뜬 크림 소다를 그렸다. 소녀는 곰 귀가 달린 카추 샤를 착용하고 있다.

『Cream soda bear』

7 「색」에서 아이디어를 얻은 청색 로리타

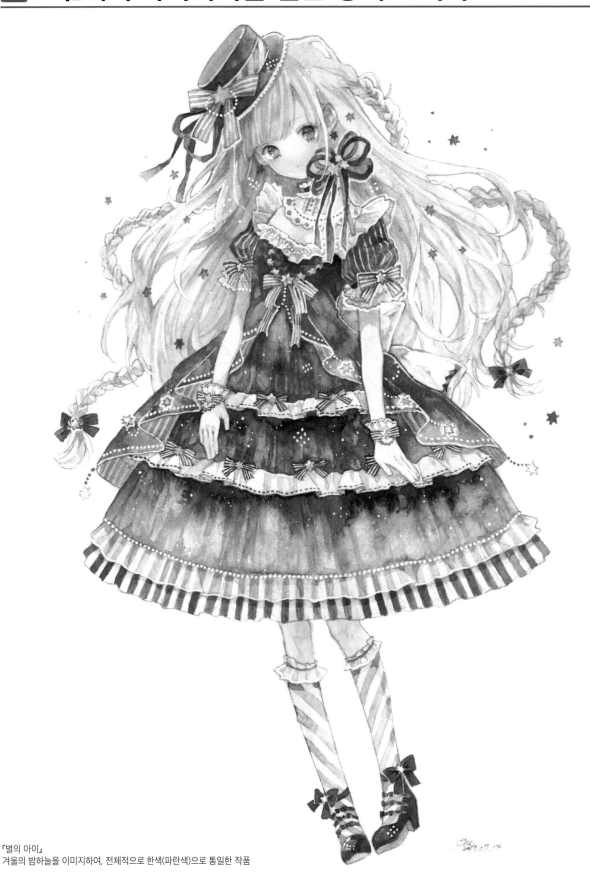

『별의 아이』
겨울의 밤하늘을 이미지하여, 전체적으로 한색(파란색)으로 통일한 작품

미니 캐릭터로 살펴보기

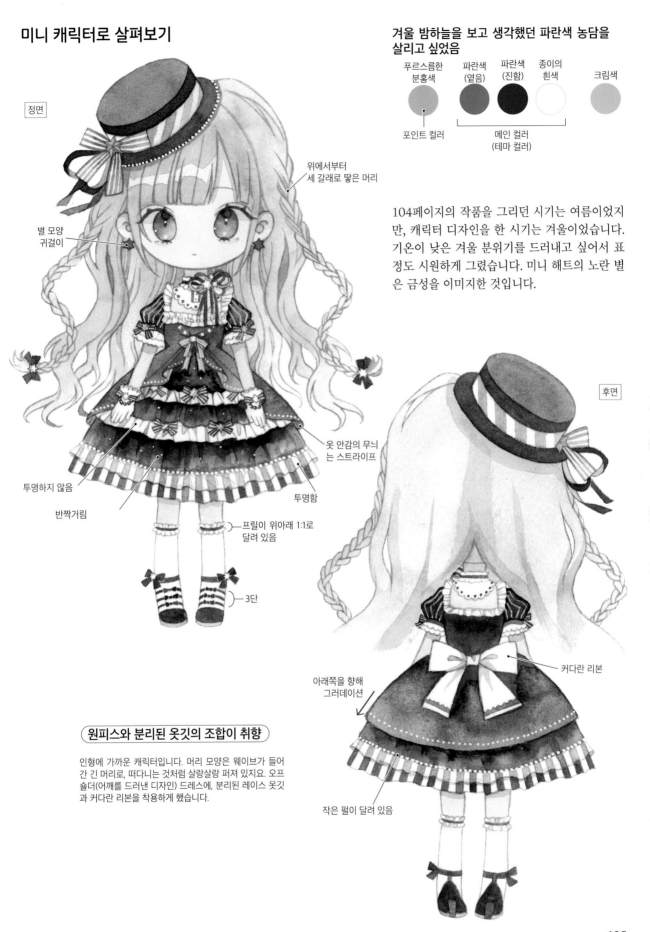

겨울 밤하늘을 보고 생각했던 파란색 농담을 살리고 싶었음

푸르스름한
분홍색

파란색
(옅음)

파란색
(진함)

종이의
흰색

크림색

포인트 컬러

메인 컬러
(테마 컬러)

정면

위에서부터
세 갈래로 땋은 머리

별 모양
귀걸이

104페이지의 작품을 그리던 시기는 여름이었지만, 캐릭터 디자인을 한 시기는 겨울이었습니다. 기온이 낮은 겨울 분위기를 드러내고 싶어서 표정도 시원하게 그렸습니다. 미니 해트의 노란 별은 금성을 이미지한 것입니다.

투명하지 않음

반짝거림

옷 안감의 무늬
는 스트라이프

투명함

프릴이 위아래 1:1로
달려 있음

3단

후면

커다란 리본

아래쪽을 향해
그러데이션

작은 펄이 달려 있음

(원피스와 분리된 옷깃의 조합이 취향)

인형에 가까운 캐릭터입니다. 머리 모양은 웨이브가 들어간 긴 머리로, 떠다니는 것처럼 살랑살랑 퍼져 있지요. 오프 숄더(어깨를 드러낸 디자인) 드레스에, 분리된 레이스 옷깃과 커다란 리본을 착용하게 했습니다.

분리된 옷깃 부분의 디자인

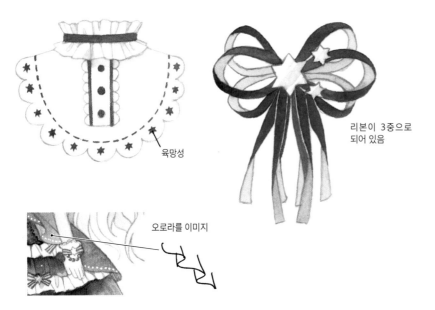

육망성

리본이 3중으로
되어 있음

오로라를 이미지

1 얼굴 부분을 다 그리면, 머리칼과 옷의 푸른 부
분에 그러데이션과 번짐의 농담을 살려 밑칠을
한다. 리본이나 소매의 스트라이프 무늬를 그려
넣는다.

러프에서 힌트를

분리된 옷깃과 리본의 러프

스커트에 볼륨감을 넣어 내부에 공
기를 잔뜩 품고 있는 이미지. 공중에
둥실 떠 있는 듯한 느낌으로 그렸다.

105페이지 미니 캐릭터 러프

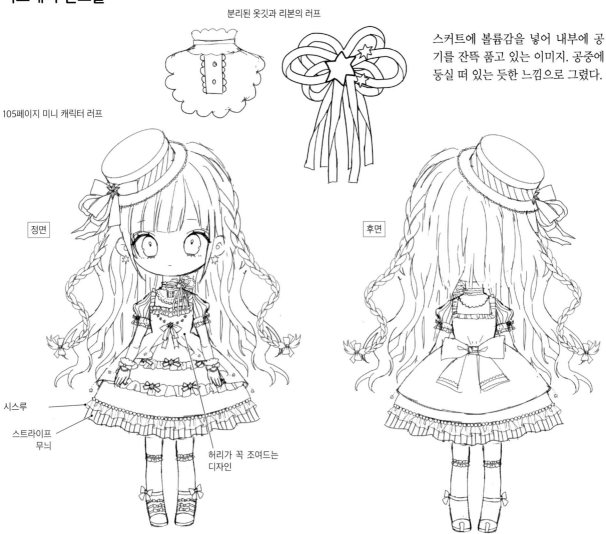

정면

후면

시스루

스트라이프
무늬

허리가 꼭 조여드는
디자인

2 스커트 자락에 스트라이프 무늬를 넣고, 위를 덮는 시스루 프릴을 표현. 팔의 그림자를 진하게 하여 입체감을 드러냈다. 오로라 느낌으로 주름이 지는 곳에 포인트 컬러인 푸르스름한 분홍색을 넣었다.

3 머리칼을 자세히 그리고, 흰 프릴 부분에 그림자를 넣은 상태. 양말과 신발을 칠하고, 세부적으로 밀도를 더해가고 있다. 이다음, 흰 볼펜으로 하이라이트나 점 부분을 더해 그림을 완성한다.

보닛의 **2**가지 종류

79페이지에서는 모자의 종류를 소개하고 있습니다. 위의 작품 『별의 아이』에 나온 미니 해트 말고도 프릴을 잔뜩 사용한 보닛이 있습니다.

> 정면에서 보면 어떤 종류의 보닛인지 알기 어렵지만, 옆에서 보면 차이가 명확해집니다.

> 뒷머리를 땋거나 묶는 등
> … 어레인지가 가능하다.

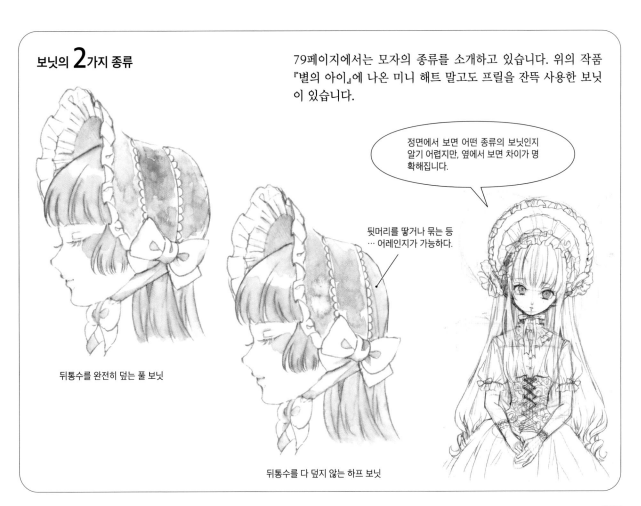

뒤통수를 완전히 덮는 풀 보닛

뒤통수를 다 덮지 않는 하프 보닛

107

8 「단어」에서 아이디어를 얻은 초콜릿 로리타

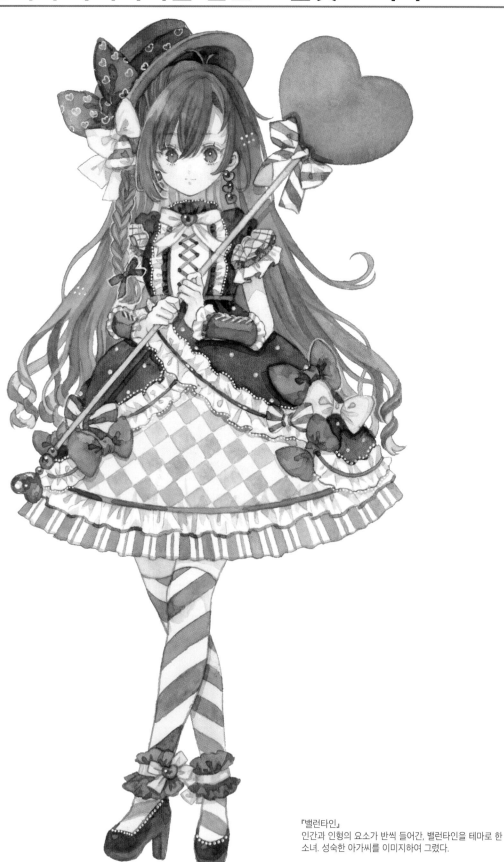

『밸런타인』
인간과 인형의 요소가 반씩 들어간, 밸런타인을 테마로 한
소녀. 성숙한 아가씨를 이미지하여 그렸다.

미니 캐릭터로 살펴보기

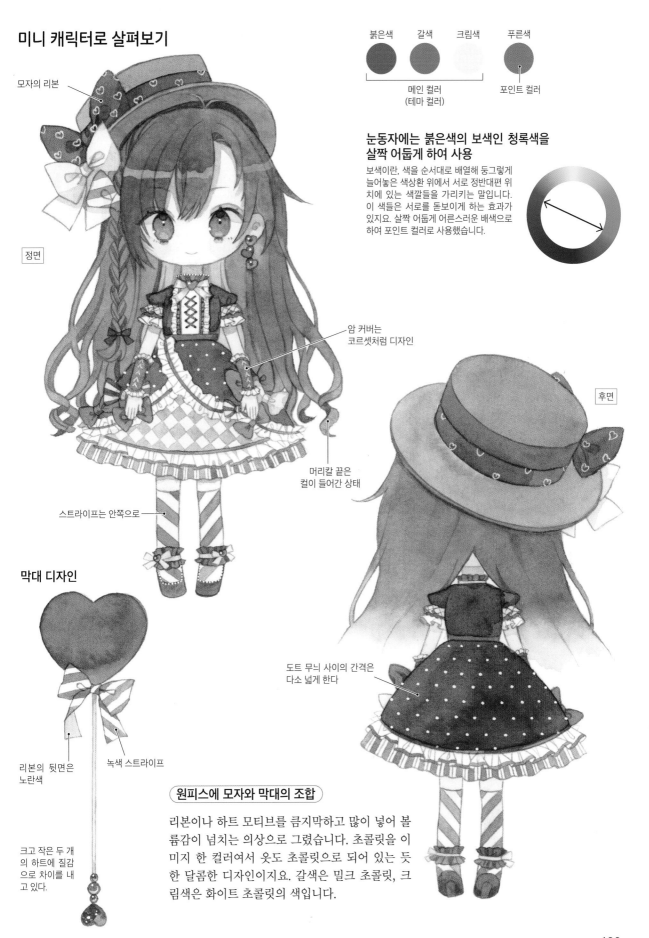

붉은색　갈색　크림색　　푸른색

메인 컬러
(테마 컬러)

포인트 컬러

모자의 리본

정면

눈동자에는 붉은색의 보색인 청록색을
살짝 어둡게 하여 사용

보색이란, 색을 순서대로 배열해 둥그렇게
늘어놓은 색상환 위에서 서로 정반대편 위
치에 있는 색깔들을 가리키는 말입니다.
이 색들은 서로를 돋보이게 하는 효과가
있지요. 살짝 어둡게 어른스러운 배색으로
하여 포인트 컬러로 사용했습니다.

암 커버는
코르셋처럼 디자인

후면

머리칼 끝은
컬이 들어간 상태

스트라이프는 안쪽으로

막대 디자인

리본의 뒷면은
노란색

녹색 스트라이프

크고 작은 두 개
의 하트에 질감
으로 차이를 내
고 있다.

도트 무늬 사이의 간격은
다소 넓게 한다

원피스에 모자와 막대의 조합

리본이나 하트 모티브를 큼지막하고 많이 넣어 볼
륨감이 넘치는 의상으로 그렸습니다. 초콜릿을 이
미지 한 컬러여서 옷도 초콜릿으로 되어 있는 듯
한 달콤한 디자인이지요. 갈색은 밀크 초콜릿, 크
림색은 화이트 초콜릿의 색입니다.

3가지로 된 요소를 배치해 보기

3단 프릴이 달린 소매

장식이 세 개 연이어 달린 귀걸이

굵음

가늚

스트라이프의 두께에 차이를 주어 크림색 바탕에 변화를 주었다.

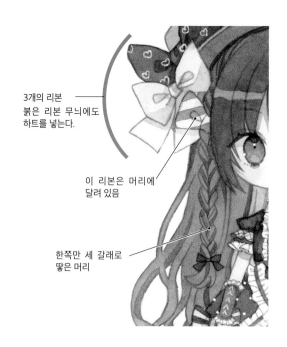

3개의 리본
붉은 리본 무늬에도 하트를 넣는다.

이 리본은 머리에 달려 있음

한쪽만 세 갈래로 땋은 머리

러프에서 힌트를

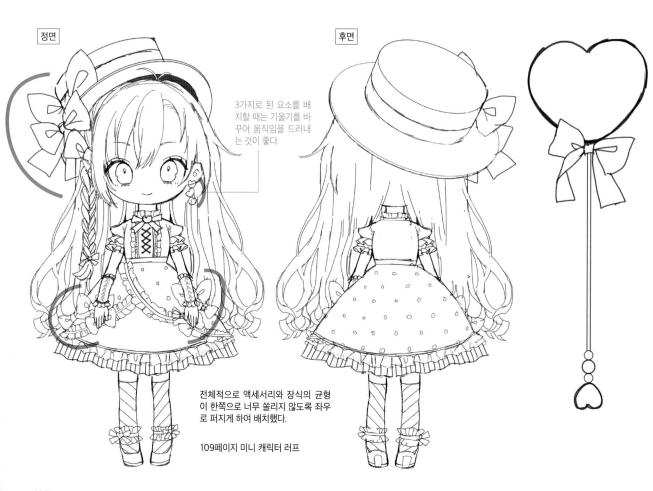

정면

후면

3가지로 된 요소를 배치할 때는 기울기를 바꾸어 움직임을 드러내는 것이 좋다.

전체적으로 액세서리와 장식의 균형이 한쪽으로 너무 쏠리지 않도록 좌우로 퍼지게 하여 배치했다.

109페이지 미니 캐릭터 러프

제4장
게스트 작가의 작품 제작 과정

4

사타 하토코 112~119페이지

호시아카리 아코 120~127페이지

하루노 에코 128~135페이지

사카노 마치 136~144페이지

클래시컬 로리타를 이미지해서 그리기 … (1) 의자에 앉은 자세 사타 하토코

우선 프릴 블라우스와 롱스커트를 입은 세련된 차림을 한 캐릭터가 의자에 앉아 포즈를 취하고 있는 그림입니다. 밑그림은 패널에 붙인 아트 클로스에 연필로 윤곽만 그리는 정도로 그치고, 이제 러프를 참고로 하여 수채화용 화구로 그림을 그려 나갑니다.

퓨어 스퀴럴 브러시 No.000(W) 다람쥐 털 소재의 수채용 붓

하쿠리멘소白狸面相 2호 (Too) 너구리 털 소재로 붓끝이 기다란 면상필

선묘필 (교토 나카사토京都 中里) 대대 중심에 족제비 털, 주변에 말 털을 사용한 붓

수채용 붓 시리즈 7 No.7(W) 콜린스키 세이블 둥근 붓

*호분胡粉 젯소 … 조개껍데기의 분말을 사용한 아크릴 프라이머. 바른 면이 까끌까끌해진다.

견목 아트 클로스에 물을 먹여 패널에 붙이고(배접), 호분 젯소를 조금 두껍게 밑칠한 상태. 연필로 대강 러프를 그렸다.

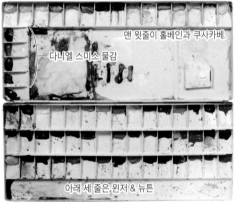

맨 윗줄이 홀베인과 쿠사카베.

다니엘 스미스 물감

아래 세 줄은 윈저 & 뉴튼

65칸 알루미늄 팔레트를 사용하고 있다.

애용하는 물감

하이라이트용의 흰색 아크릴 과슈 gouache(터너)

페인스 그레이 (또는 페인즈 그레이)(W)

코랄 레드(K)

네이플스 옐로 (또는 네이플 옐로우)(W)

타원형 심이 들어간 샤프와 여분의 심. 대만 리버티百代利 제품

선화를 강조할 때 사용하는 색연필 2색(톰보우)

플라스틱 지우개 (톰보우)

① 피부, 머리칼, 옷의 밑칠

세이블 둥근 붓 사용

1 화면의 그림 부분에 넉넉히 칠한 물을 페이퍼 타월로 조절하면서 존 브릴리앙 No.1(H)로 피부를 옅게 칠한다. 뺨이나 입가에 붉은 기가 도는 색을 칠한다. 이마와 턱에는 라일락(H)을 배게 하고, 머리칼에도 색을 얹는다.
붉은 기가 도는 색 : 코랄 레드(K), 셸 핑크(H), 브릴리언트 핑크(H), 로즈 매더 제뉴인(W), 퍼머넌트 카마인(W)
머리칼 색 : 페인스 그레이(W), 데이비스 그레이(H)

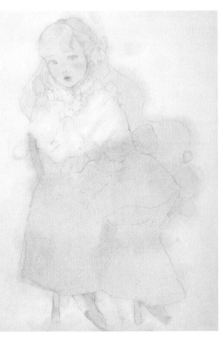

다람쥐 털 붓을 사용

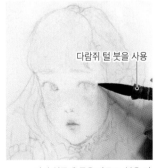

2 다시 얼굴에 물을 바르고, 붉은 기가 도는 색을 점 형태로 얹어 물만 묻힌 붓으로 그러데이션을 한다. 데이비스 그레이(H)를 눈 전체에 옅게 칠한다. 눈동자에 버디터 블루(H)를 사용한다.

3 스커트에 문글로(또는 문글로우)(D)를 옅게 밑칠한다. 머리칼 색에 버디터 블루(H)를 섞어 블라우스의 그림자를 넣고 있다. 그리는 부분에 물을 칠하고, 색을 얹고서 그러데이션하는 방식으로 반복해서 그린다. 드라이어를 대고 말리면서 그러데이션을 넣는다.

선묘필 사용

1

볼록한 윗입술을 또렷하게, 아랫입술은 턱까지 붉은 기가 도는 색(112페이지 참조)을 그러데이션한다. 눈꼬리에도 붉은 기가 도는 색을 얹는다. 앞머리에는 버디터 블루(H)를 엷게 겹칠한다. 코랄 레드(K)와 셀 핑크(H)를 섞어 좌우 눈시울과 이어지도록 콧대를 그린다.

물만 묻힌 붓으로 칠한 색을 밀어낸다

견목 아트 클로스에 칠한 물감은 화면 위에서 이동시킬 수 있습니다. 물만 묻힌 붓으로 밀어내듯 칠하면 색을 벗겨내듯 움직일 수 있지요. 이 방법을 제작 중에 부분적으로 사용하고 있습니다.

① 파란색을 화면에 발라둔다. 색이 없는 쪽에서부터 탄력이 좋은 선묘필에 물을 적셔 문지르듯 색을 밀어낸다.

② 칠한 색이 아래쪽으로 조금씩 이동한다. 견목 아트 클로스는 튼튼해서 붓으로 문질러도 흠이 나지 않는다. 물만 묻힌 붓으로 물감 색을 가볍게 빼내어 제거하는 것도 가능하다.

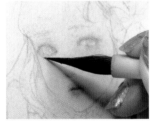

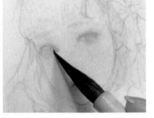

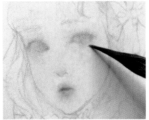

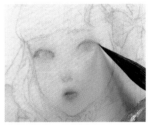

2
얼굴 전체를 존 브릴리앙 No.1(H)과 데이비스 그레이(H)로 살짝 어둡게 한다. 아래쪽 눈꺼풀에 피부 그림자를 칠한다.
피부의 그림자 색 : 코랄 레드(K), 셀 핑크(H), 데이비스 그레이(H)

3
눈 밑이 그늘지게 보이도록 아래쪽 눈꺼풀의 그림자 색을 겹칠하면, 데이비스 그레이(H)를 눈 안에 칠한다.
아래쪽 눈꺼풀의 그림자 색 : 버디터 블루(H), 라벤더(H)

4
눈시울 쪽에 붉은 기가 도는 색으로 점을 얹고, 눈꼬리 쪽은 가장자리를 훑듯 선을 긋는다. 아래쪽 눈꺼풀에도 붉은 기를 더한다.

5
코 아래쪽과 턱에 라벤더(H)로 그림자를 넣는다. 눈꺼풀과 눈꼬리에 붉은 기가 도는 색을 겹칠한다. 바깥쪽에서부터 칠한 물감을 붓으로 누르듯 하여 입의 형태를 작게 조정한다.

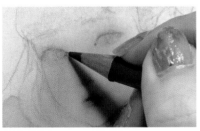

아쿠아 블루(K)

8
눈동자를 아쿠아 블루(K)로 밑칠한다.

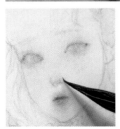

6
붉은 색연필로 눈시울과 눈꼬리에 점을 넣고, 위쪽 속눈썹에는 선을 그린다.

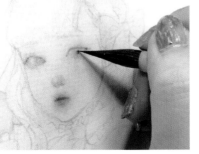

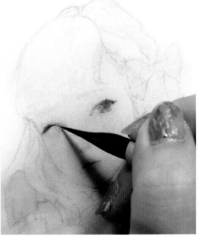

7
콧등은 그냥 두고 주위에 브릴리언트 핑크(H)를 칠하여 형태를 또렷하게 만든다.

9
눈동자 한가운데에 세피아(W)를 넣고, 붓끝을 찌르듯 움직여 그러데이션을 넣는다.

10
세피아(W)로 위쪽 눈꺼풀의 눈꼬리 라인을 그린다. 눈시울에는 선을 넣지 않는다. 눈동자의 윤곽을 붉은 기가 도는 색으로 훑어둔다.

눈에 하이라이트를 넣으면 극적인 변화가 일어난다

얼굴을 물만 묻힌 붓으로 쓰다듬어 번진 눈시울 부분의 색을 녹여 빨아들였습니다. 드라이어로 말리면서 색을 제거하면, 얼굴 전체에 차이니즈 화이트(W)를 옅게 칠하고 눈 부분을 다시 그립니다. 마음에 드는 색과 형태가 나올 때까지 몇 번이고 반복하고 있습니다.

흰색 아크릴 과슈를 사용

물감 튜브에 면상필을 찍어 물감을 묻힌다.

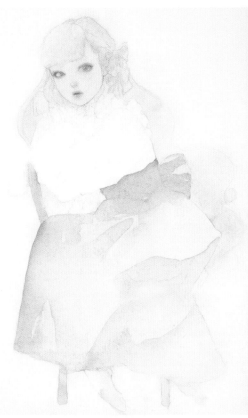

아크릴 과슈는 마르면 내구성이 생기기 때문에 수채 물감을 겹칠해도 괜찮다.

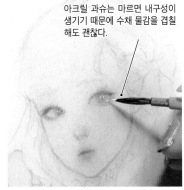
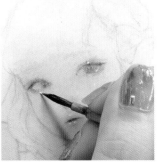

11 먼저 붉은 기가 도는 색으로 눈꺼풀을 다시 칠하고, 위쪽 눈꺼풀 라인을 조정한다. 속눈썹을 샤프로 그려 넣고, 세피아(W)로 얼굴의 윤곽을 넣어 완성도를 높이면 눈동자와 입술에 하이라이트를 넣는다. 아래쪽 눈꺼풀 안쪽을 빛나게 하면 눈이 구체로 보이게 된다.

12 입술과 눈이 완성되어 간다. 다음에는 머리칼 등에도 각각의 색을 겹칠한다.

③ 머리칼과 리본, 옷 겹칠하기

1 리본에 옅은 로즈 매더 제뉴인(W)을 겹칠하여 조금씩 색조를 진하게 만든다.

2 세피아(W)와 데이비스 그레이(H)를 섞어서 가느다란 선을 긋듯 앞머리를 그린다.

3 정수리 부분도 머리칼 흐름에 맞추어 색을 넣는다.

4 칠한 색을 물만 묻힌 붓으로 희석하여 너무 세밀해진 부분을 그러데이션한다.

5 페인스 그레이(W)와 데이비스 그레이(H)로 등 뒤쪽의 머리칼을 그린다. 한 번 그린 블라우스의 주름과 프릴은 차이니즈 화이트(W)로 덮어버리듯 칠했기 때문에 머리칼과 같은 회색 혼색으로 다시 그려 넣는다. 몇 번이나 그러데이션을 넣어 그리면서 형태를 충실하게 표현한다.

6 리본에 그림자를 넣는다. 로즈 매더 제뉴인(W)과 마스 바이올렛(H)를 섞어 겹칠한다.

7 매듭 부분의 주름을 잡는다.

8 머리칼을 겹칠한다. 머리 가르마 부분은 아주 가는 선으로 그린다.

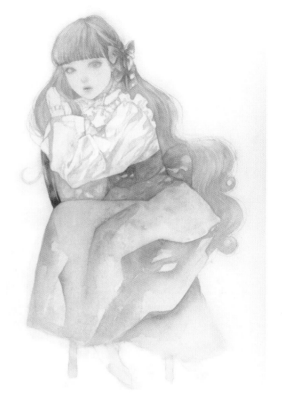

9 등 뒤에 드리워진 긴 머리칼에 그림자를 넣는다.

10 스커트에 큼지막한 그림자를 넣고, 허리와 그 뒤편의 리본을 세부적으로 칠한다. 의자 부분도 칠한다.
스커트의 색 : 문글로(D), 미네랄 바이올렛(H), 버디터 블루(H), 페인스 그레이(W)

<div>*완성 작품은 5페이지</div>

4 강약을 조절해 세부를 묘사하고 완성

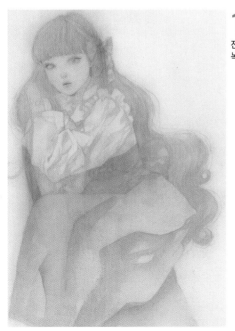

1 전체적으로 호분 젯소를 옅게 녹인 것을 칠한 상태.

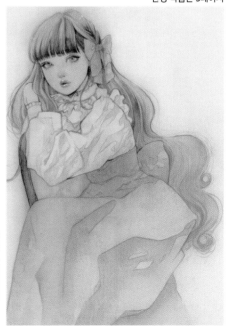

2 페인스 그레이(W)로 윤곽과 옷의 주름을 그리고, 마스 바이올렛(H)로 리본 테두리를 그렸다. 뒷머리의 윤곽은 일부러 흐리게 놔두었다. 의자 등의 세부적인 부분도 그려서 그림을 완성한다.

<div>115</div>

클래시컬 로리타를 이미지해서 그리기 … (2) 얼굴 확대 사타 하토코

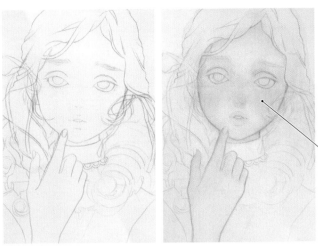

두 번째 일러스트는 몸짓과 표정에 초점을 맞추고 얼굴을 확대하여 그립니다. 견목 아트 클로스(5페이지 참조)를 물 먹인 패널에 붙이고, 호분 젯소를 살짝 두껍게(만졌을 때 손에 가루가 묻을 정도로) 발라 준비합니다.

*제작 과정의 사진은 작가 자신이 촬영한 것임

어린 표정 만들기

뺨에서 제일 붉은 부분이 한가운데보다 살짝 아래에 오게 하면 표정이 앳되어 보인다.

2 일러스트 전체에 존 브릴리앙 No.1(H)를 얹어 피부색을 칠한다. 진하게 녹인 코랄 레드(K)로 윤곽을 잡은 다음, 뺨과 손가락의 발그스름한 부분, 머리칼이 돋아난 곳의 그림자를 칠한다.

1 호분 젯소가 마르면 트레이싱지(먹지)를 이용하여 러프에서 선화를 트레이싱한다.

[1] 피부를 밑칠하고 각 부분으로

*트레이싱지는 트레이싱한 선이 물에 녹는 수성 먹지, SUPER CHACOPAPER 디자인용(회색)을 사용했다

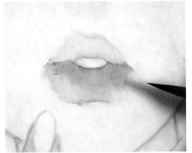

3 입술의 베이스가 되는 색으로 로즈 매더 제뉴인(W)을 얹는다.

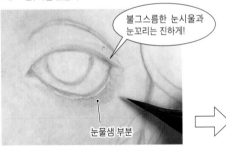

불그스름한 눈시울과 눈꼬리는 진하게!

눈물샘 부분

4 움푹 들어간 쌍꺼풀과 눈물샘에 마스 바이올렛(H)으로 그림자를 넣고, 아래쪽 눈꺼풀의 점막 부분에는 로즈 매더 제뉴인(W)과 셸 핑크(H)를 섞은 색을 넣는다.

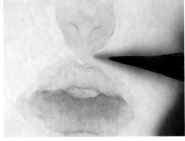

6 코의 형태는 붉은 기가 도는 색으로 그리고, 라벤더(H)로 옅은 그림자를 넣는다.

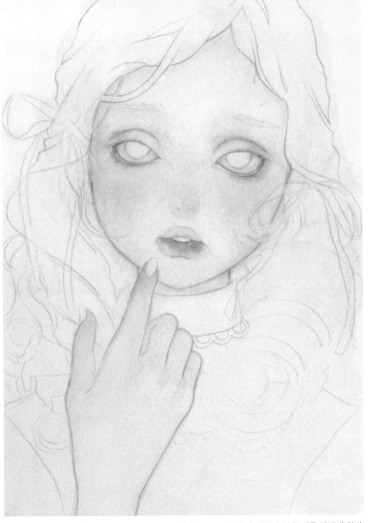

5 셸 핑크(H), 브릴리언트 핑크(H), 존 브릴리앙 No.1(H)을 섞어 피부의 붉은 기를 강하게 한다. 윤곽 바깥쪽에서 안쪽을 향해 그러데이션을 넣으면 피부가 더욱 부드럽게 보인다.

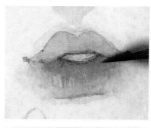

8 입술에는 세로 주름을 그려 넣는 것처럼 로즈 매더 제뉴인(W)을 겹칠한다.

7 위쪽 눈꺼풀의 아이라인과 쌍꺼풀 라인을 세피아(W)로 그린다.

9 눈동자 주변을 코랄 레드(K)로 테두리를 그린 다음, 옅은 그래스 그린(K)으로 칠한다.

10 중앙에 버디터 블루(H)로 원을 그린다. 이 중앙이 눈의 동공이 되는 부분, 바깥쪽이 홍채가 된다.

홍채에는 선을 방사형으로 넣습니다.

1 세피아(W)를 옅게 녹여 그래스 그린 부분과 버디터 블루 부분에 제각각 테두리를 그려준다.

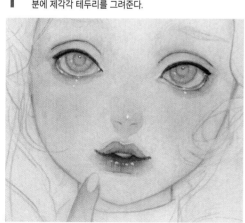

2 하이라이트로는 흰색 아크릴 과슈를 얹고, 코랄 레드(K)로 테두리를 쳐서 빛을 강조한다.

3 속눈썹을 그리기 전에 눈을 확대한 모습. 샤프로 선을 그어둔다.

2 얼굴 그리기

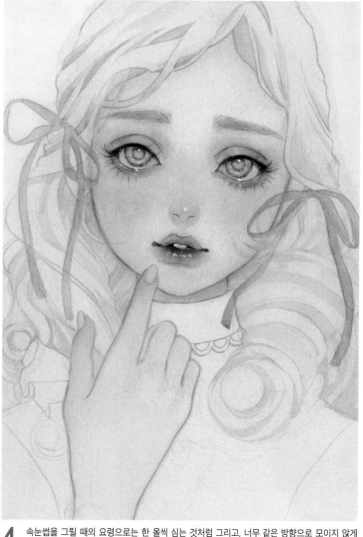

4 속눈썹을 그릴 때의 요령으로는 한 올씩 심는 것처럼 그리고, 너무 같은 방향으로 모이지 않게끔 그리고, 아래 속눈썹은 부분적으로 다발을 만드는 것처럼 그린다는 세 가지 중요 포인트를 들 수 있다. 마스카라를 칠한 속눈썹 사진을 검색하여 자세히 관찰하면 묘사에 도움이 된다. 머리칼과 리본의 베이스로는 네이플스 옐로(W), 리본과 속눈썹에는 그린 골드(W)를 사용한다.

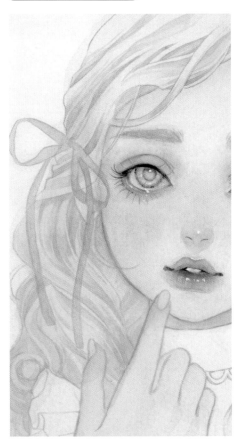

머리칼은 전체적으로 너무 세밀하게 묘사하면 그림이 칙칙해질 수 있으므로 머리 윗부분은 너무 자세히 묘사하지 않도록 주의했습니다.

2 거기에 머리칼의 흐름을 그려 넣는다. 데이비스 그레이(H), 버디터 블루(H), 페인스 그레이(W)를 사용했다.

1 머리의 베이스 색이 다 마르면 위에서부터 데이비스 그레이(H)로 커다란 그림자를 칠한다.

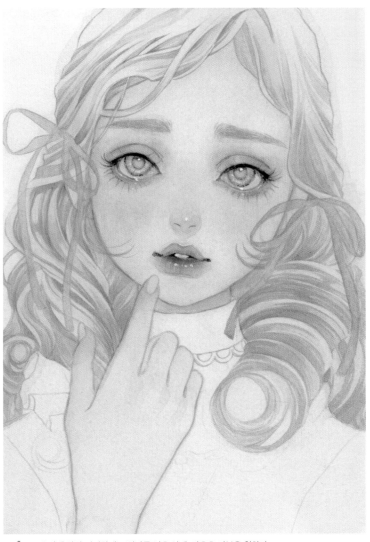

3 밝은 머릿단이 드러나도록 전후 관계를 잘 따져서 그림자를 겹칠한다.

4 느슨하게 말린 머리칼에 그림자를 넣은 상태. 다음은 리본을 칠한다.

1 옷의 윤곽은 데이비스 그레이(H)로 테두리를 그리고, 전체적으로는 그린 아파타이트 제뉴인(D)을 칠해서 같은 색으로 그림자를 넣는다. 부드러운 천이 아니라 살짝 뻣뻣한 질감의 천으로 표현하고 싶었기 때문에 주름은 직선적으로 칠한다. 그린 아파타이트 제뉴인은 붉은 입자가 뿌려져 있는 물감이어서 별도로 다른 색을 사용하면 뭉치기 쉬울 것 같아 한 가지 색으로만 칠했다. 물감이 자연히 분리돼서 복잡한 녹색으로 보이게 된다.

5 그린 골드(W)와 윈저 그린 블루셰이드(W)를 섞어 리본을 진하게 칠한다. 한 번 칠하고 물로 그러데이션을 넣은 다음에 더욱 진하게 그려서 그러데이션 효과를 살렸다.

2 블라우스의 흰 부분에는 데이비스 그레이(H), 페인스 그레이(W)를 섞어 그림자를 넣는다. 목 바로 아래에 생긴 그림자 가장자리에는 엷은 페릴렌 마룬(W)의 붉은 색을 넣었다.

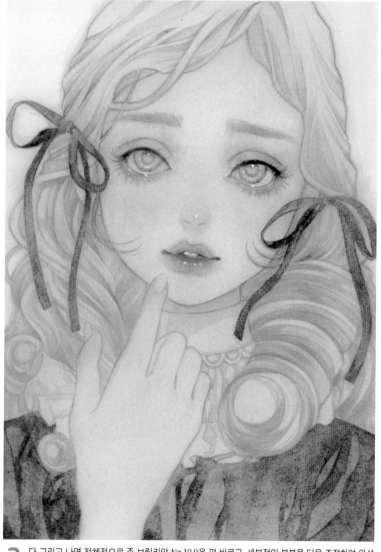

3 다 그리고 나면 전체적으로 존 브릴리앙 No.1(H)을 펴 바르고, 세부적인 부분을 더욱 조정하여 완성한다.

*완성 작품은 5페이지.

밀리터리 로리타를 이미지해서 그리기

호시아카리 아코

테마, 외모와 성격, 그리고 테마 컬러라는 세 가지 요소에서 캐릭터를 설정합니다. 그후 러프화를 그리고 디지털로 배색을 고려합니다. 선화를 그리면 수채화지를 물에 적시고 2번 밑칠을 하여 분위기를 잡아둡니다.

PC의 그래픽 툴로 만든 러프 선화

애용하는 물감

존 브릴리앙
No.2(H)

수채화지에 선화를 그리고, 존 브릴리앙 No.1(H), 존 브릴리앙 No.2(H), 셀 핑크(H), 버밀리온 휴(H)를 섞은 색을 배게 하여 밑칠한 것.

워터포드 수채화지 블록을 사용

라벤더(H)

페인스 그레이
(코트만 W)

◀ 수채 물감 컬러 차트. 실제로 화면에 칠했을 때의 색조를 잘 알 수 있도록 밑칠한 수채화지에 색 견본을 만들었다.

3/0호

0호

2호

▲ 캠론 프로 플라타 630(아르테쥬)를 사용. 나일론 털로 된 둥근 붓으로, 아주 가는 선을 그을 수 있다는 점(붓끝이 잘 모임)과 수분량이 적절하여 다루기 쉬워 애용하고 있다. 가느다란 것부터 두꺼운 것까지 5개 정도 준비한다.

① 피부의 혈색과 그림자를 그러데이션하기

존 브릴리앙
No.1(H)

1 물을 머금은 붓으로 존 브릴리앙 No.1(H), 존 브릴리앙 No.2(H), 셀 핑크(H)를 찍는다.

2 3가지 물감을 섞은 색으로 손목에 피부색을 붓으로 칠한다. 색이 살짝 진하면 티슈로 눌러 여분의 물감을 빨아들인다.

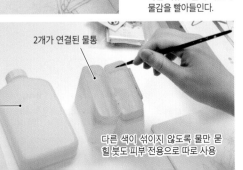

2개가 연결된 물통

물을 옮기기 위한 수통. 폴리에틸렌 재질로 물통 안에 쏙 넣어서 수납할 수 있다.

다른 색이 섞이지 않도록 물만 묻힐 붓도 피부 전용으로 따로 사용

물만 묻힌 붓

3 같은 혼색으로 좌우의 뺨을 동그랗게 칠하면, 물만 묻힌 붓으로 희석하여 그러데이션 한다. 얼굴의 윤곽에서 튀어나와도 괜찮으니 둥그렇게 칠하자.

물만 묻힌 붓

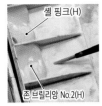

셀 핑크(H)

존 브릴리앙 No.2(H)

4 셀 핑크(H)와 존 브릴리앙 No.2(H)를 붓에 묻히고 왼쪽 무릎을 칠한다. 그런 다음 물만 묻힌 붓으로 색을 희석한다.

셀 핑크(H)

존 브릴리앙 No.2(H)

5 아까와 같은 두 색을 사용하여 오른쪽 무릎에도 피부색을 칠하고 물만 묻힌 붓으로 그러데이션을 넣는다.

라일락(H)

6 존 브릴리앙 No.2(H)과 라일락(H)을 섞어 피부 그림자 색을 만든다.

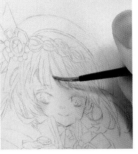

7 앞머리 틈새에 드리우는 그림자 색을 칠한다. 그 후에 티슈로 눌러 여분의 물감을 닦아낸다.

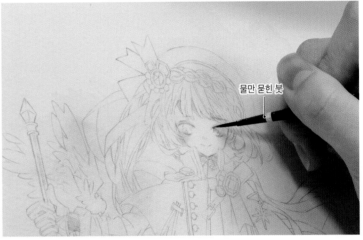

물만 묻힌 붓

8 눈꺼풀에 칠한 그림자 색은 물만 묻힌 붓으로 그러데이션하여 눈꼬리와 눈시울이 옅은 색을 띠도록 조정한다.

9 목, 손목, 무릎에도 같은 그림자 색을 겹칠하고, 물만 묻힌 붓으로 그러데이션한 상태. 다음에는 의상의 밝은 부분부터 색칠해 나간다.

2 가장 밝은 부분부터 칠하기

라이트 그레이(S)

1 흰 케이프의 그림자 색을 만든다.
흰옷의 그림자 색 : 라벤더(H), 라일락(H), 라이트 그레이(S)를 섞음

여기

2 케이프 부분에서 오른쪽 어깨를 그러데이션하면, 왼쪽 어깨의 그림자를 칠한다. 2호 둥근 붓을 사용했다. 색칠한 그림자 색을 티슈로 눌러 물감을 흡수하여 옅은 색조로 만든다. 색이 밝은 부분부터 순서대로 칠해 나갈 것이므로 흰옷의 그림자부터 색을 입힌다.

테마 컬러 : 라이트 그레이(S)
서브 컬러 : 페인스 그레이(코트만 W), 옐로 오렌지(G)

일러스트를 그릴 때는 반드시 테마 컬러와 서브 컬러를 3~5색 정도 정합니다. 색의 명도와 가능한 난색→한색의 순서로 색칠하기 때문에 배경 등도 인물과 함께 그릴 때가 많습니다.

3 천끼리 포개져서 생기는 그림자를 조심스럽게 칠한다. 먼저 칠한 옅은 색 부분에 그림자를 겹칠하고 나서, 다른 부분에도 그림자를 넣는다. 농도 조정, 속건성, 독특한 번짐 효과를 내기 위해 티슈로 누르는 수법을 자주 사용하고 있다.

4 케이프가 스커트에 떨구는 그림자를 칠하면, 티슈로 눌러 옅은 색조로 만든다. 그 위에 플리츠 스커트의 그림자를 겹칠해 나간다. 장식끈 등에도 그림자를 칠한다.

"명도 … 색의 밝음의 정도
"난색과 한색 … 색을 봤을 때 따듯한 느낌을 주는지 차가운 느낌을 주는지로 색조를 나눈 것.

6 비둘기의 날개 부분에 물을 많이 넣은 라이트 그레이(S)를 칠해둔다.

7 라이트 그레이(S)색 하프 팬 물감을 붓에 찍어 젖은 부분에 진한 색을 배어들게 하듯 칠한다.

5 스커트 주름에도 페인스 그레이(코트만 W)로 그림자를 넣고, 부분적으로 티슈를 눌러주어 색조를 옅게 만든다. 그림자 색을 농담 효과가 있게 그러데이션으로 칠한다.

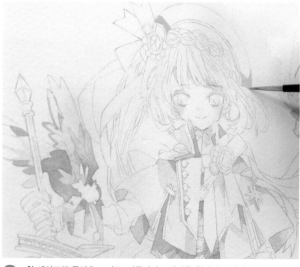

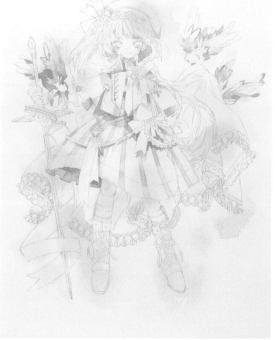

8 흰 케이프와 플리츠 스커트, 비둘기의 그림자를 칠하면 모자의 그림자 부분도 칠해둔다.

9 옷자락의 그림자는 페인스 그레이(코트만 W)과 존 브릴리앙 No.1(H)을 섞어 칠한다.

3 옷자락을 칠한다. 플리츠의 톡 튀어나온 부분에 밝은 노란색을 얹는다.

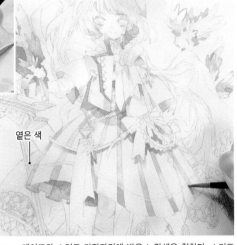

옅은 색

1 서브 컬러로 고른 색을 혼색하여 만든다.
밝은 노란색 : 버밀리온 휴(H), 셸 핑크(H), 옐로 오렌지(G)

4 옅은 색 부분은 티슈로 눌러 만든다. 농담에 변화를 주며 칠한다.

2 케이프와 스커트 가장자리에 밝은 노란색을 칠한다. 스커트 옷자락은 주름 사이에 묻히도록 색을 얹는다. 옷자락이 돌아서 들어간 부분은 티슈로 눌러 옅은 색으로 만든다.

5 머리칼에 케이프 색과 같은 그레이를 칠한다. 우선 앞머리 틈새에 생기는 그림자부터 0호 붓으로 그려 나간다.

6 앞머리의 밝은 하이라이트 부분만을 남기고, 색을 조금씩 겹칠한다. 그레이 색이 옅은 부분은 티슈로 눌러 만든 부분이다.

7 앞머리의 색이 옅은 부분에 겹칠을 하여 농담의 변화를 만들어 낸다. 피부색이 투명하게 보이는 부분은 머리칼의 투명감 표현에 도움이 된다.

8 머리칼 부분에 그레이를 고이도록 칠하고, 닦아내어 옅은 색으로 만든다. 옅은 부분에 겹칠을 반복해 나간다.

9 웜 그레이(S) 하프 팬 물감을 붓으로 찍고 존 브릴리앙 No.1(H) 등과 섞어서 그레이 색조에 변화를 주어 땋은 머리 부분을 칠한다.

10 라벤더(H)를 섞어 푸른 기가 도는 그레이로 머리칼의 그림자를 칠한다.

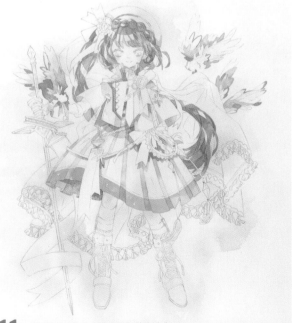

11 머리칼과 비둘기의 날개 등을 칠한 상태.

1 버클의 금속 부분을 피해서 벨트 부분에 어두운 그레이를 칠한다. 칠한 색을 닦아내면서 농담 효과를 주어 벨트를 입체적으로 보이게 만든다.

2 어두운 노란색으로 장식 부분의 테두리를 넣는다.
어두운 노란색 : 옐로 오렌지(G), 라일락(H). 버밀리온 휴(H), 번트 엄버(H)를 섞음.

페인스 그레이(코트만 W), 로우(로) 엄버(K), 번트 엄버(H)를 섞어 어두운 그레이 색을 만듭니다. 그레이에 변화를 주기 위해서 페인스 그레이에 라벤더(H)나 라이트 그레이(S)를 섞은 색조도 사용하고 있습니다. 푸른 기가 도는 어두운 그레이는 페인스 그레이에 프러시안 블루(G)와 미네랄 바이올렛(H)를 섞어 만들었습니다. 그리기 초반에는 밝은 회색이나 밝은 노란색부터 칠하고, 점차 명도가 낮은 색을 칠해봅시다.

3 다리 부분의 벨트에도 어두운 그레이를 칠한다. 부츠의 둥그스름한 부분을 따라 섬세한 터치를 넣듯 벨트 부분을 색칠한다.

4 부츠의 스트랩 벨트를 칠하고 나서 신발 바닥도 칠한다.

5 옷깃 부분이나 리본 등에 푸른 기가 도는 그레이로 그러데이션한다.

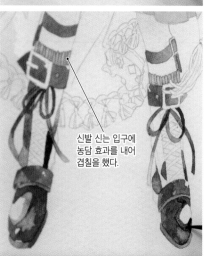

신발 신는 입구에 농담 효과를 내어 겹칠을 했다.

6 부츠는 매듭지어 묶은 끈부터 칠하고, 측면과 발끝 부분을 그려 나간다. 푸른 기가 도는 어두운 그레이로 밝은 부분만 남기고 칠한다.

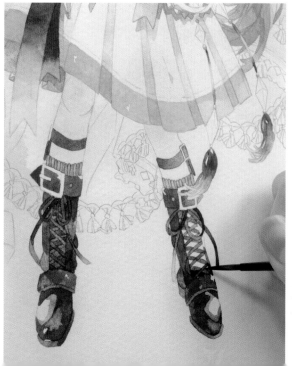

7 부츠의 엮어 올린 끈 부분을 칠하고, 다 마르면 측면과 엮어 올린 끈 틈새에도 색을 넣는다.

리본은 물만 묻힌 붓을 사용하여
그러데이션한다.

 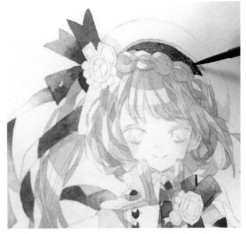

8 장갑 부분을 푸른 기가 도는
어두운 그레이로 밑칠하고 티
슈로 누른다.

9 밑칠이 다 마르면 농담 효과를
주면서 형태를 따라 겹칠한다.

10 장갑을 밑칠하면서 모자 가장자리에도 색을 넣는다.

 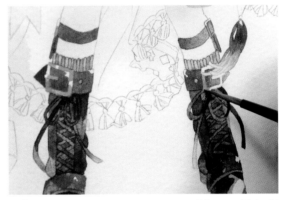

11 어두운 노란색으로 금빛 장식 부분에 그림자를 넣는다.

12 부츠의 버클에 달린 고정쇠 등을 어두운 노란색으로 묘사한다. 전부
다 칠하지 말고 하이라이트 부분은 남겨둔다.

13
페인스 그레이(코트만 W)에 존 브
릴리앙 No.1(H)을 섞어서 망토 안
쪽을 칠한다. 태슬(술 장식) 틈새
도 꼼꼼하게 색으로 메운다. 넓은
면적에는 먼저 물부터 칠하고 마
르기 전에 그레이를 얹어 번짐 효
과를 만들어낸다.

14
단추 등에도 그림자를 넣은 상태.
다양한 변화를 보이는 그레이 색조
에 의해 의상과 머리칼, 배경의 비
둘기가 드러나기 시작했다.

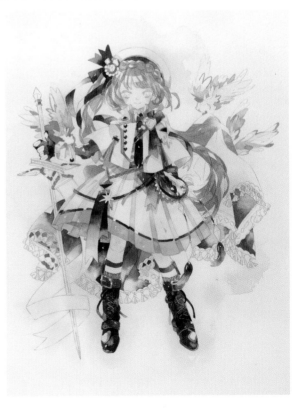

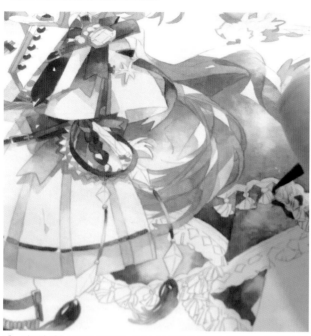

2 눈동자에 파란색을 밑칠한다. 오른쪽 눈은 티슈로 눌러 옅은 색으로 만든 상태. 버디터 블루(H)와 모나스트랄 블루(K)를 섞어 사용한다.

3 눈동자 윗부분에 겹칠한다. 이다음에 샤프로 눈꺼풀 라인을 그려 조정한다.

4 눈동자 위에 파란색을 떨구듯 얹어 진한 색으로 만든다.

1 망토의 태슬 주변을 겹칠한다. 페인스 그레이(코트만 W), 라벤더(H), 라이트 그레이(S)를 섞은 어두운 그레이를 사용한다.

5 보석에 부분적으로 파란색을 밑칠하고 나서 별 모양 주변에도 파란색을 칠한다.

6 물만 묻힌 붓으로 파란색을 주변으로 희석하여 그러데이션한다.

8 은색(백금색) 물감으로 눈에 하이라이트를 넣는다.

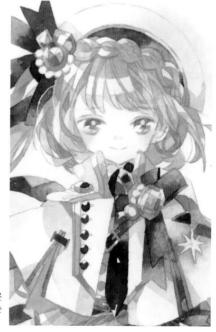

7 검 손잡이의 장식 부분을 그린다. 페인스 그레이(코트만 W), 피치 블랙(H), 라벤더(H)를 사용한다.

9 보석의 밑칠이 다 마르면 밝은 면만 남기고 겹칠하여 빛나는 효과를 낸다.

쿠레타케吳竹의 스타리 컬러즈(Starry Colors) 안채顔彩 물감 6색 세트. 금색계의 메탈릭 컬러인 청금색, 적금색, 황금색, 분홍빛 금색, 옅은 금색, 백금색이 한 세트로 되어 있다.

10 망트의 태슬 색을 선택한다. 태슬의 그림자 색은 라이트 그레이(S)와 라벤더(H)를 섞어 사용했다. 태슬 표면에는 적금색과 청금색을 칠한다.

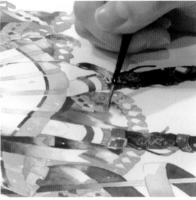

11 태슬에 금색을 2색을 칠한다. 바로 앞에 오는 밝은 부분은 청금색. 부분적으로 하이라이트를 만들면서 칠하도록 한다.

12 그림자 부분에 적금색을 칠한다.

13 그림자 색의 옅은 그레이와 자연스럽게 이어지도록 금색으로도 농담 효과를 만들어 나간다.

*완성 작품은 7페이지

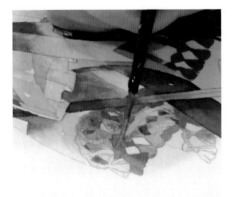

14 그림자의 범위에 청금색을 칠한다.

15 앞머리와 모자 등을 샤프로 선화를 가필해서 마무리를 짓는다.

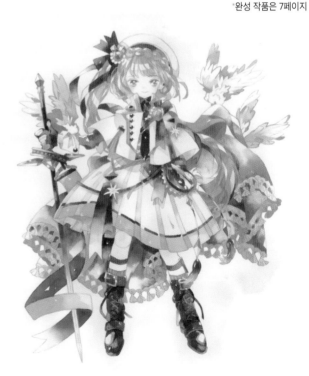

16 무기와 배경의 비둘기, 의상 장식 등에도 겹칠을 하여 완성한다.

중화풍 로리타를 이미지 해서 그리기

하루노 에코

러프를 수채화지에 트레이싱하여 피부 부분부터 색칠합니다. 선화를 또렷하게 만들기 위해 붓의 선만이 아니라 코픽 멀티 라이너(0.3mm) 브라운과 블랙도 사용하고 있습니다.

*제작 과정의 사진은 작가 자신이 촬영한 것임. 이후, 코픽 멀티 라이너를 줄여 「멀티 라이너」라고 기술.

1 피부와 눈을 밑칠하고 세부 묘사로

물만 묻힌 붓

1 뺨과 이마의 그림자가 질 부분에 존 브릴리앙 No.1(H)을 얹는다.

2 다 마르면 두 색을 섞어 피부 그림자 색을 얹고 물만 묻힌 붓으로 부드럽게 톡톡 두드려 그러데이션 한다. 존 브릴리앙 No.1(H)의 양을 더 많게 섞어 전체적으로 피부의 핏기를 칠한다.
피부의 그림자 색 : 존 브릴리앙 No.1(H) + 버밀리온 휴(H)

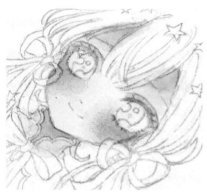

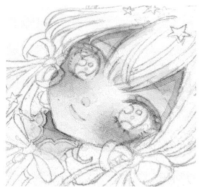

3 완전히 다 마르면 더욱 붉은 기를 강하게 하고 싶은 부위에 버밀리온 휴(H)의 양을 많이 넣은 피부 그림자 색을 얹어 아까처럼 그러데이션을 넣는다.

4 버밀리온 휴(H)로 그림자를 겹칠한다. 코의 그림자와 입술은 물을 많이 넣어 연하게 한 프레시 핑크(K)를 사용한다.

5 마르면 브라운 멀티 라이너로 선화를 따라 그린다.

6 수성 색연필로 뺨의 홍조를 그린다. 까렌다쉬 플리즈마로의 잉글리시 레드를 사용한다.

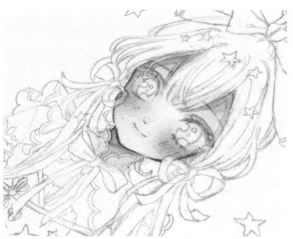

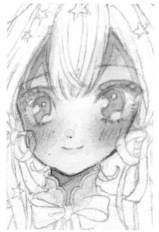

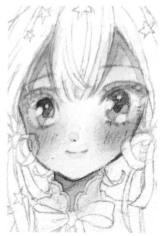

7 피부 부분이 완성되었다. 이처럼 팔레트 위가 아니라 종이 위에서 색을 섞을 때가 많다.

8 눈동자 전체를 아쿠아 블루(K)로 밑칠한다.

9 눈동자의 그림자를 코발트 블루 딥(W)으로 겹칠한다.

 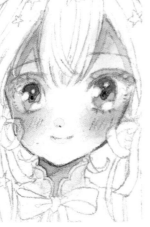 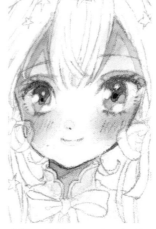 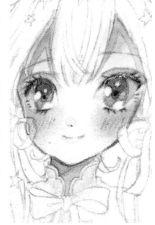

10 지금 상태라면 그림자만 도드라져 보인다. 눈동자 색에 투명감을 주기 위해 9에서 칠한 물감이 다 마르기 전에 라벤더 블루(K)를 톡톡 얹는다.

11 눈동자의 중심을 프러시안 블루(H)로 그린다.

12 라벤더 블루(K)와 코발트 블루 딥(W)을 섞은 색으로 속눈썹을 칠한다. 샤프로 선화를 따라 다듬는다.

13 라벤더 블루(K)로 흰자위 부분에 그림자를 넣고, 마르면 브라운 멀티 라이너를 사용하여 속눈썹을 더욱 강조한다(위쪽 속눈썹은 검은색, 아래쪽의 속눈썹은 갈색).

옷깃과 손 부분도 얼굴과 동시에 진행하기

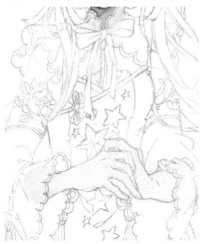 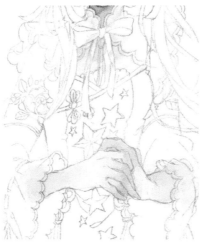 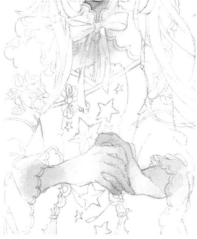

14 물을 넉넉히 넣어 옅게 만든 존 브릴리앙 No.1(H)을 얹는다. 소매 입구에도 겹치도록 칠해둔다.

15 다 마르면 얼굴과 똑같이 피부 그림자 색을 얹고, 물만 묻힌 붓으로 그러데이션을 넣는다. 존 브릴리앙 No.1(H)의 양을 많이 해서 색을 섞는다.

16 완전히 다 마르면 더욱 붉은 기를 강하게 하고 싶은 부위에 버밀리온 휴(H)의 양을 많이 넣은 피부 그림자 색을 얹어 아까처럼 그러데이션을 넣는다.

선의 색으로는 버밀리온 휴(H)를 사용

17 마르면 버밀리온 휴(H)로 그림자를 겹칠한다.

18 그림자로 칠한 물감이 마르기 전에 포인트 컬러로 라벤더 블루(K)를 부분적으로 얹는다.

19 브라운 멀티 라이너와 붓으로 선화를 따라 그린다.

129

2 머리칼을 밑칠하고 다시 겹칠

1 전체적으로 존 브릴리앙 No.1(H)을 얹는다.

2 라벤더 블루(K)와 아쿠아 블루(K)로 밑칠을 한다. 이 시점에서 색을 얹고 싶은 부분, 희게 남기고 싶은 부분을 의식해서 칠한다.

3 페인스 그레이(W)를 옅게 얹는다. 검은 머리라고 해도 갑자기 진한 색을 넣는 것이 아니라 옅은 색을 겹쳐서 점점 진하게 만들어 나가는 것이 좋다.

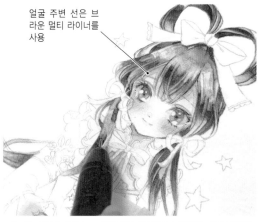

얼굴 주변 선은 브라운 멀티 라이너를 사용

4 다 마르면 페인스 그레이(W)로 머리칼을 묘사한다. 색을 「칠한다」라기 보다는 연필 등으로 「쓴다」는 이미지로 가느다란 선을 겹쳐 나간다. 이 타이밍에서 별 모양 머리 장식에 옐로 티타네이트(W)의 노란색으로 밑칠을 한다. 블랙 멀티 라이너로 선화와 머리칼을 더욱 세밀하게 묘사한다.

별 모양 장식도 주변과 비교해서 색이 약해졌기 때문에 옐로 티타네이트(W)를 겹칠합니다.

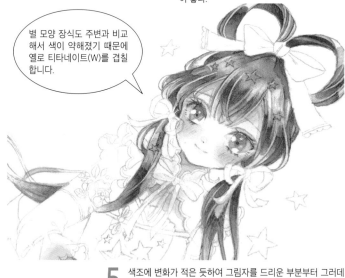

5 색조에 변화가 적은 듯하여 그림자를 드리운 부분부터 그러데이션하는 것처럼 아쿠아 블루(K)와 코발트 블루 딥(W)을 얹는다. 화이트를 넣어 전체를 살피면서 부족한 부분에 멀티 라이너로 선이나 윤곽의 선화를 그려 넣는다.

종이 위에서 색을 섞기 때문에 팔레트는 별로 더러워지지 않는다

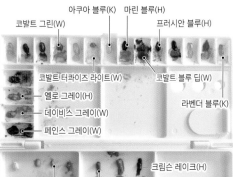

코발트 그린(W)
아쿠아 블루(K)
마린 블루(H)
프러시안 블루(H)
코발트 터콰이즈 라이트(W)
코발트 블루 딥(W)
옐로 그레이(H)
데이비스 그레이(W)
라벤더 블루(K)
페인스 그레이(W)
크림슨 레이크(H)
옐로 티타네이트(W 한정색)
오페라 로즈(W)
존 브릴리앙 No.1(H)

*팔레트에 없는 색은 필요에 따라 튜브에서 짜서 사용

애용하는 물감

아쿠아 블루(H)
코발트 블루 딥(W)
페인스 그레이(W)

특히 페인스 그레이는 여러 가지로 사용할 수 있어서 애용하는 색이다. 물을 적게 하여 사용하면 푸른 기가 도는 예쁜 검은색으로 쓸 수 있고, 물을 넉넉히 섞어 다른 색 위에 얹으면 그림자 색으로도 사용할 수 있다.

화이트 왓슨 용지 블록 F6(뮤즈)

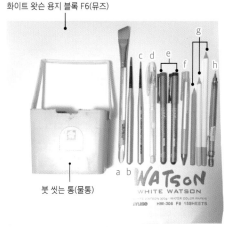

붓 씻는 통(물통)

사용한 화구들. ab는 밑칠할 때 쓰는 붓이고, c의 캠론 프로 플라타 630 2/0호(아르테쥬)로 그림을 그린다. d는 화이트용의 흰 볼펜(21페이지 참조). e는 멀티 라이너, f는 금색 젤 볼펜. g는 색연필류, h는 샤프(0.3mm).

흰 천에 꽃무늬가 들어간 블라우스 부분을 진행합니다.

1 전체적으로 존 브릴리앙 No.1(H)을 옅게 얹는다.

2 아쿠아 블루(K)로 전체적으로 그림자를 넣는다.

얇은 천을 이미지해서 어깨나 팔꿈치, 소매 부분은 피부색이 투명하게 보이게 표현하려고 존 브릴리앙 No.1(H)과 버밀리온 휴(H)를 섞은 피부색을 얹어서 물만 묻힌 붓으로 그러데이션한다.

3 더욱 진한 그림자를 라벤더 블루(K)로 칠한다.

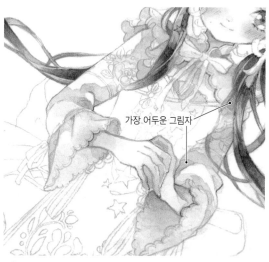

가장 어두운 그림자

4 가장 어두운 그림자를 스몰트(W)로 얹는다. 색칠로 인해 옅어져 보이지 않게 된 부분의 선화를 브라운 멀티 라이너로 따라 그린다.

5 블라우스의 리본은 오페라 로즈(W)와 라벤더 블루(K)를 그러데이션하여 칠한다.

빛이 닿는 부분

6에서 사용한 색

금색 : 옐로 그레이(H)
분홍색 : 오페라 로즈(W)
진한 녹색 : 코발트 터콰이즈 라이트(W)
밝은 녹색 : 올리브 그린(W), 코발트 그린(W)
레이스 무늬 : 코발트 블루 딥(W)

6 블라우스의 무늬를 그려 넣는다. 색칠한 무늬와 모양이 평면적으로 느껴졌기에 빛이 닿는 부분을 물만 묻힌 붓으로 문지르듯 쓸어준 후, 티슈로 두드려 색을 빼서 자연스러운 그러데이션을 만들었다.

1 전체적으로 옅게 존 브릴리앙 No.1(H)를 얹는다.

앞으로 드리운 천 아랫부분에도 번짐 효과를 넣는다.

2 아쿠아 블루(K)와 라벤더 블루(K)로 프릴을 그러데이션한다.

3 마르면 코발트 블루 딥(W)으로 그림자 부분을 칠한다. 칠하기→말리기→칠하기의 순서로 겹칠한다. 옅게 겹칠을 하면 옅은 색조로 깊이가 있는 색이 나온다.

4 잘 안 보이게 묻힌 옷자락의 선화를 브라운 멀티 라이너로 따라 그려준다.

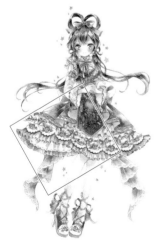

원피스 옷자락에 단 프릴을 먼저 완성합니다. 같은 색조의 천 부분도 함께 칠합니다.

파란 천 부분에 작은 꽃무늬를 넣고 금색 선을 그어 마무리했다. 금색은 젤 볼펜(파이롯트 쥬스 업 메탈릭 컬러 골드 0.4mm)를 사용했다.

5 코발트 블루 딥(W)과 스몰트(W)로 옅게 그림자를 겹칠한다. 색조가 단순해지는 것 같아서 코발트 바이올렛(W)을 부분적으로 얹고, 화이트를 넣어 완성했다.

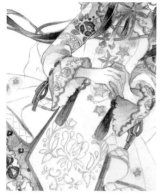

1 전체적으로 옅게 존 브릴리앙 No.1(H)을 얹는다. 먼저 무늬 부분을 그려둔다.

2 자수 부분은 너무 평면적으로 보이지 않도록 의식해서 칠한다.

3 옷자락의 다이아몬드 무늬는 옐로 그레이(K)로 그러데이션하고, 그림자를 가볍게 넣는다. 다 마르면 다이아몬드 사이에 원을 그려 넣는다. 선화는 파란 부분을 마린 블루(H), 다이아몬드 무늬는 옐로 티타네이트(W)와 멀티 라이너로 그린다. 화이트를 넣으면 옷자락 무늬는 완성.

1의 순서

별을 옐로 그레이(H)로 칠한다. 리본과 라인은 아쿠아 블루(K)로 밑칠하고 코발트 터쾨이즈 라이트(W) → 마린 블루(H)의 순서로 그림자를 넣는다. 태슬은 오페라 로즈(W)와 아쿠라 블루(K)로 그러데이션하고, 그림자를 크림슨 레이크(H)로 겹칠한다.

2~3에서 사용한 색

분홍색 : 오페라 로즈(H)와 크림슨 레이크(H)
밝은 녹색 : 리프 그린(H). 올리브 그린(H)
진한 녹색 : 코발트 터쾨이즈 라이트(W), 코발트 그린(W)
금색 : 옐로 그레이(H)
별 : 옐로 티타네이트(W)와 옐로 그레이(H)를 섞음.
옷자락의 그림자 : 아쿠아 블루(K)
다이아몬드 사이의 장식 : 코발트 블루 딥(W)

4 옷의 파란 부분을 칠한다. 그림자가 되는 부분을 의식하면서 전체적으로 아쿠아 블루(K)를 그러데이션하면서 색을 얹는다.

5 코발트 블루 딥(W)을 그림자가 될 부분에 얹는다. 코발트 터쾨이즈 라이트(W)로 그러데이션하여 물만 묻힌 붓으로 희석한다.

코발트 블루 딥으로 선화를 그린다.

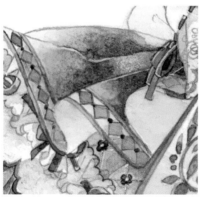

6 다른 부분도 마찬가지로 칠한다. 마르면 다시 한번 코발트 블루 딥(W)을 겹칠한다.

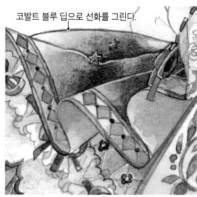

7 마르면 코발트 블루 딥(W), 혹은 스몰트(W)를 겹칠하는 작업을 반복한다. 옷 안감의 색도 아쿠아 블루(K)와 라벤더 블루(K)로 칠한다. 강조하고 싶은 부분은 브라운 멀티 라이너로 그리고, 화이트도 넣는다.

8 코발트 블루 딥(W)을 그림자가 될 부분에 얹으면, 코발트 터쾨이즈 라이트(W)로 그러데이션한다. 6~7처럼 세부적인 묘사를 넣는다.

9 옷의 파란 부분을 칠한다. 코발트 블루 딥(W), 코발트 터쾨이즈 라이트(W)를 사용한다.

10 브라운 멀티 라이너로 선화를 그리고 화이트를 넣는다.

원피스 그림자 부분에 그러데이션 넣기

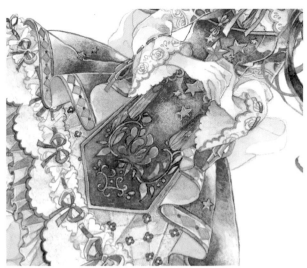

11 코발트 블루 딥(W)을 그림자 부분에 얹는다.

12 코발트 터콰이즈 라이트(W)로 그러데이션한다.

13 어두운 그림자에는 다시 한번 코발트 블루 딥(W)을 겹칠한다.

14 전체적인 균형을 살피면서 색을 보강하고 선화를 강조하여 스커트 부분을 완성한다.

6 소품을 그리고 완성

머리 장식은 옷의 파란색과 같은 순서로

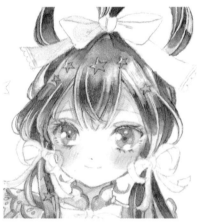
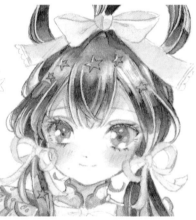

3 코발트 블루 딥(W)을 그림자가 되는 부분에 얹는다.

4 코발트 터콰이즈 라이트(W)로 그러데이션을 넣는다.

1 존 브릴리앙 No.1(H)로 옅게 밑칠한다. 아쿠아 블루(K)를 얹고 물만 묻힌 붓으로 그러데이션을 넣는다.

2 마찬가지로 아쿠아 블루를 전체적으로 얹어 그러데이션한다.

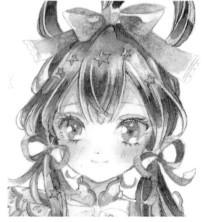
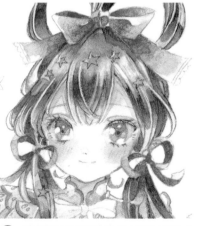
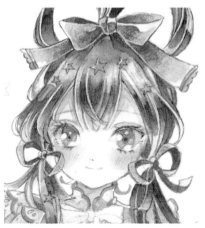

5 같은 순서로 머리 장식을 그러데이션한다.

6 전체적으로 다 마르면 어두운 그림자 부분에 스몰트(W)를 겹칠한다.

7 가장자리의 금색 레이스에는 옐로 그레이(H)를 칠한다. 마르면 브라운 멀티 라이너로 선화를 그린다. 화이트를 넣어서 마무리한다.

허리 리본에 부드러워보이는 분위기 내기

튈과 같은 소재를 이 미지하고 있어서 부 드러운 분위기를 내 기 위해 가느다란 선 을 여러 개 겹쳐 칠 했습니다.

코발트 블루 딥(W)으로 선화를 그린다.

레이스 무늬는 샤프로

1 존 브릴리앙 No.1(H)을 칠하고, 아쿠아 블루(K)를 옅 게 겹칠한다. 마르면 코발트 블루 딥(W)을 그림자가 될 부분에 가느다란 선에 겹쳐 넣는 느낌으로 칠한다.

2 마르기 전에 코발 트 터콰이즈 라이 트(W)로 코발트 블루 딥(W)을 그 러데이션한다.

3 마르면 코발트 블 루 딥(W)을 그림자 가 되는 부분에 겹 칠한다.

4 같은 색의 선으로 색 을 겹칠하면서 그림 자를 넣는다.

5 강조하고 싶은 선은 브라운 멀티 라이너 로 그린다.

신발과 세부적인 부분 마무리

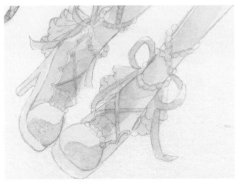
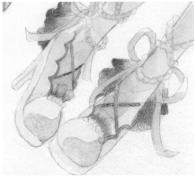

1 존 브릴리앙 No.1(H)을 칠하고, 아쿠아 블루(K)로 옅게 겹 칠한다. 데이비스 그레이(W)와 옐로 그레이(H)를 섞은 색 으로 그림자를 칠한다. 건조 후, 파랗게 칠할 부분(신발 측 면과 뒤에 달린 가는 리본)은 아쿠아 블루(K)를 얹어 둔다.

2 레이스 부분의 색칠법은 허리 리본과 같다. 아쿠 아 블루(K), 코발트 블루 딥(W)을 사용한다. 오 페라 로즈(W)와 크림슨 레이크(H)로 분홍색 부 분을 칠한다.

3 파란 부분은 라벤더 블루(K)를 얹었고 마르면 코발트 블루 딥(W)을 겹칠한 다. 리본은 코발트 터콰이즈 라이트 (W)와 마링 블루(H), 펄은 아쿠아 블 루(K)와 라벤더 블루(K), 힐과 신발 바닥은 옐로 그레이(H)를 사용한다.

장미 무늬에 사용된 색

분홍색 : 오페라 로즈(W)와 크림슨 레이크(H)
밝은 녹색 : 리프 그린(H)과 올리브 그린(H)
진한 녹색 : 코발트 터콰이즈 라이트(W)
금색 : 옐로 그레이(H)

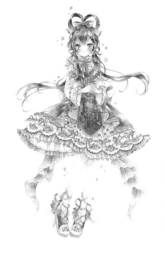

4 마르면 옐로 그레이(H)로 그림자를 넣는다. 전체적으로 파란색을 띠고 있어서 통일감을 내기 위해 아쿠아 블루 도 살짝 얹는다. 브라운 멀티 라이너로 선화를 그린다.

5 화이트를 넣고, 신발의 장미 무늬를 그린다. 분홍색 부분을 오페라 로즈로 그리고 크림슨 레이크(H)로 그림자를 넣는다.

6 스커트에도 장미 무늬를 넣는다. 베이지색 부분이 붕 떠 있는 것처럼 느껴져서 통일감을 내기 위해 색연필(톰보우 IROJITEN 옅은 옥색)로 푸른 빛을 더했다.

7 머리칼에 머릿단을 더 추가해서 마무리한다. 색연 필(톰보우 IROJITEN 히아신스)을 사용했다.

완성 작품은 9페이지

빅토리안 로리타를 이미지해서 그리기

<div align="right">사카노 마치</div>

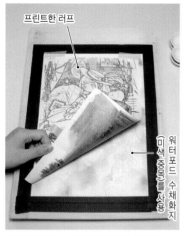

프린트한 러프

(미색 중목)를 사용

워터포드 수채화지

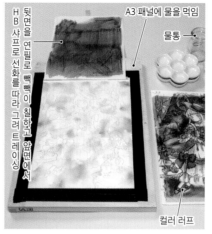

뒷면을 연필로 빽빽이 칠하고 앞면에서 HB 샤프로 선화를 따라 그려 트레이싱

A3 패널에 물을 먹임

물통

컬러 러프

일러스트의 이미지가 잡힐 때까지 그래픽 툴로 러프를 그리고 배색을 정합니다. 왼쪽 사진에서는 촬영을 위해 미리 밑칠(분위기 연출)을 끝낸 수채화지 위에 트레이스용의 프린트를 임시로 얹어 두었습니다. 밑칠에서는 캐릭터의 피부 부분을 피해서 마스 바이올렛(H)으로 번짐 효과를 넣었습니다(세피아를 섞거나 홍차색을 사용할 때도 있습니다).

트레이싱이 끝난 수채화지에 밑칠을 한 상태

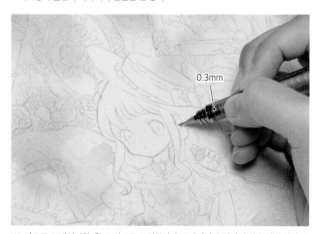

0.3mm

HB 샤프로 트레이싱한 후, B 샤프로 조정하거나 트레이싱이 잘되지 않은 세부적인 소품 등을 가필한다.

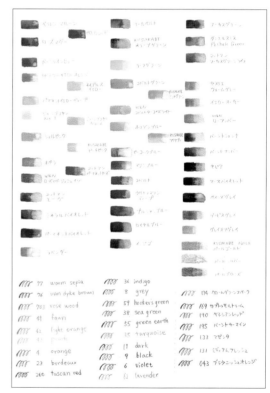

수채물감과 수채 색연필의 컬러 차트

𝄢 77	warm sepia	𝄢 36 indigo
𝄢 76	van dyke brown	𝄢 8 grey
𝄢 703	rose wood	𝄢 59 hooker's green
𝄢 41	fawn	𝄢 38 sea green
𝄢 42	light orange	𝄢 55 green earth
𝄢 43	peach	𝄢 35 turquoise
𝄢 4	orange	𝄢 17 dark
𝄢 23	bordeaux	𝄢 9 black
𝄢 260	tuscan red	𝄢 6 violet
		𝄢 12 lavender

애용하는 물감

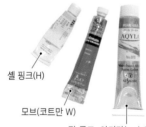

셸 핑크(H)

모브(코트만 W)

펄 골드. 아키라는 수성 알키드 수지 물감임(K)

각종 화구. 녹색 뚜껑이 달린 병은 물병. 평소에는 PC의 밑그림을 보면서 제작하고 있다.

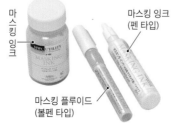

마스킹 잉크

마스킹 잉크 (펜 타입)

마스킹 플루이드 (볼펜 타입)

마스킹용의 화구(H). 붓으로 넓은 부분에 칠할 때 사용하는 병에 든 형태의 것과, 가느다란 선을 그리는 펜 형태의 것을 구분해서 사용 중.

물감 접시는 여러 개 준비

꽃 모양 접시는 칸이 구분되어 있어 매우 편리하다.

물감 접시는 많은 양의 물감을 녹일 때 사용한다. 꽃 모양 접시는 색을 섞을 때 미묘한 색 조정을 위해 사용한다.

1 존 브릴리앙 No.1(H)과 셀 핑크(H)를 물로 녹여 둔다. 아주 연한 색으로 피부의 베이스 색으로 준비한다. 피부색 전용으로 쓰는 모리베 나일론 털 둥근 붓 2개(4호, 6호)도 준비한다.

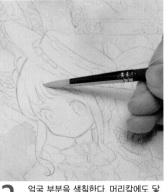

2 얼굴 부분을 색칠한다. 머리칼에도 닿도록 칠하면 투명감이 더해진다.

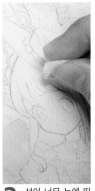

3 선이 너무 눈에 띄면 떡지우개로 눌러 연하게 만든다.

4 목 부분이나 가슴에도 피부색을 칠한다. 마를 때까지 잠시 기다린다.

① 모브(코트만 W)을 물감 접시에 넉넉히 짠다.

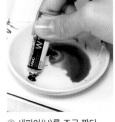

② 세피아(H)를 조금 짠다.

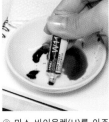

③ 마스 바이올렛(H)를 아주 조금 짠다.

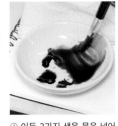

④ 이들 3가지 색을 물을 넣어 잘 섞는다.

드레스 및 배경용 메인 컬러 섞기

메인 컬러가 되는 적자색을 만들 준비를 한다. 피부색 외에는 세피아(H)를 섞어 차분한 색조를 낸다.

5 셀 핑크(H), 버밀리온 휴(H), 번트 시에나(H)를 섞어 피부색을 만든다.

물만 묻힌 붓

6 앞머리 틈새에 진한 색을 얹고, 물만 묻힌 붓으로 희석하듯 그러데이션을 넣는다.

물만 묻힌 붓

7 뺨에 작은 동그라미를 그리고 물만 묻힌 붓으로 희석하여 그러데이션한다. 그러데이션을 할 때는 얼굴 윤곽선에서 색이 다소 튀어나와도 괜찮다.

8 턱 아래를 그러데이션한다.

9 진한 색을 얹고 물만 묻힌 붓으로 그러데이션 넣기를 반복한다.

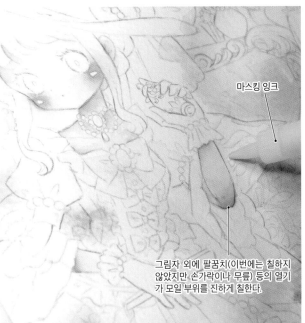

마스킹 잉크

그림자 외에 팔꿈치(이번에는 칠하지 않았지만 손가락이나 무릎) 등의 열기가 모일 부위를 진하게 칠한다.

10 펜 형태의 마스킹 잉크로 쿠션의 무늬 부분을 칠해둔다. 희게 남겨두고 싶은 부분을 마스킹한 다음, 수채물감을 칠한다.

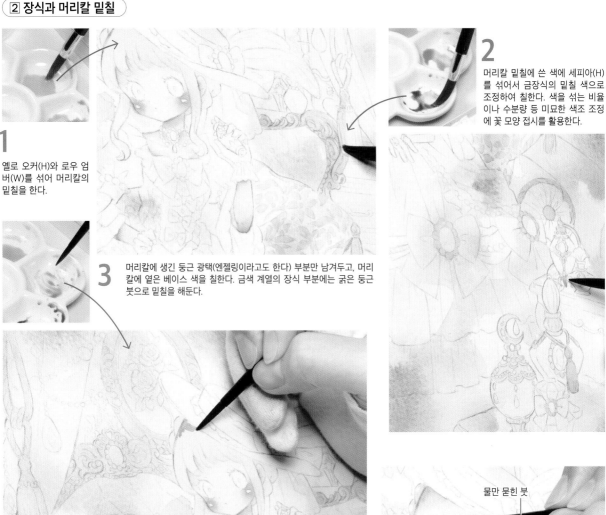

1
옐로 오커(H)와 로우 엄버(W)를 섞어 머리칼의 밑칠을 한다.

2
머리칼 밑칠에 쓴 색에 세피아(H)를 섞어서 금장식의 밑칠 색으로 조정하여 칠한다. 색을 섞는 비율이나 수분량 등 미묘한 색조 조정에 꽃 모양 접시를 활용한다.

3
머리칼에 생긴 둥근 광택(엔젤링이라고도 한다) 부분만 남겨두고, 머리칼에 옅은 베이스 색을 칠한다. 금색 계열의 장식 부분에는 굵은 둥근 붓으로 밑칠을 해둔다.

4
옐로 오커(H)에 로우 엄버(W)를 넉넉히 넣어 어두운 그림자 색을 만든다. 이 혼색은 수분량을 줄여서 색을 섞는다. 머리 위부터 금발의 그림자를 겹칠한다. 캠론 프로의 둥근 붓으로 색을 얹는다. 나일론 털이어서 탄력이 강해 사용하기 좋은 붓이다.

물만 묻힌 붓

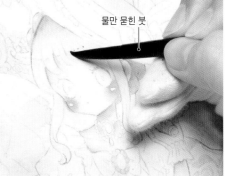

5
4호 둥근 붓으로 엔젤링, 머리칼이 만드는 둥근 광택을 점 형태로 색을 얹고 8호 둥근 붓에 물만 묻혀 아래쪽으로 그러데이션한다.

6
가느다란 2/0호 둥근 붓으로 앞머리의 흐름을 선으로 그린다.

7
옆으로 흘러내린 머릿단에도 그림자를 넣어 컬이 된 형태를 드러낸다.

8
귀 뒤편에 있는 머리칼에도 그림자를 넣어 금발의 색조와 광택을 표현한다.

1

코발트 터콰이즈 라이트(W)에 세피아(H)를 아주 살짝 섞어 눈동자 색을 만든다. 단색이라면 색이 붕 뜨기 때문에 피부색 외에는 세피아를 조금씩 섞어 조화를 이루게 하고 있다.

2 눈동자 전체에 물을 넉넉히 섞은 옅은 색을 칠해둔다.

3 왼쪽 눈동자에도 옅은 색을 밑칠한다.

코발트 그린(H)

5 눈동자 위쪽에 고이게끔 색을 얹고, 아래쪽을 향해 그러데이션 효과가 나올 수 있도록 물감을 빨아들이며 칠한다.

6 세피아(H)와 마스 바이올렛(H)를 섞은 아주 옅은 색으로 눈꺼풀이 떨구는 그림자를 흰자 부분에 칠해둔다.

7 가느다란 2/0호 붓으로 하이라이트만 남겨두듯 그린 다음, 4호 붓으로 주변에 그러데이션을 넣는다. 드라이어로 말린다.

4 코발트 그린(H)과 마린 블루(H)를 섞어 짙은 파란색을 만든다.

8

아주 가느다란 5/0호 붓으로 동공에 또렷한 묘사를 넣는다.

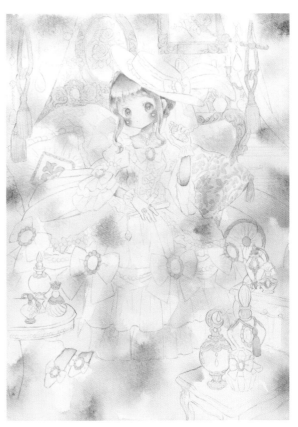

9 하이라이트 부분에 테두리를 넣으면서 눈동자를 마무리 짓는다.

10 얼굴에서도 특히 중요한 부분인 눈을 그려 넣은 상태. 전체를 채색한 후, 농담의 균형을 보고 또 가필할 예정이다. 다음에는 메인 컬러로 의상을 칠해 나간다.

메인 컬러(137페이지 참조)를 사용하여 두 종류의 질감을 구분해서 그립니다. 자카드 직물처럼 두툼한 천과 그것보다 얇은 천을 이미지하여 의상과 배경을 칠합니다. 적자색을 전체적으로 칠하고, 세부적인 부분은 마지막에 묘사합니다.

1 옷을 굵직한 붓으로 큼지막하게 밑칠한다. 스커트를 덮고 있는 좌우의 드레이프와 리본 부분을, 물을 잔뜩 섞은 옅은 색으로 칠한다.

2 소매와 모자에도 옅은 색을 밑칠한다. 같은 색의 부분도 함께 색칠한다.

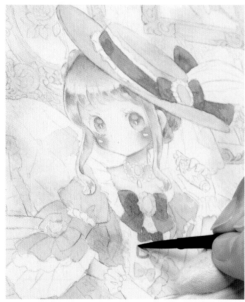

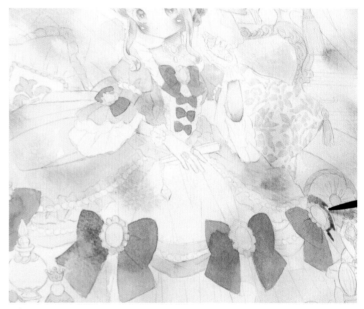

3 밑칠이 다 마르면 모자와 옷에 달린 리본에 색을 진하게 겹칠한다.

4 커다란 리본도 물기를 많이 섞은 진한 색으로 번짐 효과를 내면서 겹칠한다.

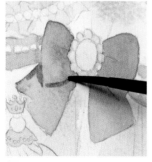

그러데이션

물만 묻힌 붓

5 리본에 그림자를 넣어 입체감을 낸다. 진한 색을 얹고 굵은 붓에 물을 묻혀 그러데이션한다.

6 윗부분에도 그림자를 넣어 부풀어 오른 느낌을 표현합니다. 진한 색과 물만 묻힌 붓으로 그러데이션 넣기를 반복한다.

7 한 번 더 그림자를 넣어 그러데이션한다. 물만 묻힌 붓으로 자연스러워 보이도록 그러데이션 효과를 넣는다.

8 가운데 보석을 밑칠한다. 진한 색을 칠하고 물만 묻힌 붓으로 색을 옅게 희석한다.

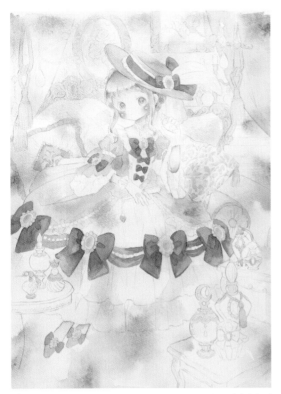

9 옷과 리본을 함께 배경의 쿠션과 소파 등에 밑칠을 해나간다. 겹칠을 반복하여 서서히 색을 진하게 만든다.

10 얇은 천의 주름에 그림자를 넣는다. 옅은 색을 얹고 물만 묻힌 붓으로 희석하듯 그러데이션한다.

11 장갑의 프릴 부분에 그림자를 넣는다.

12 스커트에 옅은 그림자를 겹칠하여 얇은 천의 부드러운 질감을 묘사해 나간다.

13 부풀어 오른 소매 부분의 주름과 그림자에 진한 색을 넣어 물만 묻힌 붓으로 희석한다.

메인 컬러로 그러데이션 반복하기

14 스커트를 덮고 있는 천을 색칠하고 가장자리에 달린 프릴에도 그림자를 넣는다.

16 작은 리본에도 더 겹칠을 하여 깊이 있는 색조를 만든다.

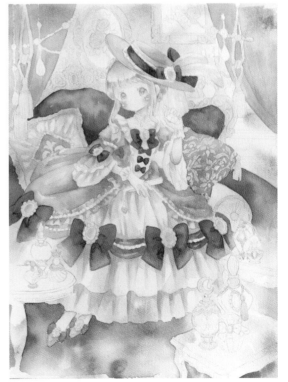

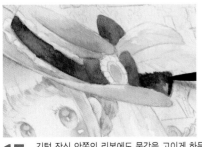

15 깃털 장식 안쪽의 리본에도 물감을 고이게 하듯 겹칠하여 색을 진하게 만든다.

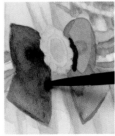

17 커다란 리본에 색을 겹칠하면 물만 묻힌 붓으로 희석하여 그러데이션한다.

18 메인 컬러의 농담 효과를 살려 전체적으로 색을 겹칠해 나간다. 배경의 커튼, 소파와 쿠션 등의 전후 관계와 공간 등이 조금씩 명확해지고 있다.

5 소품과 배경 등의 밑칠과 겹칠

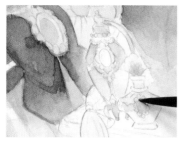

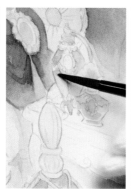

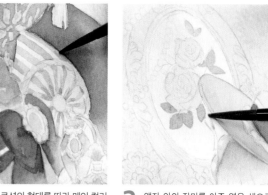

1 향수병에 파란색, 빨간색, 노란색을 배게 하여 밑칠한다. 물을 많이 섞은 피콕 블루 (H), 마린 블루(H), 퍼머넌트 로즈(W), 모브 (W), 퍼머넌트 옐로 딥(H)를 사용한다.

2 쿠션의 형태를 따라 메인 컬러로 스트라이프를 그려 넣는다.

3 액자 안의 장미를 아주 옅은 색으로 밑칠한다.

금색은 옐로 오커 +로우 엄버

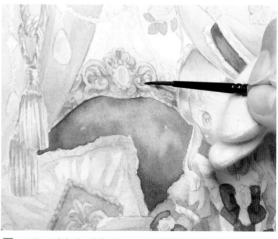

4 병의 번짐 효과는 한 가지 색이 마르기 전에 아래쪽에 또 한 가지 색을 칠해 자연히 뒤섞이게 한다. 태슬(술 장식)의 금색 부분은 가느다란 붓으로 선을 잔뜩 넣듯 칠한다. 금빛 뚜껑 부분에 그림자를 넣어 형태를 조금씩 입체적으로 나타낸다. 금색 장식 등은 금속다운 느낌이 나도록 대비 효과를 의식해서 칠한다.

5 2/0 크기의 가느다란 붓으로 소파 가장자리의 장식 부분에 곡선적인 그림자를 넣는다.

고무 클리너를 사용

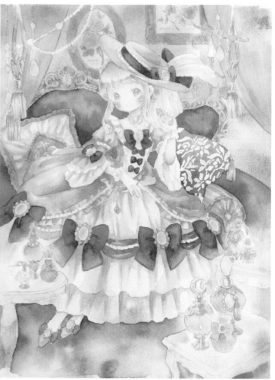

6 얼룩을 살려서 액자에 색을 입힌다. 로우 엄버(H)를 많이 섞어 금색의 베이스를 만든다.

7 쿠션에 칠해둔 보라색이 마르면 마스킹 테이프를 벗겨낸다. 판 형태의 고무 클리너의 가장자리로 살짝 긁으면 깔끔하게 벗겨진다. 보라색은 퍼머넌트 바이올렛(H)와 세피아(H)를 섞은 것이다.

8 여기서부터는 더욱 그러데이션을 반복한다. 겹칠 등의 색칠 표현 후에 윤곽 등을 형성하는 주선主線을 긋는다. 이번에는 순서 해설을 위해서 캐릭터 부분의 주선부터 먼저 그린다.

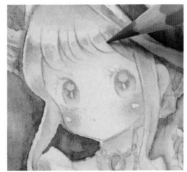
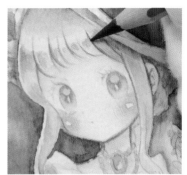

1 가는 붓으로 머리의 윤곽선을 그린다. 뒤편에 있는 천 장식에 그림자를 넣는다. 마스 바이올렛과 세피아(H)를 진하게 섞은 색을 사용한다.

2 윤곽은 선명하게 남기면서 물만 묻힌 붓으로 그러데이션을 넣어 깊이감을 더한다. 이 공정을 인물과 가구, 배경 등에 전체적으로 가한다.

3 밝은 갈색 수채 색연필로 앞머리와 피부 부분에 주선을 긋는다. 파버카스텔의 베니션 레드를 사용했다.

4 어두운 갈색 수채 색연필로 그림자 부분에 악센트를 넣었다. 파버카스텔의 카푸트 모르툼을 사용했다.

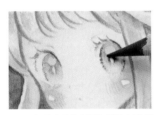
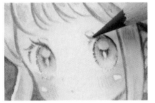

5 눈동자 안을 어두운 갈색 수채 색연필로 묘사한다.

6 속눈썹 등 눈 주변은 뾰족하게 깎은 수채 색연필의 가느다란 선으로 그린다.

7 펄 장식이나 옷의 윤곽선을 긋는다. 피부 이외의 부분은 어두운 갈색 수채 색연필의 주선을 사용하여 색조에 변화를 준다.

8 어그러진 듯한 곡선 터치로 보들보들한 촉감을 이미지하여 깃털 장식의 형태를 그린다.

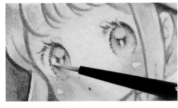

9 눈동자 안쪽과 눈 주변의 부분에 가느다란 붓으로 하이라이트를 넣는다. 흰색 아크릴 과슈(H)를 사용한다.

일러스트의 분위기가 크게 변한다!

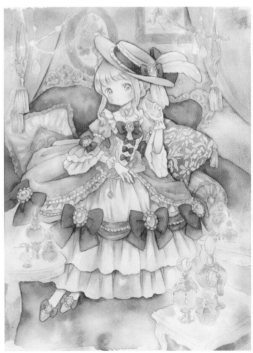

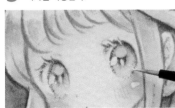
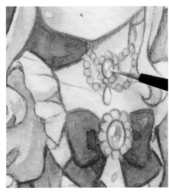

10 눈의 윤곽을 끊어내는 것처럼 가느다란 흰색 선을 넣는다. 둥근 보석의 하이라이트 부분도 칠한다.

11 수채 색연필로 주선을 넣으면 일러스트의 인상이 크게 변화한다. 윤곽이나 세부적인 형태가 또렷해지기에 각각의 형태가 잡히면서 완성도가 올라간다.

1 제일 앞쪽의 탁자에 노란색과 오렌지색을 배어들게 하여 빛나는 빛의 효과를 만든다.

2 밝은 갈색의 수용성 색연필로 금장식 부분에 윤곽을 그려 넣는다.

3 소파 등받이 부분은 물로 적신 후에 색을 얹어 번짐 효과를 살려 도톰하게 부푼 인상을 주도록 한다. 벨루어 재질과 같은 촉감을 의식하여 칠한다.

4 소파의 장식 부분에 가느다란 그림자를 넣어 깊이를 더한다. 로우 엄버(W)와 세피아(H)를 섞어 만든 색. 색조가 확연히 대비되도록 칠하여, 금속성 소재라는 인상을 줄 수 있도록 한다.

6 마스킹 테이프를 벗겨낸 후의 쿠션 무늬를 아크릴 과슈를 사용하여 정돈한다. 딥 마젠타(H), 옐로 오커(H), 화이트(H)를 사용한다.

5 커튼은 가느다란 붓으로 선을 긋듯 칠하여 가볍게 살랑거리는 인상을 주도록 한다.

7 앤틱 소품의 질감을 내기 위해 수채 색연필로 금 액자의 주선을 가다듬는다. 카라트 아쿠아렐(스테들러)의 반다이크 브라운을 사용했다.

8 눈동자의 반짝임을 넣어준다. 아키라의 펄 골드(K), 라메 컬러 클리어 다이아몬드(T)를 사용했다.

9 일러스트를 스캔하여 그래픽 툴로 잡티를 제거하고 색조를 조정하는 등의 가공을 거쳐 그림을 완성한다. 캐릭터와 소품이 돋보이도록 완성 작품에서는 주변을 트리밍(불필요한 부분 잘라내기)했다.

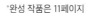

*완성 작품은 11페이지

수채화지에 선화를 옮겨 그리는 방법

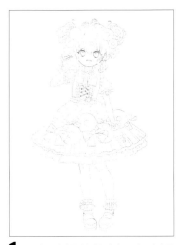

1 기본 선화를 복사용지에 프린트하여 준비한다.

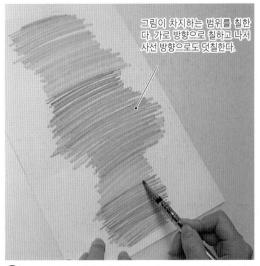

그림이 차지하는 범위를 칠한다. 가로 방향으로 칠하고 나서 사선 방향으로도 덧칠한다.

2 프린트 뒷면을 연필로 칠한다. 부드러운 2B~4B 연필을 사용하면 트레이싱하기 쉽다.

복사용지 등 다른 종이에 따로 그린 선화를 상대적으로 두꺼운 수채화지에 옮겨 그리는 방법입니다. 저자는 샤프로 그린 러프(선화로 만들기 전의 아이디어 스케치)를 스캔하여 PC에 입력하고, 그래픽 툴로 조정하여 선화를 만듭니다. 이 선화를 프린트하여 옮겨 그리는 데 사용합니다. 이처럼 그림을 따라 그려 옮기는 것을 트레이싱이라고 합니다.

*연필을 사용하는 방법 말고도 트레이싱 방법은 여러 가지가 있다. 얇은 용지를 사용할 때 라이트 테이블을 이용한 트레이싱 방법은 『코픽 마커로 그리는 기본』(AK커뮤니케이션즈 간행) 22페이지에 게재되어 있다.

3 티슈로 문질러 연필 가루를 골고루 퍼지게 한다. 연필로 충분히 칠해두어야 선을 옮기기 쉽다.

마스킹 테이프

4 선화가 표면으로 오도록 수채화지 위에 얹고 마스킹 테이프를 붙여 움직이지 않게 고정한다.

우니 작가는 3B 연필을 사용한다.

5 B 샤프(0.3mm)로 선화를 따라 그린다. 볼펜을 사용해도 좋다.

6 필압을 살짝 강하게 하여 천천히 선을 그으면 깔끔하게 트레이싱된다. 54페이지에 수채화지에 트레이싱한 선화를 게재했다.

러프 보디 그리는 법

4가지 서 있는 포즈

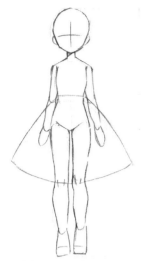

(a) 직립 포즈

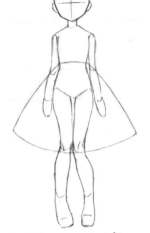

(b) 무릎을 모으고 두 발끝을 안쪽으로
향하게 하기

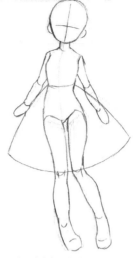

(c) 한쪽 다리에 무게 싣기

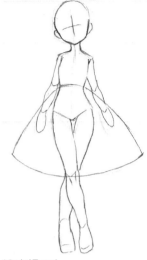

(d) 다리를 꼬기

80페이지에서 소개한 「4가지 서 있는 포즈」를 복습해 봅니다. 갑자기 의상부터 그
리면 포즈의 균형이 무너질 우려가 있습니다. 소체素体란 캐릭터의 원형이 되는 인
형과 같은 모형을 뜻합니다. 이 단계에서 포즈를 잡으면서 일러스트의 아이디어를
짭니다. 4개의 러프 보디는 약 5.5 등신이지만, 이처럼 표시를 넣고 그리기 시작하
는 방법이라면 그리고 싶은 이미지에 맞추어 등신 비율을 바꿀 수도 있습니다.

> 소체의 러프 보디에
> 옷을 입히듯 그리는 연습을 하자

러프 보디를 이용해 일러스트 러프(밑그림 스케치) 만들기

0.3mm 샤프를 이용하여 실제로 러프를 그려봅시다. 세일러 칼라가 달린 교복에서
아이디어를 얻은 의상을 그리는 예입니다.

머리에서 몸통으로

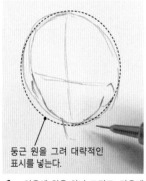

둥근 원을 그려 대략적인
표시를 넣는다.

1 처음에 원을 하나 그리고, 가운데
에 십자 모양을 넣는다. 이게 머리
가 되기 때문에 여기서 몇 등신의
캐릭터로 할 것인지 생각해 둔다.
머리의 윤곽과 귀의 위치를 그리
고, 얼굴의 방향을 정한다.

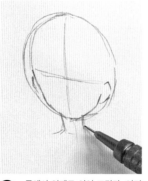

2 목에서 어깨로 이어 그린다. 여기
서 어깨 폭은 머리의 폭보다 좁게
한다. 팔을 붙였을 때 머리의 폭과
같아지게 된다.

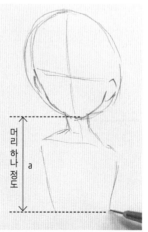

머리 하나 정도

a

3 옅은 선으로 몸통의 형태를 잡는다.
어깨부터 가느다란 허리까지는 머
리 1개 정도 되는 길이(a)로 한다.

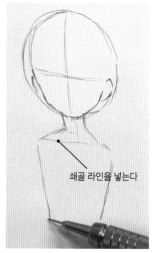

쇄골 라인을 넣는다

4 허리의 잘록한 부분을 향해 가늘
어지도록 몸통(상반신)의 형태를
그린다.

몸통에 팔과 다리 붙이기

1 허리에서 골반까지 그리고, 다리가 달린 뿌리 부분의 위치를 잡는다.

2 허벅지를 무릎쪽으로 그려 나간다. 잘록한 허리 부분에서 가랑이 아래까지가 대체로 머리 1개 정도의 길이가 되도록 어림잡아 그리고 있다.

양 무릎들을 안쪽으로 향하게 하면 두 발끝도 함께 안쪽으로 향한다

3 무릎에서 다리까지의 형태를 대략 그리고, 몸통에 겹치게끔 팔의 뿌리 위치를 찾는다. 가랑이 아래부터 무릎 아래까지 머리 1개 정도의 길이를 유지한다.

4 팔의 뿌리부터 팔의 형태를 그리고, 포즈를 만들어 간다.

옷을 입히면서 표정과 머리 모양 고려하기

5 오른손을 가슴께에 얹고 왼팔을 뻗은 포즈로 할 예정이다. 무릎 아랫부분부터 발목까지가 대략 머리 1개 정도의 길이다.

스커트는 무릎 위에 오는 길이로 한다.

1 러프 보디가 다 완성됐으므로 어떤 옷을 입힐 것인지 아이디어를 구상한다. 우선 스커트의 길이를 대강 결정한다.

화장과 헤어스타일도 로리타 패션에서는 필수 요소!

긴 선이 그려진 부분은 세 갈래로 딴 머리가 들어갈 예정.

베레모의 위치 표시

4 세일러복의 옷깃 형태를 둥그스름한 어깨에 맞추어 그린다. 옷깃 형태의 종류는 75페이지를 참조한다.

2 스커트의 길이를 정했으면 얼굴의 윤곽과 눈의 위치, 머리 모양 등의 형태를 표시한다.

3 눈의 크기를 정했으면 턱을 날카롭게 정리하고 목의 그림자를 넣는다.

5 스커트 옷자락의 주름을 그린다. 스커트 부분은 천이 넉넉한 서큘러 스커트나 플레어 스커트를 이미지했다. 스커트 형태의 종류는 67페이지를 참조한다.

웃옷 디자인을 그린다.

6 상의 안쪽에 입고 있는 블라우스의 퍼프 슬리브의 소매 입구에 작은 리본을 단다. 옷자락에 그림자를 넣으면 웃옷 부분을 그린다.

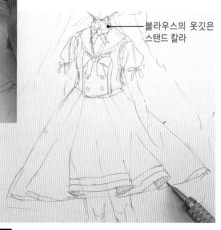

블라우스의 옷깃은 스탠드 칼라

7 옷자락의 곡선을 따라 라인을 넣어 스커트 장식을 만든다. 옷깃에도 리본을 그린다.

1 하이삭스의 입구에 라인을 넣는다.

2 부츠 형태를 디자인한다. 끈을 엮어 올린 부분을 대강 그려본다.

3 베레모 옆에 커다란 리본을 배치한다. 머리칼의 흐름을 정수리에서부터 그리기 시작한다. 둥그스름한 머리 모양을 따라 곡선을 넣는다.

4 앞머리를 대략 그리면, 눈의 형태를 세밀하게 묘사한다. 머리칼이 어느 정도로 눈을 가리는지 검토한다.

5 오른쪽 눈의 속눈썹이나 눈꺼풀 라인을 넣으면 균형을 맞추어 왼쪽 눈도 그린다.

6 앞머리 선을 진하게 그리고, 그 사이에 눈썹을 그려 넣는다.

7 세 갈래로 땋은 긴 머리를 그린다. 이 러프는 의상 아이디어를 구상하기 위한 스케치이기 때문에 옷과 겹치는 손 부분은 생략했다. 필요에 따라 좀 더 자세히 그릴 때도 있지만 이번 러프는 여기까지로 한다.

아이디어 러프집

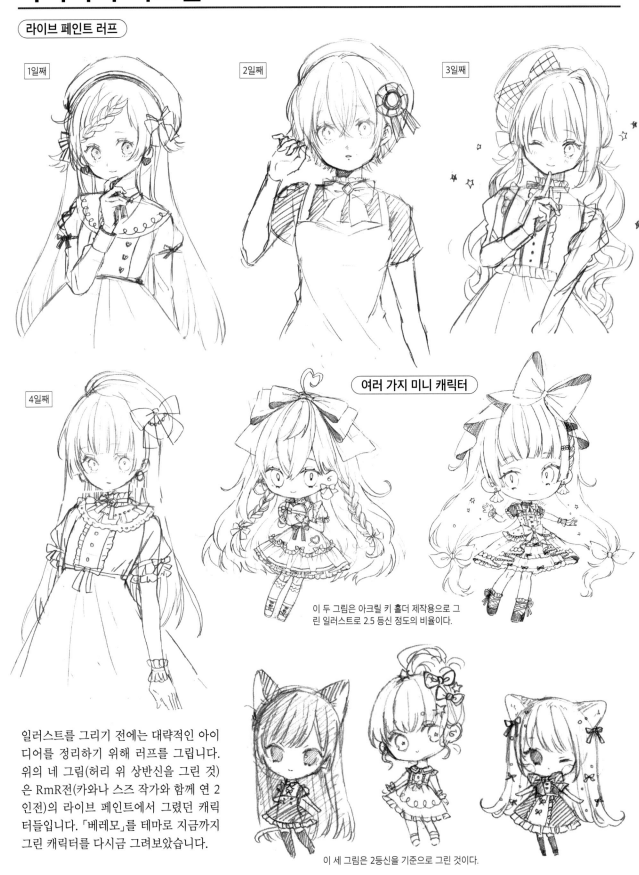

1일째

2일째

3일째

4일째

여러 가지 미니 캐릭터

이 두 그림은 아크릴 키 홀더 제작용으로 그
린 일러스트로 2.5 등신 정도의 비율이다.

이 세 그림은 2등신을 기준으로 그린 것이다.

일러스트를 그리기 전에는 대략적인 아이
디어를 정리하기 위해 러프를 그립니다.
위의 네 그림(허리 위 상반신을 그린 것)
은 RmR전(카와나 스즈 작가와 함께 연 2
인전)의 라이브 페인트에서 그렸던 캐릭
터들입니다. 「베레모」를 테마로 지금까지
그린 캐릭터를 다시금 그려보았습니다.

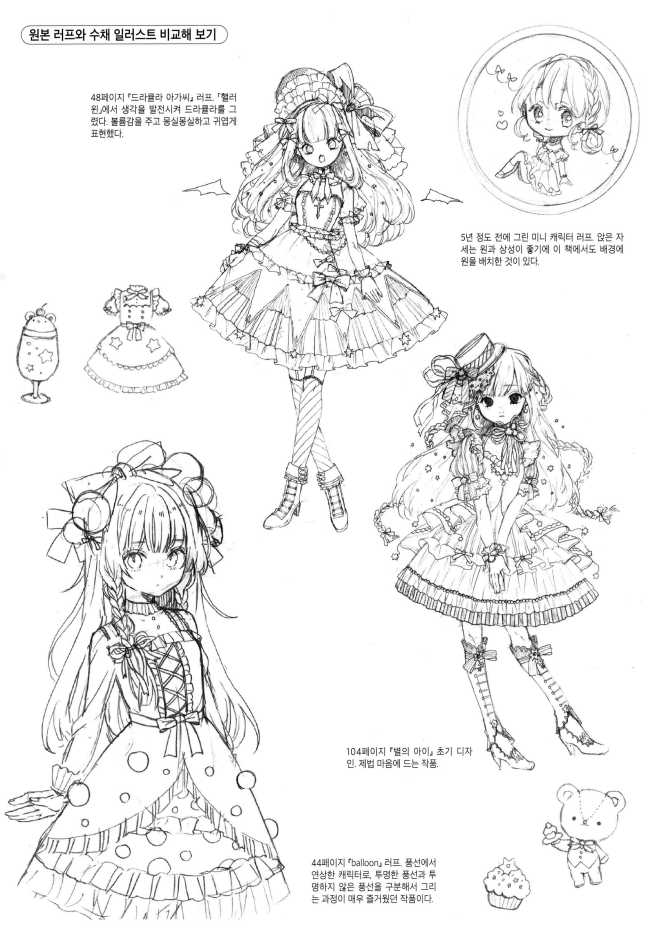

48페이지 『드라큘라 아가씨』 러프. 「핼러
윈」에서 생각을 발전시켜 드라큘라를 그
렸다. 볼륨감을 주고 몽실몽실하고 귀엽게
표현했다.

5년 정도 전에 그린 미니 캐릭터 러프. 앉은 자
세는 원과 상성이 좋기에 이 책에서도 배경에
원을 배치한 것이 있다.

104페이지 『별의 아이』 초기 디자
인. 제법 마음에 드는 작품.

44페이지 『balloon』 러프. 풍선에서
연상한 캐릭터로, 투명한 풍선과 투
명하지 않은 풍선을 구분해서 그리
는 과정이 매우 즐거웠던 작품이다.

151

[저자 소개]

우니(雲丹。)

사이타마현 출신, 거주 중.
2017년부터 창작 이벤트를 중심으로 활동 중.
2018년 12월에 2인 전시회 「Redecorate my Room」을 개최.
2019년 12월에 2인 전시회 「Redecorate my Room 2nd」을 개최.

Pixiv http://www.pixiv.net/member.php?id=4450981
Twitter @setsuna_gumi39
instaram https://www.instagram.com/setsuna_gumi39/?hl=ja

[기획 · 편집]

카도마루 츠부라(角丸つぶら)

철이 들 때부터 줄곧 스케치와 데생을 좋아하여, 중고등학교에서는 미술부 부장을 맡았다. 실질적으로는 만화 연구회 겸 건담 간담회가 된 미술부와 부원을 지키며 현재 활약 중인 게임이나 애니메이션 관련의 크레이이터를 육성했다. 본인은 도쿄 예술대학 미술학부에서 영상표현과 현대미술이 호황을 누리는 중, 유화를 배웠다.
『인물을 그리는 기본』, 『수채화를 그리는 기본』, 『아날로그 화가들의 동방 일러스트 테크닉』, 『코픽 화가들의 동방 일러스트 테크닉』, 『인물 크로키의 기본』, 『연필 데생의 기본』, 『인물을 빠르게 그리는 기본』 및 『이것이 리얼 모에 캐릭터 완전정복』, 『모에 두 명을 그리는 법』 시리즈 등을 담당했다.

전체 구성 · 러프 레이아웃	촬영
나카니시 모토키=히사마츠 미도리 [HOBBY JAPAN]	아츠 히데노리 카도마루 츠부라

커버 · 표지 디자인 · 본문 레이아웃	기획 협력
히로타 마사야스	아무라 야스히로 [HOBBY JAPAN]

왼쪽을 향해 그린 선화를 반전시켜서 수채화 용지에 옮겨 그렸습니다!

36페이지의 제작 과정에서 해설하고 있는 「카사네」의 트레이싱용 선화입니다. 캐릭터 얼굴의 러프 등은 그리기 쉬운 방향으로 밑그림을 그린 다음, 반전시킨 그림의 종이 뒷면을 연필로 칠해 트레이싱(145페이지)하는 것이 좋습니다.

[번역]

김진아

일본어 전문 번역가. 출판사에서 출판기획 편집자로 근무한 경력을 살려 프리랜서 편집자로도 활동 중이다.

캐릭터 수채화 그리는법
로리타 패션 편

초판 1쇄 인쇄 2021년 01월 10일
초판 1쇄 발행 2021년 01월 15일

저자 : 우니
편집 : 카도마루 츠부라
번역 : 김진아

펴낸이 : 이동섭
편집 : 이민규, 탁승규
디자인 : 조세연, 김현승, 김형주, 황효주, 김민지
영업 · 마케팅 : 송정환, 김찬유
e-BOOK : 홍인표, 유재학, 최정수, 서찬웅
관리 : 이윤미

㈜에이케이커뮤니케이션즈
등록 1996년 7월 9일(제302-1996-00026호)
주소 : 04002 서울 마포구 동교로 17안길 28, 2층
TEL : 02-702-7963~5 FAX : 02-702-7988
http://www.amusementkorea.co.kr

ISBN 979-11-274-4148-7 13650

Lolita Fashion no Egakikata
Suisai no Kihon Hen

©Uni, Tsubura Kadomaru / HOBBY JAPAN
Originally Published in Japan in 2020 by HOBBY JAPAN Co. Ltd.
Korea translation Copyright©2021 by AK Communications, Inc.

이 도서의 국립중앙도서관 출판예정도서목록(CIP)은
서지정보유통지원시스템 홈페이지(http://seoji.nl.go.kr)와
국가자료공동목록시스템(http://www.nl.go.kr/kolisnet)에서 이용하실 수 있습니다.
(CIP제어번호: CIP2020053824)

*잘못된 책은 구입한 곳에서 무료로 바꿔드립니다.

프로만화가 따라잡기 시리즈 !!

-Illustration Technique

데즈카 오사무의 만화 창작법

데즈카 오사무 지음 | 문성호 옮김 | 148×210mm
252쪽 | 13,000원

만화가 지망생의 영원한 필독서!!
「만화의 신」이라 불리며 전 세계의 창작자들에게 큰
영향을 준 데즈카 오사무. 작화의 기본부터 아이디어
구상까지! 거장의 구체적 창작 테크닉을 이 한 권에
담았다.

다카무라 제슈 스타일 슈퍼 패션 데생-
기본 포즈편

다카무라 제슈 지음 | 송지연 옮김 | 190×257mm
256쪽 | 18,000원

올바른 인체 데생으로 스타일이 살아있는 캐릭터를
그려보자!! 파트와 밸런스별로 구분한 피겨 보디를
이용, 하나의 선으로 인체의 정면, 측면 등 다양한 자
세를 연습하다 보면, 어느새 패셔너블하고 아름다운
비율로 작품을 그릴 수 있다.

애니메이션 캐릭터 작화 & 디자인 테크닉

하야마 준이치 지음 | 이은수 옮김 | 210×285mm
176쪽 | 20,800원

베테랑 애니메이터가 전수하는 실전 테크닉!
오리지널 애니메이션 설정을 만들고, 그 설정에 따라
스태프들이 의견을 교환하고 수정하는 일련의 과정
을 통해 캐릭터 창작 과정의 핵심 요소를 해설한다.

미소녀 캐릭터 데생-얼굴·신체 편

이하라 타츠야 외 1인 지음 | 이은수 옮김
190×257mm | 176쪽 | 18,000원

미소녀를 아름답게 표현하는 테크닉 강좌!
기본 테크닉과 요령부터 시작, 캐릭터의 체형에 따른
표현법을 3장으로 나누어 철저하게 해설한다. 쉽고
자세한 설명과 예시를 통해 그림을 완성할 수 있도록
돕는다.

미소녀 캐릭터 데생-보디 밸런스 편

이하라 타츠야 외 1인 지음 | 이은수 옮김
190×257mm | 176쪽 | 18,000원

캐릭터 작화의 기본은 보디 밸런스부터!
보디 밸런스의 기초에 대한 이해가 부족한 상태에서
는 제대로 그릴 수 없는 법! 인체의 밸런스를 실루엣
부터 이해할 필요가 있다. 여성의 신체적 특징을 이
해하는 데 도움이 되어줄 것이다.

만화 캐릭터 도감-소녀 편

하야시 히카루(Go office) 외 1인 지음 | 조민경 옮김
190×257mm | 240쪽 | 18,000원

매력 있는 여자 캐릭터를 그리기 위한 테크닉!
다양한 장르 속 모습을 수록, 장르별 백과로 그치지
않고 작화를 완성하는 순서와 매력적인 캐릭터 창작
의 테크닉을 안내한다.

입체부터 생각하는 미소녀 그리는 법

나카츠카 마코토 지음 | 조아라 옮김 | 190×257mm
176 쪽 | 18,000원

입체의 이해를 통해 매력적인 캐릭터를!
매력적인 인체란 무엇인가 ? 「멋진 그림」을 그리는
사람들의 인체는 섹시함이 넘친다. 최소한의 지식으로 「매력적인 인체」 즉, 「입체 소녀」를 그리는 비법을
해설, 작화를 업그레이드시키는 법을 알려주고 있다.

모에 남자 캐릭터 그리는 법-얼굴·신체 편

카네다 공방 외 1인 지음 | 이기선 옮김 | 190×257mm
176쪽 | 18,000원

남자 캐릭터의 모에 포인트 철저 분석!
소년계, 중간계, 청년계의 3가지 패턴으로 나누어 얼굴과 몸 그리는 법을 해설하고, 신체적 모에 포인트를 확실하게 짚어가며, 극대화 패션, 아이템 등도 공개한다!

모에 남자 캐릭터 그리는 법-동작·포즈 편

유니버설 퍼블리싱 외 1인 지음 | 이은엽 옮김
190×257mm | 176쪽 | 18,000원

멋진 남자 캐릭터는 포즈로 말한다!
작화는 포즈로 완성되는 법! 인체에 대한 기본 지식과 캐릭터 작화로의 응용법을 설명한 포즈와 동작을 검증하고 분석하여 매력적인 순간을 안내한다.

모에 미니 캐릭터 그리는 법-얼굴·신체 편

카네다 공방 외 1인 지음 | 이은수 옮김 | 190×257mm
176쪽 | 18,000원

기운 넘치고 귀여운 미니 캐릭터를 그리자!
캐릭터를 데포르메한 미니 캐릭터들은 모에 캐릭터 궁극의 형태! 비장의 요령을 통해 귀엽고 매력적인 미니 캐릭터를 즐겁게 그려보자.

모에 캐릭터 그리는 법-동작·감정표현 편

카네다 공방 외 1인 지음 | 남지연 옮김 | 190×257mm
176쪽 | 18,000원

매력적인 모에 일러스트를 그려보자!
S자 포즈에서 한층 발전된 M자 포즈를 제시하고 있으며, 다양한 장르 속 소녀의 동작·감정표현과 「좋아하는 포즈」 테마에서 많은 작가들의 철학과 모에를 느낄 수 있다.

모에 캐릭터를 다양하게 그려보자

-기본 테크닉 편

미야츠키 모소코 외 1인 지음 | 이은수 옮김
190X257mm | 176쪽 | 18,000원

다양한 개성을 통해 캐릭터의 매력을 살려보자!
모에 캐릭터 그리기에 익숙하지 않다면, 어떤 캐릭터를 그려도 같은 얼굴과 포즈에 뻔한 구도의 반복일 뿐이다. 이 책을 통해 다양한 캐릭터를 개성있게 그려보자!

모에 캐릭터를 다양하게 그려보자

-성격·감정표현 편

미야츠키 모소코 외 1인 지음 | 이은수 옮김
190×257mm | 176쪽 | 18,000원

다양한 성격과 표정! 캐릭터에 생기를 더해보자!
캐릭터에 개성과 생동감을 부여하는 성격과 감정 표현 묘사법을 상세히 설명하고 있다. 자신만의 독특한 개성이 담긴 캐릭터 완성에 도전해보자!

모에 로리타 패션 그리는 법

-기본적인 신체부터 코스튬까지

모에표현탐구 서클 외 1인 지음 | 남지연 옮김
190×257mm | 176쪽 | 18,000원

가련하고 우아한 로리타 패션의 기본!
파트별로 소개하는 로리타 패션과 구조 및 입는 법부터 바람의 활용법, 색을 통해 흑과 백의 의상을 표현하는 방법 등 다양한 테크닉을 담고 있다.

모에 로리타 패션 그리는 법

-얼굴·몸·의상의 아름다운 베리에이션

모에표현탐구 서클 외 1인 지음 | 이지은 옮김
190×257mm | 176쪽 | 18,000원

로리타 패션에는 깊이가 있다!!
미소녀와 로리타 패션의 일러스트를 그리려면 캐릭터는 물론 패션도 멋지게 묘사해야 한다. 얼굴과 몸, 의상의 관계를 해설한다.

모에 로리타 패션 그리는 법

-아름다운 기본 포즈부터 매혹적인 구도까지

모에표현탐구 서클 외 1인 지음 | 이지은 옮김
190×257mm | 176쪽 | 18,000원

로리타 패션을 매력적으로 표현!
팔랑거리는 스커트와 프릴이 특징인 로리타 패션은 표현 방법에 따라 다양한 매력을 연출할 수 있다. 로리타 패션 최고의 모에 포즈를 탐구해보자.

모에 두 명을 그리는 법-남자 편

카네다 공방 외 1인 지음 | 하진수 옮김 | 190×257mm
176쪽 | 18,000원

우정, 라이벌에서 러브!까지…남자 두 명을 그려보자!
작화하려는 인물의 수가 늘어나면 난이도 또한 급상
승하는 법! '무게감', '힘', '두께'라는 세 가지 포인트를
통해 복수의 인물 작화의 기본을 알기 쉽게 해설하고
있다.

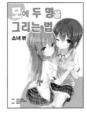

모에 두 명을 그리는 법-소녀 편

카네다 공방 외 1인 지음 | 김보미 옮김 | 190×257mm
176쪽 | 18,000원

소녀 한 명은 그릴 수 있지만, 두 명은 그리기도 전
에 포기했거나, 그리더라도 각자 떨어져 있는 포즈만
그리던 사람들을 위한 기법서. 시선, 중량, 부드러운
손, 신체의 탄력감 등, 소녀 특유의 표현법을 빠짐없
이 수록했다.

모에 아이돌 그리는 법-기본 편

미야츠키 모소코 외 1인 지음 | 이은수 옮김
190×257mm | 176쪽 | 18,000원

아이돌을 매력적으로 표현해보자!
춤, 노래, 다양한 퍼포먼스로 빛나는 아이돌 캐릭터.
사랑스러운 모에 캐릭터에 아이돌 속성을 가미해보
자. 깜찍한 포즈와 의상, 소품까지! 아이돌을 구성하
는 작은 요소 하나까지 해설하고 있다.

인물 크로키의 기본-속사 10분·5분·2분·1분

아틀리에21 외 1인 지음 | 조민경 옮김 | 190×257mm
168쪽 | 18,000원

크로키의 힘으로 인체의 본질을 파악하라!
단시간에 대상의 특징을 포착, 필요 최소한의 선화로
묘사하는 크로키는 인물화에 필요한 안목과 작화력을
동시에 단련하는 데 가장 적합하다. 10분, 5분 크로키
부터, 2분, 1분 크로키를 통해 테크닉을 배워보자!

인물을 그리는 기본-유용한 미술 해부도

미사와 히로시 지음 | 조민경 옮김 | 190×257mm
192쪽 | 18,000원

인체 그 자체의 구조를 이해해보자!
미사와 선생의 풍부한 데생과 새로운 미술 해부도를
이용, 적확한 지도와 해설을 담은 결정판. 인물의 기
본 묘사부터 실천적인 인물 표현법이 이 한 권에 담
겨있다.

연필 데생의 기본

스튜디오 모노크롬 지음 | 이은수 옮김 | 190×257mm
176쪽 | 18,000원

데생을 시작하는 이들을 위한 데생 입문서!
데생이란 정확하게 관측하고 무엇을 어떻게 표현할
지 사물의 구조를 간파하는 연습이다. 풍부한 예시를
통해 데생을 시작하는 이들을 위한 데생의 기본 자세
와 테크닉을 알기 쉽게 해설한다.

전차 그리는 법

-상자에서 시작하는 전차·장갑차량의 작화 테크닉

유메노 레이 외 7인 지음 | 김재훈 옮김 | 190×257mm
160쪽 | 18,000원

상자 두 개로 시작하는 전차 작화의 모든 것!
전차를 멋지고 설득력이 느껴지도록 그리기 위한 방
법은 무엇일까? 단순한 직육면체의 조합으로 시작,
디지털 작화로의 응용까지 밀리터리 메카닉 작화의
모든 것.

로봇 그리기의 기본

쿠라모치 쿄류 지음 | 이은수 옮김 | 190×257mm
176쪽 | 18,000원

펜 끝에서 다시 태어나는 강철의 거신!
로봇 일러스트레이터로 15년간 활동한 쿠라모치 쿄
류가, 로봇이 활약하는 모습을 보며 가슴 설레이는
경험을 한 이들에게, 간단하고 즐겁게 로봇을 그릴
수 있는 힌트를 알려주는 장난감 상자 같은 기법서.

팬티 그리는 법

포스트 미디어 편집부 지음 | 조민경 옮김
182×257mm | 80쪽 | 17,000원

팬티 작화의 비밀 대공개!
속옷에는 다양한 소재, 디자인, 패턴이 있으며 시추
에이션에 따라 그리는 법도 달라진다. 이 책에서 보
여주는 팬티의 구조와 디자인을 익힌다면 누구나 쉽
게 캐릭터에 어울리는 궁극의 팬티를 그릴 수 있게
될 것이다.

가슴 그리는 법

포스트 미디어 편집부 지음 | 조민경 옮김
182X257mm | 80쪽 | 17,000원

가슴 작화의 모든 것!
여성 캐릭터의 작화에 있어 가장 큰 난관이라 할 수
있는 가슴! 인체의 움직임에 따라 가슴의 모습과 그
구조를 철저 분석하여, 보다 현실적이며 매력있는 캐
릭터 작화를 안내한다!

코픽 화가들의 동방 일러스트 테크닉

소차 외 1인 지음 | 김보미 옮김 | 215×257mm
152쪽 | 22,000원

동방 Project로 코픽의 사용법을 익히자!
코픽 마커는 다양한 색이 장점인 아날로그 그림 도구
이다. 동방 Project의 인기 캐릭터들을 그려보면서 코
픽 활용법을 단계별로 나누어 설명한다. 눈으로 즐기
며 따라 해보는 것만으로도 코픽이 손에 익는 작법서!

아날로그 화가들의 동방 일러스트 테크닉

미사와 히로시 지음 | 김보미 옮김 | 215×257mm
144쪽 | 22,000원

아날로그 기법의 장점과 즐거움을 느껴보자!
동방 Project의 매력은 개성 넘치는 캐릭터! 화가이
자 회화 실기 지도자인 미사와 히로시가 수채화·유
화·코픽 작가 15명과 함께 동방 캐릭터를 그리며 아
날로그 기법의 매력과 즐거움을 전한다.

캐릭터의 기분 그리는 법-표정·감정의 표면과 이면을 나누어 그려보자

하야시 히카루(Go office) 외 1인 지음 | 조민경 옮김
190×257mm | 192쪽 | 18,000원

캐릭터에 영혼을 불어넣어 보자! 희로애락에 더하여
'놀람'과, '허무'라는 2가지 패턴을 추가한 섬세한 심
리 묘사와 감정 표현을 다룬다. 다양한 아이디어와
힌트 수록.

아저씨를 그리는 테크닉-얼굴·신체 편

YANAMi 지음 | 이은수 옮김 | 190×257mm
152쪽 | 19,000원

'아재'의 매력이란 무엇인가?
분위기와 연륜이 느껴지는 아저씨는 전혀 다른 멋과
맛을 지니고 있다. 다양한 연령대의 아저씨를 그리는
디테일과 인체 분석, 각종 표정과 캐릭터 만들기까지.
인생의 맛이 느껴지는 아저씨 캐릭터에 도전해보자!

학원 만화 그리는 법

하야시 히카루 지음 | 김재훈 옮김 | 190x257mm
180쪽 | 18,000원

학원 만화를 통한 만화 제작 입문!
다양한 내용과 세계가 그려지는 학원 만화는 그야말
로 만화 세상의 관문이라고 해도 과언이 아닐 것이
다. 『학원 만화 그리는 법』은 만화를 통해 자기만의
오리지널 월드로 향하는 문을 열고자 하는 이들의 열
쇠가 되어줄 것이다.

대담한 포즈 그리는 법

에비모 외 1인 지음 | 이은수 옮김 | 190X257mm
172쪽 | 18,000원

역동적인 자세 표현을 위한 작화 가이드!
경우에 따라서는 해부학 지식이 역동적 포즈 표현에
방해가 되어 어중간한 결과물이 나오곤 한다. 역동적
포즈의 대가 에비모식 트레이닝을 통해 다양한 포즈
와 시추에이션을 그려보자.

프로의 작화로 배우는 만화 데생 마스터
-남자 캐릭터 디자인의 현장에서-

하야시 히카루 외 2인 지음 | 김재훈 옮김
190×257mm | 204쪽 | 18,000원

프로가 전하는 생생한 만화 데생!
모리타 카즈아키의 작화를 통해 남자 캐릭터의 디자
인, 인체 구조, 움직임의 작화 포인트를 배워보자

프로의 작화로 배우는 여자 캐릭터 작화 마스터-캐릭터 디자인 · 움직임 · 음영-

모리타 카즈아키 외 2인 지음 | 김재훈 옮김
190x257mm | 204쪽 | 19,000원

현역 애니메이터의 진짜 「여자 캐릭터」 작화술!
유명 실력파 애니메이터 모리타 카즈아키가 여자 캐
릭터를 완성하는 실제 작화 과정을 완벽하게 수록!
캐릭터 디자인(얼굴), 인체, 움직임, 음영의 핵심 포
인트는 무엇인지 배워보자.

슈퍼 데포르메 포즈집-꼬마 캐릭터 편

Yielder 지음 | 김보미 옮김 | 190×257mm | 160쪽
18,000원

2등신 데포르메 캐릭터의 정수!
짧은 팔다리, 커다란 머리로 독특한 귀여움을 갖고
있는 꼬마 캐릭터. 다양한 포즈의 2등신 데포르메 캐
릭터를 집중적으로 연습하여 나만의 꼬마 캐릭터를
그려보자.

슈퍼 데포르메 포즈집-남자아이 캐릭터 편

Yielder 지음 | 김보미 옮김 | 190×257mm | 164쪽
18,000원

남자아이 캐릭터 특유의 멋!
남녀의 신체적 차이점, 팔다리와 근육 그리는 법 등을
데포르메 캐릭터로도 충분히 표현할 수 있도록 상세
하게 알려준다. 장면에 따라 달라지는 포즈, 표정, 몸
짓 등의 차이점과 특징을 익혀보자!

슈퍼 데포르메 포즈집-연애 편

Yielder 지음 | 이은엽 옮김 | 190×257mm | 164쪽
18,000원

두근두근한 연애 장면을 데포르메 캐릭터로!
찰싹 붙어 앉기도 하고 키스도 하고 포옹도 하고 데
이트를 하고 때로는 싸우기도 하는 2~4등신의 러브
러브한 연인들의 포즈와 콩닥콩닥한 연애 포즈를 잔
뜩 수록했다. 작가마다 다른 여러 연애 포즈를 보고
배우며 즐길 수 있다.

슈퍼 데포르메 포즈집-기본 포즈·액션 편

Yielder 외 1인 지음 | 이은수 옮김 | 190×257mm
160쪽 | 18,000원

데포르메 캐릭터 액션의 기본!
귀여운 2등신 캐릭터부터 스타일리시한 5등신 캐릭
터까지. 일반적인 캐릭터와는 조금 다른 독특한 느낌
의 데포르메 캐릭터를 위한 다양한 포즈 소재와 작화
요령, 각종 어드바이스를 다루고 있다.

인물을 빠르게 그리는 법-남성 편

하가와 코이치, 카도마루 츠부라 지음 | 김재훈 옮김
190×257mm | 176쪽 | 18,000원

인물을 그리는 법칙을 파악하라!
인체 구조와 움직임을 파악하는 다양한 방법에는 예나
지금이나 변함없는 일정한 원칙이 있다. 이상적인 체
형의 남성 데생을 중심으로 인물을 그리는 일정한 법
칙을 배우고 단시간 그리기를 효율적으로 익혀보자.

미니 캐릭터 다양하게 그리기

미야츠키 모소코 외 1인 지음 | 문성호 옮김
190×257mm | 188쪽 | 18,000원

귀여운 미니 캐릭터를 다양하게 그려보자!
꼭 껴안아주고 싶은 귀여운 미니 캐릭터를 그려보고
싶다면? 균형 잡힌 2.5등신 캐릭터, 기운차게 움직이
는 3등신 캐릭터, 아담하고 귀여운 2등신 캐릭터. 비
율별로 서로 다른 그리기 방법과 순서, 데포르메 요령
을 소개한다.

전투기 그리는 법-십자선으로 기체와 날개를 그

리는 전투기 작화 테크닉-

요코야마 아키라 외 9인 지음 | 문성호 옮김
190×257mm | 164쪽 | 19,000원

모든 전투기가 품고 있는 '비밀의 선'!
어떤 전투기라도 기초를 이루는 「십자 모양」─기체
와 날개의 기준이 되는 선만 찾아낸다면 문제없이 그
릴 수 있다. 그림의 기초, 인기 크리에이터들의 응용
테크닉, 전투기 기초 지식까지!

남녀의 얼굴 다양하게 그리기

YANAMi 지음 | 송명규 옮김 | 190×257mm
172쪽 | 18,000원

남자 얼굴도, 여자 얼굴도 다 내 마음대로!
만화 일러스트에 등장하는 남녀 캐릭터의 「얼굴」을 서
로 구분하여 그리는 법은 물론, 각종 표정에도 차이를
주는 테크닉을 완벽 해설. 각도, 성격, 연령, 상황에 따
른 차이를 자유자재로 표현해보자.

현실감 있게 묘사하는 인물화

-프로의 45년 테크닉이 담긴 유화와 수채화-

미사와 히로시 지음 | 김재훈 옮김 | 215×257mm
148쪽 | 22,000원

줄곧 인물화를 그려온 화가, 미사와 히로시가 유화와
수채화로 그림을 그리는 기법을 설명한다. 화가의 작
품과 제작 과정 소개를 통해 클로즈업, 바스트 쇼트,
전신을 그리는 과정 등을 자세히 알 수 있다.

코픽 마커로 그리는 기본

-귀여운 캐릭터와 아기자기한 소품들-

카와나 스즈 지음 | 김재훈 옮김 | 215×257mm
160쪽 | 22,000원

손그림에 빠진다! 코픽 마커에 반한다!
코픽 마커의 특징과 손으로 직접 그리는 즐거움을 소
개한다. 코픽 공인 작가인 저자와 4명의 게스트 작가
가 캐릭터의 매력을 최대한으로 이끌어내는 각종 테
크닉과 소품 표현 방법을 담았다.

손동작 일러스트 포즈집

-알기 쉬운 손과 상반신의 움직임-

하비재팬 편집부 지음 | 문성호 옮김 | 190×257mm
168쪽 | 19,000원

저절로 눈이 가는 매력적인 손의 비밀!
유명 일러스트레이터들의 손 그리는 법에 대한 해설
및 각종 감정, 상황, 상호관계, 구도 등을 반영한 손동
작 선화 360컷을 수록하였다. 연습·트레이스·아이디
어 착상용 참고에 특화된 전문 포즈집!

여성의 몸 그리는 법

-골격과 근육을 파악해 섹시하게 그리기-

하야시 히카루 지음 | 문성호 옮김 | 190X257mm
184쪽 | 19,000원

'단단함'과 '부드러움'으로 여성의 매력을 살린다!
캐릭터화된 여성 특유의 '골격'과 '근육'을 완전 분석!
살과 근육에 의한 신체의 굴곡과 탄력, 부드러움을
표현하는 방법과 그 부드러움을 부각시키는 「단단한
뼈 부분 표현」방법을 철저 해부한다!

5색 색연필로 완성하는 REAL 풍경화

하야시 료타 지음 | 김재훈 옮김 | 190×257mm
136쪽 | 21,000원

세계적 색연필 아티스트의 풍경화 기법 공개!
색연필화의 개념을 크게 바꾼 아티스트, 하야시 료타
가 현장 스케치에서 시작해 세밀하게 묘사한 풍경화
작품을 완성하기까지의 과정을 재료선택 단계부터 구
도 잡는 법, 혼색방법 등과 함께 알기 쉽게 설명한다.

다이나믹 무술 액션 데생

츠루오카 타카오 지음 | 문성호 옮김 | 190×257mm
192쪽 | 21,000원

무술 6단! 화업 62년! 애니메이션 강의 22년!
미야자키 하야오와 함께 일했던 미술 감독이 직접 몸
으로 익힌 액션 연출법을 가이드! 다년간의 현장 경
력, 제작 강의 경력, 무술 사범 경력, 미술상 수상 경
력과 그림 그리는 법 안내서를 5권 집필한 경력까지.
저자의 모든 경력이 압축된 무술 액션 데생!

여성 몸동작 일러스트 포즈집
-일상생활부터 액션/감정 표현까지-

하비재팬 편집부 지음 | 김진아 옮김 | 190×257mm
168쪽 | 19,000원

웹툰·만화에 최적화된 5등신 캐릭터의 각종 동작들!
만화·게임·애니메이션 등에서 흔히 볼 수 있는 실제 인
체보다 작고 귀여운 캐릭터들. 그 비율에 맞춰 포즈 선
화를 555컷 수록! 다채로운 상황과 동작을 마음대로
트레이스 가능한 여성 캐릭터 전문 포즈집!

하루 만에 완성하는 유화의 기법

오오타니 나오야 지음 | 김재훈 옮김 | 190×257mm
152쪽 | 22,000원

적은 재료로 쉽게 시작하는 1일 1완성 유화!
원칙과 순서만 제대로 알면 실물을 섬세하게 재현한
리얼한 유화를 하루 만에 완성할 수 있다. 사용하는 물
감은 6가지 색 그리고 흰색뿐! 다른 유화 입문서들이
하지 못했던 빠르고 정교한 유화 기법을 소개한다.

캐릭터 의상 다양하게 그리기
-동작과 주름 표현법

라비마루 지음 | 운세츠 감수 | 문성호 옮김 | 190×257mm
168쪽 | 19,000원

5만 회 이상 리트윗된 캐릭터「의상 그리는 법」에 현역
패션 디자이너의「품격 있는 지식」이 더해졌다! 옷주
름의 원리, 동작에 따른 옷의 변화 패턴, 옷의 종류·각
도·소재별 차이까지. 캐릭터를 위한 스타일링 참고서!

사물을 보는 요령과 그리는 즐거움 관찰 스케치

히가키 마리코 지음 | 송명규 옮김 | 190×257mm
136쪽 | 19,000원

디자이니의 눈으로 사물 속 비밀을 파헤친다!
주변 사물을 자세히 관찰해서 그리는 취미 생활「관찰
스케치」! 프로 디자이너가 제품의 소재, 디자인, 기능
성은 물론 제조 과정과 제작 의도까지 이끌어내는 관
찰력과 관찰 기술, 필요한 지식을 전수한다. 발견하는
즐거움과 공유하는 재미가 있다!

무장 그리는 법 -삼국지·전국 시대·환상의 세계

나가노 츠요시 지음 | 타마가미 키미 감수 | 문성호 옮김
215×257mm | 152쪽 | 23,900원

KOEI『삼국지』일러스트의 비밀을 파헤친다!
역사·전략 시뮬레이션『삼국지』,『노부나가의 야망』
등 역사 인물 분야에서 오랫동안 사랑을 받아 온 리
얼 일러스트 분야의 거장, 나가노 츠요시. 사람을 현
실 그 이상으로 강하고 아름답게 그리는 그만의 기법
과 작품 세계를 공개한다.

여성의 몸 그리는 법 -섹시한 포즈 연출법-

하야시 히카루 지음 | 문성호 옮김 | 190×257mm
184쪽 | 19,000원

「섹시함」 연출은 모르고 할 수 있는게 아니다!
여성 캐릭터의 매력을 한껏 끌어올리는 시크릿 테
크닉 완전 공개! 5가지 핵심 포인트와 상업 작품 최
전선에서 활약하는 프로의 예시로 동작과 표정, 포
즈 설정과 장면 연출, 신체 부위별 표현법 등을 자
세히 설명한다.

손그림 일러스트 연습장
-따라만 그려도 저절로 실력이 느는 마법의 테크닉-

쿠도 노조미 지음 | 김진아 옮김 | 187X230mm
248쪽 | 17,000원

슥슥 따라만 그리면 손그림이 술술 실력이 쑥쑥♬
우리 곁의 다양한 사물과 동물, 식물, 인물, 각종 이
벤트 등을 깜찍한 일러스트로 표현하는 법을 알려주
는 손그림 연습장.「순서 확인하기」→「선따라 그리
기」→「직접 그리기」순으로 그림을 손쉽게 익혀보자.

컬러링으로 배우는 배색의 기본

사쿠라이 테루코·시라카베 리에 지음 | 문성호 옮김
190×230mm | 152쪽 | 19,000원

색에 대한 감각이 몰라보게 달라진다!
컬러링을 즐기며 배색의 기본을 익힐 수 있는 컬러링
북. 컬러링의 완성도를 결정하는「배색」에 대해 알아보
는 동안 자연스럽게 색에 대한 감각이 생겨난다. 색채
전문가가 설계한 실생활에 도움이 되는 힐링 학습서!

-디지털 배경 자료집

디지털 배경 카탈로그-통학로·전철·버스 편

ARMZ 지음 | 이지은 옮김 | 182×257mm
192쪽 | 25,000원

배경 작화에 대한 고민을 이 한 권으로 해결!
주택가, 철도 건널목, 전철, 버스, 공원, 번화가 등, 다
양한 장면에 사용 가능한 선화 및 사진 데이터가 수록
되어 있는 디지털 자료집. 배경 작화에 편리하게 이용
할 수 있는 각종 데이터가 수록되어있다!

신 배경 카탈로그-도심 편

마루샤 편집부 지음 | 이지은 옮김 | 190×257mm
176쪽 | 19,000원

만화가, 애니메이터의 필수 사진 자료집!
배경 작화에서 편리하게 사용할 수 있는 번화가 사진
을 수록한 자료집.자유롭게 스캔, 복사하여 인물만으
로는 나타낼 수 없는 깊이 있는 작화에 도전해보자!

디지털 배경 카탈로그-학교 편

ARMZ 지음 | 김재훈 옮김 | 182×257mm | 184쪽
25,000원

다양한 학교 배경 데이터가 이 한 권에!
단골 배경으로 등장하는 학교. 허나 리얼하게 그리
려고해도 쉽지 않은 학교의 사진과 선화 자료뿐 아니
라, 디지털 원고에 쓸 수 있는 PSD 파일까지 아낌없
이 수록하였다!

사진&선화 배경 카탈로그-주택가 편

STUDIO 토레스 지음 | 김재훈 옮김 | 190×257mm
176쪽 | 25,000원

고품질 디지털 배경 자료집!!
배경을 그릴 때 편리하게 활용할 수 있는 선화와 사
진 자료가 수록된 고품질 디지털 자료집. 부록 DVD-
ROM에 수록된 데이터를 원하는 스타일에 맞춰 자
유롭게 사용하자!

판타지 배경 그리는 법

조우노세 외 1인 지음 | 김재훈 옮김 | 215×257mm
160쪽 | 22,000원

환상적인 디지털 배경 일러스트 테크닉!
「CLIP STUDIO PAINT PRO」를 사용, 디지털 환경에서
리얼한 배경 일러스트를 그리기 위한 기법을 담고 있으
며, 배경을 그리기 위한 지식, 기법, 아이디어와 엄선한
테크닉을 이 한 권으로 배울 수 있다.

Photobash 입문

조우노세 외 1인 지음 | 김재훈 옮김 | 215×257mm
160쪽 | 21,000원

CLIP STUDIO PAINT PRO의 기초부터 여러 사진을 조
합, 일러스트를 완성하는 포토배시의 기초부터 사진을
일러스트처럼 보이도록 가공하는 테크닉까지. 사진을
사용한 배경 일러스트 작화의 모든 것을 담았다.

CLIP STUDIO PAINT 매혹적인 빛의
표현법 보석·광물·금속에 광채를 더하는 테크닉

타마키 미츠네, 카도마루 츠부라 지음 | 김재훈 옮김
190×257mm | 172쪽 | 22,000원

보석이나 금속의 광택을 표현해보자!
이 책에서 설명하는 방식을 따라 투명감 있는 물체나
반사광 표현을 익혀보자!

동양 판타지 배경 그리는 법

조우노세 외 1인 지음 | 김재훈 옮김 | 215×257mm
164쪽 | 22,000원

「CLIP STUDIO PAINT」로 동양적인 분위기가 나는 환상
적인 배경 일러스트 그리는 법을 소개한다. 두 저자가 체
득한 서로 다른 「색 선택 방법」과 「캐릭터와 어울리게 배
경 다듬는 법」 등 누구나 알고 싶은 실전 노하우를 실제
로 따라해볼 수 있도록 안내한다.

CLIP STUDIO PAINT 브러시 소재집
자연물 · 인공물 · 질감 효과

조우노세 외 1인 지음 | 김재훈 옮김 | 190×257mm
168쪽 | 21,000원

중쇄가 계속되는 CLIP STUDIO 유저 필독서!
그림의 중간 과정을 대폭 생략해주는 커스텀 브러시
151점을 수록, 사용 방법과 중요 테크닉, 직접 브러
시를 제작하는 과정까지 해설하였다.

CLIP STUDIO PAINT 브러시 소재집
흑백 일러스트·만화 편

배경창고 지음 | 김재훈 옮김 | 190×257mm |
168쪽 | 23,900원

「CLIP STUDIO 유저 필독서」 제2탄 등장!
「흑백」 일러스트와 만화를 그릴 때 유용한 선화/효과
브러시 195점 수록. 현역 프로 작가들이 사용, 검증한
명품 브러시와 활용 테크닉을 공개한다(CD 제공).

오타쿠 문화사 1989~2018

헤이세이 오타쿠 연구회 지음 | 이석호 옮김 | 136쪽
13,000원

오타쿠 문화는 어떻게 변해왔는가!
애니메이션에서 게임, 만화, 라노벨, 인터넷, SNS, 아이돌, 코미케, 원더페스, 코스프레, 2.5차원까지, 1989년~2018년에 걸쳐 30년 동안 일어났던 오타쿠 역사의 변천과정과 주요 이슈들을 흥미롭게 파헤친다.

밀실 대도감

아리스가와 아리스 지음 | 김효진 옮김 | 372쪽 | 28,000원
41개의 기상천외한 밀실 트릭!
완전범죄로 보이는 밀실 미스터리의 진실에 접근한다! 깊이 있는 통찰력으로 날카롭게 풀어낸 아리스가와 아리스의 밀실 트릭 해설과 매혹적인 밀실 사건 현장을 생생하게 그려낸 이소다 가즈이치의 일러스트가 우리를 놀랍고 신기한 밀실의 세계로 초대한다.

크툴루 신화 대사전

히가시 마사오 지음 | 전홍식 옮김 | 552쪽 | 25,000원
크툴루 신화에 입문하는 최고의 안내서!
크툴루 신화 세계관은 물론 그 모태인 러브크래프트의 문학 세계와 문화사적 배경까지 총망라하여 수록한 대사전으로, 그 방대하고 흥미진진한 신화 대계를 간결하고 명확하게 설명한다.

알기 쉬운 인도 신화

천축 기담 지음 | 김진희 옮김 | 228쪽 | 15,000원
혼돈과 전쟁, 사랑 속에서 살아가는 인도 신! 라마, 크리슈나, 시바, 가네샤! 강렬한 개성이 충돌하는 무아와 혼돈의 이야기! 2대 서사시 『라마야나』와 『마하바라타』의 세계관부터 신들의 특징과 일화에 이르는 모든 것을 이 한 권으로 파악한다.

영국 사교계 가이드

무라카미 리코 지음 | 문성호 옮김 | 216쪽 | 15,000원
19세기 영국 사교계의 생생한 모습!
영국은 19세기 빅토리아 시대(1837~1901)에 번영의 정점에 달해 있었다. 당시에 많이 출간되었던 「에티켓 북」의 기술을 바탕으로, 빅토리아 시대 중류 여성들의 사교 생활을 알아보며 그 속마음까지 들여다본다.

중세 유럽의 문화

이케가미 쇼타 지음 | 이은수 옮김 | 256쪽 | 13,000원
심오하고 매력적인 중세의 세계!
기사, 사제와 수도사, 음유시인에 숙녀, 그리고 농민과 상인과 기술자들. 중세 배경의 판타지 세계에서 자주 보았던 그들의 리얼한 생활을 일러스트와 표로 이해한다! 중세라는 로맨틱한 세계에서 사람들은 의식주를 어떻게 꾸려왔는지 생생하게 보여준다.

중세 유럽의 생활

가와하라 아쓰시, 호리코시 고이치 지음 | 남지연 옮김
260쪽 | 13,000원

새롭게 보는 중세 유럽 생활사
「기도하는 자」, 「싸우는 자」, 그리고 「일하는 자」라고 하는 중세 유럽의 세 가지 신분. 그중 「일하는 자」, 즉 농민과 상공업자의 일상생활은 어떤 것이었을까? 전근대 유럽 사회의 진짜 모습에 대하여 알아보자.

중세 유럽의 성채 도시

가이하쓰샤 지음 | 김진희 옮김 | 232쪽 | 15,000원
성채 도시의 기원과 진화의 역사!
외적으로부터 생명과 재산을 보호하기 위해 견고한 성벽으로 도시를 둘러싼 성채 도시. 그곳은 방어 시설과 도시 기능은 물론 문화·상업·군사 면에서도 진화를 거듭하는 곳이었다. 궁극적인 기능미의 집약체였던 성채 도시의 주민 생활상부터 공성전 무기·전술에 이르기까지 상세하게 알아본다.

기사의 세계

이케가미 이치 지음 | 남지연 옮김 | 232쪽 | 15,000원
중세 유럽 사회의 주역이었던 기사!
때로는 군주와 신을 위해 용맹하게 전투를 벌이고 때로는 우아한 풍류인으로 궁정을 화려하게 장식했던 기사. 그들은 무엇을 위해 검을 들었고 바라는 목표는 어디에 있었는가. 기사의 탄생에서 몰락까지, 역사의 드라마를 따라가며 그 진짜 모습을 파헤친다.

판타지세계 용어사전

고타니 마리 지음 | 전홍식 옮김 | 200쪽 | 14,800원
판타지의 세계를 즐기는 가이드북!
판타지 작품은 신화나 민화, 역사적 사실에 작가의 독특한 상상력이 더해져 완성된 것이 많다. 『판타지세계 용어사전』은 판타지에 대한 이해를 돕는 용어들을 정리, 해설한 책으로 한국어판에는 역자가 엄선한 한국 판타지 용어 해설집도 함께 수록되었다.